高等院校艺术设计类基础课规划教材

新编基础摄影教程

范文霈　编　著

清华大学出版社
北　京

内 容 简 介

本书围绕摄影初学者常遇到的几大关键问题展开讨论。摄影知识的线性结构为：画面组成、视点选择、光色造型、线条结构、相机选用、聚焦技巧、摄影曝光、留念摄影和摄影简史等。本书的基本理念是首先引导学习者进入摄影实际创作的情境，在实践中逐步深入学习，以完整掌握基础摄影的系统性知识，并具备可持续深入学习的基本能力。

本书既适合作为广告、艺术、设计等专业或具有人文背景专业的基础摄影教材，也可以作为摄影爱好者的入门参考书。

本书封面贴有清华大学出版社防伪标签，无标签者不得销售。
版权所有，侵权必究。举报：010-62782989，beiqinquan@tup.tsinghua.edu.cn。

图书在版编目(CIP)数据

新编基础摄影教程/范文霈编著. —北京：清华大学出版社，2018（2022.9重印）
(高等院校艺术设计类基础课规划教材)
ISBN 978-7-302-49544-4

Ⅰ.①新… Ⅱ.①范… Ⅲ.①摄影技术—高等学校—教材 Ⅳ.①J41

中国版本图书馆CIP数据核字(2018)第029426号

责任编辑：刘秀青　陈立静
装帧设计：刘孝琼
责任校对：周剑云
责任印制：宋　林

出版发行：清华大学出版社
　　　网　　址：http://www.tup.com.cn, http://www.wqbook.com
　　　地　　址：北京清华大学学研大厦A座　　邮　　编：100084
　　　社 总 机：010-83470000　　邮　　购：010-62786544
　　　投稿与读者服务：010-62776969, c-service@tup.tsinghua.edu.cn
　　　质量反馈：010-62772015, zhiliang@tup.tsinghua.edu.cn
　　　课件下载：http://www.tup.com.cn, 010-62791865
印 装 者：北京博海升彩色印刷有限公司
经　　销：全国新华书店
开　　本：190mm×260mm　　印　张：13　　字　数：311千字
版　　次：2018年5月第1版　　印　次：2022年9月第7次印刷
定　　价：58.00元

产品编号：077232-01

前　　言

　　本书为基础摄影教程，目标人群为曾经有过最为简单的摄影经历的读者，其中包括大中专在校学生、社会普通初级摄影爱好者等。本书首先回答了"摄影是什么"的基本问题，也就是影像的本质，这是本书作为基础性教材中屈指可数的学术性探讨内容。本书认为摄影的本质特性具体体现在三个方面：摄影的技术性、摄影的信息性和摄影的艺术性。通常情况下，摄影的信息特性并不为大众摄影爱好者所关注。实际中，无论是艺术摄影还是应用摄影，其根本出发点与归宿都在于准确把握摄影的信息特性。在摄影中，信息性就是物质信息转换成了图像信息形式，还可以再转换为计算机代码、广播电视信号等，而代码和信号又可转换为图像，等等。这就是说，相同的信息，可以转化为不同的信息形式，但信息本身不会变化，这就给相机、电视机与计算机相互结合或连成一体创造了条件。显然，这种信息也可以以各种方式进行传递，并不因传递媒体的不同而有所损失或失真。所以，从摄影的信息特性来看：摄影含有的内核是自然信息，创造的是文化信息，它的表现形式是影像，形成的是影像文化。

　　本课程的基本目标如下。

　　(1) 能够利用摄影工具拍摄一幅正常的影像。

　　(2) 所拍摄的影像具有一定的造型特点，具有较高的形式艺术美感。

　　(3) 能够利用所拍摄影像为正确表达一定的主题思想服务。

　　本书依据问题导入的学习理念，并针对当前拍摄工具的发展，即数码相机的普及和手机拍照功能的广泛使用，以"拍什么、怎么拍、为什么拍"三个维度为思维主线进行编写。

　　首先，第一章从"拍什么"入手，"题材与对象"成为首要讨论对象，使初学者不再茫然，一开始即引导学习者进入摄影状态，更加强调要在实践中学习。其次，解决"怎么拍"的问题，这部分将重点引导学习者从技术的角度，由相机与手机的拍摄效果的不同引申到技术与器材的重要性，从而促进学习者掌握数码相机的基本知识，并解决用光、色彩、影调、时机、形式等一系列摄影的核心问题。第三，提出"为什么拍"的问题，全书渗透了影像功能、影像价值、摄影美学、摄影批评等基本概念，以提升学习者的基本艺术修养。

　　由于水平所限，书中难免会存在不足和疏漏之处，敬请广大读者批评指正。

<div style="text-align: right;">编　者</div>

作者简介

范文霈

范文霈，1960年7月生，祖籍浙江湖州。

现任扬州大学新闻与传媒学院教授，教育部社科一般项目立项、学位评估中心硕士毕业论文通讯评审专家，中国摄影家协会会员。从事高等教育与研究工作30余年。涉及教育技术学、摄影学、新闻传播学、影视艺术学、艺术哲学等多门学科领域。

出版了《摄影艺术导论》《中国影像史》《图像传播引论》等8部著作，发表了《认知向图像转向的意义与批判》等学术论文20余篇。

主持的《摄影基础》课程建设获扬州大学优秀课程称号，配套开发的网络课件获得全国教学课件大赛三等奖；个人获得"第二届中国摄影教育优秀教学奖"；先后作为项目组核心成员，获得江苏省优秀教学成果一等奖、教育部第七届高等学校优秀研究成果(人文社科著作类)二等奖。

Contents 目录

绪言 1
 一、摄影的本质 2
 二、摄影的学习 3
 三、摄影的创作 4

第一章 画面组成 7
 学习要点及目标 8
 案例导入 8
 第一节 拍摄主题的确立 9
 一、从主题到题材 9
 二、从物像到视像 10
 三、从心像到形象 10
 第二节 主体及其表现 11
 一、观察拍摄对象 11
 二、建立兴趣中心 12
 三、确定空间位置 13
 第三节 客体及其运用 15
 一、空白及其运用 15
 二、前景及其运用 16
 三、背景及其运用 18
 四、陪体及其运用 20
 本章小结 21
 实践建议 22

第二章 视点选择 23
 学习要点及目标 24
 案例导入 24
 第一节 水平角度的选择 25
 一、正面方向 26
 二、斜侧方向 26
 三、正侧方向 27
 四、侧后方向 27
 五、背面方向 28

 第二节 垂直角度的选择 29
 一、平拍 29
 二、仰拍 29
 三、俯拍 30
 第三节 拍摄距离的选择 31
 一、远景 31
 二、全景 32
 三、中景 32
 四、近景 33
 五、特写 34
 本章小结 35
 实践建议 35

第三章 光色造型(上) 37
 学习要点及目标 38
 案例导入 38
 第一节 摄影中的光、物、影 39
 一、摄影的光源 39
 二、物形与质感 41
 第二节 光位与形影 42
 一、正面光及其形影效果 43
 二、前侧光及其形影效果 45
 三、侧光及其形影效果 46
 四、侧逆光及其形影效果 47
 五、逆光及其形影效果 48
 本章小结 50
 实践建议 50

第四章 光色造型(下) 53
 学习要点及目标 54
 案例导入 54
 第一节 光色关系 54
 一、光与色光 55
 二、物体的色 55

目录

三、有色光对物体颜色的影响 56
四、色彩三要素 56
五、三原色光与三补色光 57
第二节 影调表现 57
一、影调的认识 58
二、影调的种类 58
三、品味影调 62
第三节 色调表现 63
一、色温及其客观影响 64
二、基本色调 65
三、色调运用 69
本章小结 .. 71
实践建议 .. 71

第五章 线条结构 73
学习要点及目标 74
案例导入 .. 74
第一节 线条与画幅 75
一、线条形态的认识 75
二、画幅的基本格式 75
第二节 线条的造型功能 77
一、线条与透视 78
二、线条与均衡 78
三、线条与集中 82
第三节 线条的造型形式 85
一、直线条造型 86
二、曲线条造型 88
三、曲直线条混合造型 90
本章小结 .. 90
实践建议 .. 90

第六章 相机选用 93
学习要点及目标 94
案例导入 .. 94

第一节 数码相机的基本组成 94
一、相机的基本构造 95
二、数码相机的基本结构 97
第二节 数码相机的基本种类 99
一、简易数码相机 99
二、轻便家用数码相机 100
三、专业单反数码相机 101
第三节 数码相机的基本操作 102
一、设置相关参数 102
二、设置镜头焦距 106
三、设置自动曝光模式 110
本章小结 .. 110
实践建议 .. 110

第七章 聚焦技巧 113
学习要点及目标 114
案例导入 .. 114
第一节 静态摄影 114
一、手动聚焦 115
二、自动聚焦 116
三、控制清晰度 117
四、镜头质量对影像清晰度的影响 ... 119
第二节 移动摄影 120
一、静物移拍 120
二、动体静拍 121
三、动体追拍 122
本章小结 .. 124
实践建议 .. 125

第八章 摄影曝光 127
学习要点及目标 128
案例导入 .. 128
第一节 曝光控制 129
一、光度的影响 129

二、光通量控制 ... 130
三、感光度的调节 ... 132
第二节　估计曝光 ... 133
　　一、曝光指数E_V值的内涵 133
　　二、环境因素与曝光参考表 134
　　三、曝光宽容度与正确曝光 135
第三节　自动曝光 ... 136
　　一、平均测光模式 136
　　二、偏重测光 ... 138
　　三、点测光 ... 140
　　四、重点AF区域测光 140
第四节　曝光的造型特性 141
　　一、光圈大小与画面虚实结合 141
　　二、快门长短与画面虚实动静结合 142
　　三、正确曝光与影调的关系 143
第五节　天气与曝光 ... 144
　　一、晴好天气 ... 144
　　二、多云天气 ... 146
　　三、阴雨天气 ... 146
　　四、雾天 ... 148
　　五、雪天 ... 151
第六节　特殊曝光 ... 151
　　一、包围曝光 ... 152
　　二、补偿曝光 ... 152
　　三、多重曝光 ... 152
　　四、灰镜的使用 ... 153
本章小结 ... 153
实践建议 ... 153

第九章　留念摄影 ... 155

学习要点及目标 ... 156
案例导入 ... 156
第一节　旅游纪念照 ... 156
　　一、题材特征认识 157
　　二、人景关系处理 157
　　三、人物情感表征 160
第二节　生活纪念照 ... 162
　　一、生活照的抓拍 163
　　二、生活照的摆拍 164
　　三、生活照的抓摆结合 165
本章小结 ... 166
实践建议 ... 167

第十章　摄影简史 ... 169

学习要点及目标 ... 170
案例导入 ... 170
第一节　摄影术发展简史 170
　　一、照相机的发展 171
　　二、照相感光材料的发展 173
第二节　摄影流派辨析 176
　　一、纪实摄影 ... 177
　　二、绘画主义摄影 182
第三节　摄影在中国的传入与发展 190
　　一、近代中国摄影技术的传入 191
　　二、近代中国摄影活动的先驱 192
本章小结 ... 195
实践建议 ... 195

参考文献 ... 197

绪言

摄影，作为一种外来文化，已走过近180年的发展历史。曾经，它显得是那样的高贵和奢侈，是中国普通老百姓不敢问津的领域。然而，随着社会、经济的发展，摄影终于逐步普及起来。许多年来，有许多人从不同角度——理论的、创作的、传播的以及纪念的，涉足了摄影领域。时至今日，摄影已不再是摄影艺术家的专属领域，而是每一个现代人从事表达和解读行为的基本人文素质("口头""笔头"和"镜头"三合一的能力)。由镜头导致的"图像转向"时代的迅速来临，又推动着摄影在更广阔的空间迅速发展。

一、摄影的本质

经过多年不懈的努力，笔者终于成为摄影领域中的一员。虽然笔者多年从事摄影教学与研究工作，然而"什么是摄影"这样一个基本问题始终困扰心中。也许许多读者早已有过摄影的经历：摄影，当然就是拿起照相机甚至手机去拍一张照片！然而，笔者却认为，摄影远非如此简单。概括地说，摄影在今天已成为一门技艺结合的综合性学科，已成为多层次、多学科的多元影像文化系统，已成为我们生活中不可或缺的艺术门类。

那么，到底什么是摄影？我想应该从以下几个方面来认识。

(一)摄影的技术特性

摄影的技术特性主要表现在两点。首先，摄影能够记录被摄体的形象与色彩，并可以达到忠实的程度，得到可供人们直接观看的影像。它用形象来说明问题，容易被人们接受。其次，摄影能在一定程度上打破空间和时间对人们认识问题的限制。摄影不仅能"凝固"时间，而且允许"叠加"时间，即将一段时间内发生的事件叠映在同一张影像上。摄影与电影不同，它不是生活过程中的某一流程，而是生活进程的某一凝固了的横断面。

那么，到底什么是摄影？就摄影的技术特性，①广义地说，是在光敏感的材料上，由光(电磁辐射)的作用产生相对持久的影像的过程；②狭义地说，是用一台照相机，在感光的材料上，由光辐射的作用而造成影像的过程。

随着数码相机的诞生和普遍使用，摄影的技术特性又有了新的延伸，由于数码相机不再使用感光胶片，所以有关暗房的技术被替换。它不仅要求摄影者掌握传统意义上的摄影技术，如摄影曝光、摄影用光、线条结构、影调色调等，而且还要掌握有关图片处理的计算机应用软件方面的知识，甚至对整个计算机的软硬件技术都要有所掌握。

(二)摄影的信息特性

远古时期，人类就能利用信息，如结绳记事、烽火传警等。造纸术出现后，解决了文字记录问题，使记录和传递信息更为简便。从信息论的角度来看，摄影过程就是一个"记录—识别—转换—传递"信息的过程。因为信息反映出来的是事物属性，而不是事物本身，它是物质和能量形态的表象。摄影过程中照相机以感光材料作为媒介，所记录的就是事物的一种表象。

这种信息，符合信息识别的要求：可以通过感官直接识别，也可以通过各种探测手段间接识别。

这种信息，符合信息转换的要求：可以从一种形态转换成为另一种形态。在摄影中，就是物质信息转换成了图像信息形式，还可以再转换为计算机代码、广播电视信号等，而代码和信号又

可转换为图像，等等。这就是说，相同的信息，可以转化为不同的信息形式，但信息本身不会变化，这就给相机、电视机与计算机相互结合或连成一体创造了条件。显然，这种信息可以以各种方式进行传递，并不因传递媒体的不同而有所损失或失真。

所以，从摄影的信息特性来看：摄影含有的内核是自然信息，创造的是文化信息，它的"表现"形式是影像，形成的是影像文化。

(三)摄影的艺术特性

摄影的技术过程完成以后，最终呈现在人们面前的是摄影作品的画面形态，这个形态以其特有的造型，即作品中光线、线条、影调和色彩的综合运用，寄托作者对生活、对美的把握和感悟。摄影者拍摄时不能像手艺匠那样去"直接地表现对象"，而是要注入自己的思想，赋予形象以艺术生命。这就是说，它不仅是一个纯技术运用的过程，更重要的是摄影者对现实生活的理解、评价过程。这样，摄影作品作为艺术作品，是物质形态化了的表现，是存在于头脑中的审美意识通过一定的物质材料而获得了体现，成为可供社会群体观赏的对象。它记录和保存了作者对现实的审美感受，使审美意识的社会作用通过艺术而得到广泛的发挥。读者根据自身的经历去领悟作者所要表达的情感。往往读者对作品的感受会与作者有所不同，这是一种很正常的审美现象。也正是这种现象造就了一幅优秀的摄影作品的经久不衰，使其有着无穷的生命力。

通过以上简单的分析，我们可以初步这样认为，摄影作为一种形成影像的手段，它不仅能再现人眼看到的景物，而且由于显微摄影、卫星摄影、红外线摄影等多种摄影手段的出现，使之具有超越人眼的能力，能够探索人眼看不清、看不到的宏观世界和微观世界。记录性的摄影工作可以广泛运用于科学研究、资料收藏等工作领域，这给物理学家、化学家、生物学家、博物学家、医学家、地理学家、考古学家、天文学家和社会学家等提供了极大的帮助。其次，影像作为作者的表达媒介，充分体现了其个人的"三观"，具有强烈的主观表达功能，表达了他对客观世界的主观评价。摄影也是创作艺术品的一种手段，影像取材于现实，往往同时具备象征功能，摄影艺术家借助摄影技术和摄影的造型手段，记录现实生活中独特或典型的图景，帮助人们更全面地理解生活，那些充满真实感和独特美感的作品给观众以无限的想象和美的享受。

二、摄影的学习

就如何学习摄影的问题，历来存在着许多不同的观点、不同的教授方法，比如美国纽约州摄影学院的教材就有一定的代表性。该教材认为：学习摄影不需要太多的课堂教学活动，学生应该立即拿起照相机，走到自己的生活中去，去发现那些被自己平时所忽视的、美的事物，把一切自己感兴趣的画面用摄影的方式记录下来。学习摄影就是从创作开始，在创作中学习。但本书认为，这样的观点虽然有一定的道理，但并不完全适用于所有摄影学习者，这种完全依赖在创作中学习的方式，将会消耗学习者很多的精力，或者说，这虽是一种基础坚实的学习方式，但却过于缓慢，尤其不太适合于学校学习。因此，本书的基本出发点仍然是集团式学校学习的思维体系，充分体现了知识的连续性和逻辑性。

各种学习观点的并存并不奇怪，这是由摄影学科的特性决定的。一方面，由于科学技术的发展、人们文化素质的普遍提高，使摄影的操作变得愈来愈简单，甚至萌宝宝也能信手拍出照片；另一方面，由于摄影艺术的跨学科性，在其创作过程中，除了要充分了解"摄影"——包括工具

的基本特征外，要综合运用美学、文学、绘画等知识，并需要以一定的哲学思想作理论指导，从而使拍摄的画面效果更具艺术欣赏价值和信息传播价值。

其实，笔者还以为，摄影如何入门并不重要，关键是在掌握了基本的摄影技术之后，应在如何提高自身创作能力、形成自己的创作风格上加倍努力。当然，要想做好这一点，除了要手持相机持之以恒地从事创作实践活动外，还要不断地学习哲学、美学、审美心理学等相关理论知识，还要善于借鉴其他艺术门类的辉煌成果，才能使自己的创作能力不断提高。

本书秉承纯粹摄影的思想余脉，不涉及数码后期制作，并为了在有限的篇幅内帮助读者更快地走进摄影艺术的世界，在编写过程中，力求以一些通俗的语言去描述基本概念和基本方法，并维持一定的理论系统性。在本书中用一定的篇幅介绍了关于摄影构图的原则和方法，笔者在此特别提醒读者注意，学习这些原则和方法，并不是要求读者教条地按照这些原则框框去进行摄影创作，这样只能束缚自己的手脚，拍出平庸的作品。正确的做法是在掌握了基本创作原则之后，有意识、有选择、有目的地去大胆突破这些框框，只有这样，才有可能创作出惊世之作。这和对相关理论一无所知进行盲目创作的结果有着本质的区别。

三、摄影的创作

本书认为，摄影的创作过程就是影像的建构过程，那么，影像是如何建构的呢？这就需要回答三个根本问题："为什么拍、拍什么、怎么拍。"从本体建构方面来看，影像建构依赖于线条、色彩等建构元素，并以一定的形式展现内容。从主观表达方面来看，影像则是影像建构者诉求意义的传送，这将涉及表现理念与表现方法等一系列问题。正是一定的理念决定了建构主体对建构元素与构图中的主客体要素的选择与分布。因此，在影像建构中，主观因素起到了主导作用。并且，我们还十分赞成美国纽约州摄影学院在《摄影基础》教程中所倡导的摄影创作理论：就初、中级的摄影水平而言，一幅成功的摄影作品具有以下三个特征。

第一，一幅好的摄影作品要有一个主题。一幅好的照片，可以讲出一个故事，可以交流一种思想，或表达一种感情。在任何情况下，一张好的照片里所表现的人或事物不应该仅仅对你个人来说是有意义的，它应当对任何地方的任何人都同样是很有意义的。我们把这一对人人都有意义的原则称为具有"普遍意义"。

第二，一幅好的摄影作品总是把观众的视线吸引到能够表现主题的最重要的景物上来，当然这就是主体，这时我们强调的是构图的形式问题。我们把这一原则叫作"突出重点"。

第三，一幅好的摄影作品要"简洁明了"。它只摄取那些对表现主题至关重要的景物，而排除或压缩其他对主题起分散作用的景物。也就是说，摄影，尤其是现场摄影时，构图的目的不只是考虑如何表现主体，更要考虑如何排除与主题表现、主体突出无关的其他景物。

从上面的三条原则，我们可以理出这样的思维主线：一幅摄影作品是借助主体表达主题，或是由主题决定主体，有了主体并达到了表达主题的目的，就应尽量简化画面，去掉一切不必进入画面的内容。由此而突出主体，达到通过主体来阐发主题的目的。

为了以最鲜明、通俗、动人的形式把内容真实而深刻地表达出来，摄影者应当娴熟地掌握摄影的技巧。创作任何一幅摄影作品，无论是艺术摄影、新闻摄影、科学纪录摄影都必须拥有相应的技巧。因为每一种摄影作品都应当吸引观众的注意力，都应当让观众明确作品的基本意图。因此，如果希望从事摄影创作活动，至少需要有两方面的基本素质：一是必须掌握基本的摄影

技术，即掌握各种照相机及其附件的使用方法和一定的计算机图像处理能力(或兼有暗房工作技巧)；二是要加强自身的艺术修养，以提高对摄影艺术作品的创作能力和鉴赏能力。

本书遵循建构主义的认知理论，并依据上述关于摄影的基本认识，力图帮助一个缺少真正摄影经验的读者逐步进入摄影艺术的殿堂。因此，教材基于当前手机摄影普及化的现实，变换摄影入门的传统理念，围绕摄影的一系列基本技能展开教学内容。摄影知识的线性结构为：画面组成、视点选择、光色造型、线条结构、相机选用、聚焦技巧、摄影曝光、留念摄影和摄影简史等。本书的基本逻辑是首先引导学习者进入摄影实际创作的情境，在实践中逐步进行深入学习，以完整掌握基础摄影的系统性知识，并具备可持续深入学习的基本能力。

第一章

画面组成

学习要点及目标

在手机拍照功能日臻完善的今天，对摄影初学者而言，画面组成已上升为摄影学习的第一个问题。本章要求学习者从理性的角度出发，沿着"拍摄的目的——主题确定""表现的对象——主体的表现""辅助的要素——客体的表现"思路，掌握画面组成的基本规律。

核心内容

主题　主体　空白　前景　背景　陪体

案例导入

确定画面的组成就是要确定主体和那些有关联的次要部分，它们通常被称为画面的主体与客体。然而，这些组成部分都是为表现意图——主题而服务的。因此，确定画面组成的前提是确定画面的主题。客体包括空白、前景、背景和陪体等画面要素，它们与主体常常被共同称为构图五要素。图1-1所示的是国家级名胜风景区——扬州瘦西湖中标志性景点五亭桥与白塔，这幅画面的立意是将五亭桥、白塔与整体环境作为共同主体，主题表现的是在湖光水色之中五亭桥与白塔遥相呼应的宏伟气势。如图1-2所示，虽然画面中也有白塔，但主要是五亭桥的具体形象，它所表现的是该景物的建筑风格和优美造型，蕴含的是它的文化与传说。

图1-1　秋色浓(李新浦摄)

图1-2 五亭斜阳(范文霈摄)

第一节 拍摄主题的确立

摄影的首要任务，就是要明确影像是用来干什么的，即所谓的"影像诉求"。显然，不同领域的影像创作具有不同的诉求，普遍而言，摄影者要想对受众传播一种信息，就要使画面中的大部分资讯服从于一个传播主题，这个主题又必然由被视对象(即影像)来承担。所以，影像作者既是形象的产制者，也是意义的产制者，并往往以形象携带意义。因此，影像摄制的起点在于主题的确立，而这一主题又是通过物像的典型形象，即主体来体现的。因此，严格意义上说，主题是影像创作者的主题，是摄影的起点。

一、从主题到题材

在现实生活中，当出现了一定的诉求之后，就出现了主题表达的需要。人们的生活诉求来源非常广泛，延拓至影像建构领域，其主题的内容也就千变万化、永无穷尽。具体来说，如下一些诉求常常成为影像主题的来源：记录的诉求、宣传的诉求、教化的诉求、信息传播的诉求、情感表达的诉求，等等。

当人们利用影像这个媒介进行主题传播时，主题又必然依附于一个题材来表达。比如说，影像作者为了表达自然之美的主题，自然风光可能就是一个十分恰当的题材。当然，自然之美的主题传达不仅仅限于自然风光；同时，自然风光的题材也有可能被用来表达其他的主题。问题在于影像作者是如何利用这一题材的。题材的选择在这里显得很重要，因为它是决定摄影表达的意图能否实现的关键性事物。

说到影像作者对题材的选择，就不得不讨论作者的概念表达诉求，因为意义的传播从另一个方面上来讲就是概念的呈现。一切概念性整体，都具有其视觉组成的成分。概念需要主

题去完成，需要主体去表征。概念是具体的，具体到需要点、线、面、色彩、影调去构成视觉形式。受众借此单纯的形式而进行理解，也就是说通过认知自然的主题，如人、物及它们之间的相互关系、事件等感知一种意义。

英国艺术史家约翰·伯格(John Berger)曾提醒人们注意：画家对于题材的选择并不是始于画架前的摆设或画家记忆所及的某些事物，题材是开始于画家发现那样才有意义。这一观点同样可以移植到摄影领域。摄影师选择题材，往往取决于他所要表达的主题。

二、从物像到视像

影像之源有许多，其中物是像的最主要来源，并可以被称之为物像。物像世界即由物而生像的世界，它是现实世界在取景框中的反映。因此，物像世界并不完全等同于现实世界，而是影像作者眼中的"世界"，是对固有物有所取舍的世界，也可以说是作者表达的"世界"。作者以视像方式把内容与主题现实化地融合在一起。在摄影时作者所使用物像元素的含义取决于这些元素在作者所处社会文化中的地位。

通常来说，摄影者首先利用眼睛对现实世界(即题材)进行"有限"的观察，并形成视像。在这一环节就有必要再精简物像，使被表现的主体得以确立。这一阶段的官能感受非常重要，它会使作者面对物像时有一种感觉，这种感觉能力就体现了作者关于影像创作的基本修养。只有深入到实际生活当中，并不断进行思考、概括和抽象，作者才能具备这种能力。

影像的读者在观看时的心理过程，即对客观世界的生理感受阶段是心理反应的基础，并与自身的预留观点相对照。这就提醒摄影者即使是选择现实生活中的一草一木，也应能承载自己脑海中的某些观念、某种情感，甚至是某种意愿，并使之与受众产生某种共鸣。

对于视觉传播而言，只有存在视觉上的主体，才有视觉传播主题(意义)的可能。传播的主题应依附于视觉主体，并在众多元素的共同作用下产生。因此，影像要在传播中获得有效的意义解读，就应该把表达意义的视像中介物放在非常重要的位置，这要取决于摄影者对客观世界的视觉选择能力。

三、从心像到形象

摄影者在确立影像的主体时，往往是根据主题的需要，观照物像而形成视像，观照视像形成心像，但此时还不是形象，作者还要顾及主体的可表现性和物质材料的特性，从而从心像中确立具体的形象。该主体的形象就是用于承载主题的含义、完成对故事的叙述。显然，形象得当与否直接关系到影像建构的成败，也就是影像传播的目的能否实现。例如，中国摄影家解海龙先生脍炙人口的(如图1-3所示)摄影作品《希望工程》表现的贫困山区孩子求学的渴望神情，是上述观点的典型代表。作者历经六年，踏遍中国四省区，寻求的是与心像相对应的形象。当这一形象在现实中跃然出现时，让他怦然心动而按下快门，成就

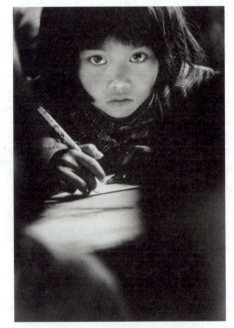

图1-3　希望工程(解海龙摄)

了一幅经典作品。

形象确定的讨论，实际上是讨论画面中视觉主体及其相关要素的建构方法。对于刻记、绘制类图像，视觉主体的建构较为明确，因为它是从作者手中一点一点地透过视觉元素的运用而建构的，但现代影像的形象是形成于一定的环境中，并受制于机具的工具特性，影像是建立在形式上或结构上的。

如前所述，理想的情况应该是：形象来源于心像，心像升华于视像，视像选择于物像。我们知道，现实生活中，每一个具体的形体都会有一个特定的外貌样式，这些样式都会有一些明晰而确定的细节。人们正是通过这些细节得以认识主体，从而有一种形象感。影像的建构并非要将所有的细节都展现出来，而是要展现那些与主题有关的细节。对影像的建构者而言，这种确定能力非常重要。

第二节　主体及其表现

一切被摄对象总是处在一定的环境中，总有一定的前景和背景陪衬，那么在一幅摄影画面中，究竟要拍摄多大的范围？环境要交代到什么程度？特别是在大自然中，有广阔的环境背景的一些被摄对象，是打算用较大的画面表现气氛还是用较大的画面着重表现被摄对象，这一点在拍摄现场必须事先确定下来，以便根据既定的拍摄意图去决定画面的结构。如果没有这种明确的构思，拍出来的照片往往缺乏特色，既缺乏主题的表达，也没有感人的力量。

为了突出主体，初学摄影时，我们可以简单地从以下两方面加以注意。

一、观察拍摄对象

要想拍一张照片，作为摄影者当然应该知道自己所拍摄的内容是什么以及内容是否恰当，这个过程事实上应分两个阶段完成。

第一阶段是用眼睛扫视、观察被摄对象及其环境，这样不仅可以发现被拍的对象，也可以充分发现拍摄缺陷。如图1-4所示，可以以双手的大拇指与食指构成取景框，初步确定取景范围及其内容。在此阶段摄影者还要注意：第一，被摄主体的服饰、表情、姿态等是否明显失当；第二，被摄环境是否存在明显缺陷，如画面中的杂物、杂景与画面表达的意境格格不入；第三，被摄主体与被摄环境是否明显冲突，比如在一般的

图1-4　手指框取景示意图

旅游摄影中，要注意观察人物是否遮挡了主要背景，易被忽视的地平线是否正好卡在人物的脖子上，树枝、石头等是否正好压在人的肩膀上、头上，廊柱、电线杆是否正好背在了人物的脊背上，等等。这些都是应该注意的问题。

第二阶段是通过照相机的取景器来完成的。关于取景器，目前，除了LCD取景器外，照

相机的取景目镜主要是平视方式,需要注意的是,在简易相机或轻便相机中,即使是目镜中观看的图像,也有可能不是光学图像,而是电子图像。

二、建立兴趣中心

所谓兴趣中心,是作者的审美指向,画面上大的、动的、近的、亮的、色彩鲜艳的,由于其可引起读者强烈的视觉注意,因而可以成为构成兴趣中心的因素。除此之外,主体的表情、姿态、巧合以及情节、事件、意蕴、气氛,处理得好也可以成为兴趣中心。

在实际取景时,摄影者不仅要注意将构成兴趣中心的因素——当然不是说全部,只是其中的一些甚至是个别因素——赋予被摄主体,更重要的是要刻意剔除在画面上其他景物可能存在的这些因素,以免分散观众的注意力,削弱主体表现,影响主题表达。

当主体被建立为兴趣中心后,其作用在于:一是引导观众的审美注意力,二是给作品增强艺术意味。在艺术创作中,作者总是力图将自己感兴趣的东西通过主体、通过作品传达给观众,并希望观众能够接受。然而,在美感方面,作者与观赏者对表现的事物可能有不尽相同的情趣和偏爱。例如,摄影者感兴趣的是情节内容,而观众感兴趣的是形式或气氛,两者就不一定能合为一体。所以,在摄影画面中,必须要建立趣味中心,确定审美指向,将观众的观赏兴趣引导到创作主体的审美指向上来。

在这里,对主体的表现,我们特别强调以下三种常用手段。

1. 占据主导地位

主体在画面中占据的面积越大就越醒目。例如,专为描述细部的特写镜头,就是充分利用画面面积强化主体的惯用方式。但这种方式也要注意掌握分寸,不可产生咄咄逼人的形象,以免使人感到不舒畅。使用这种方法强化主体时,我们通常说这是运用了主体与环境的大小对比。如图1-5所示,画面中硕大的红梅花儿很显然就是表现主体。

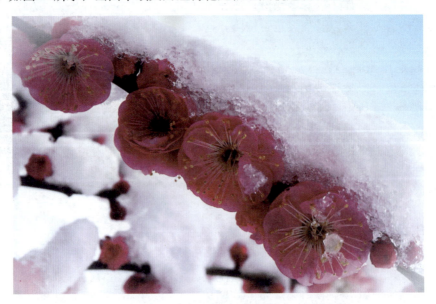

图1-5　红梅傲雪(范文霈摄)

毋庸置疑的是，在影像的实际构建中，为了取得视觉上的感染力和完成一种特别的印象，往往有意识地让主体的形体外貌不完整。这种不完整性并非草率建构的结果，恰恰相反，它应是摄影者深思熟虑之后谨慎处理后的呈现。沃尔夫林(Heinrich Wolfflin，1864—1945年，瑞士美术史学家)在《艺术风格学》中将这种方法称为"有意识的不清晰性"和"无意识的不清晰性"。从影像建构者创作发展阶段上来看，其最初阶段往往习惯于力求完整而清晰地表现主体的基本特征及每一组成部分的特有形状。然而，随着艺术修养的不断提升，这种定势式的思维方式被逐渐突破，创造出一些超出常规的个案令人产生惊奇的效果。

2. 突出主体色彩

在黑白摄影中，使主体的影调不同于陪体和背景的影调，通常是主体亮、陪体暗，或反之；而在彩色摄影中，会为主体安排一个特别醒目的色彩，使主体成为视觉重点，从而突出主体。这就是所谓的主体与环境的明暗、色调对比。

如图1-6所示，清新淡雅的荷花与深绿色荷叶在色彩上具有较大差异，因而使荷花这一主体十分突出。

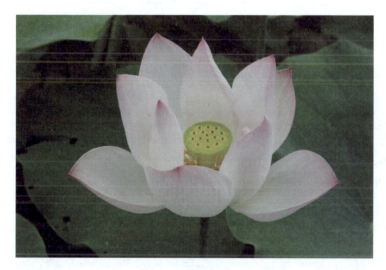

图1-6　夏荷(范文霈摄)

3. 弱化环境表现

为了突出主体，画面上的兴趣点必须相对集中，否则会分散读者的注意力，因而应剔除一切喧宾夺主的景物。在环境对主题表现不是很重要的情况下，最常用的方式就是弱化主体所处的环境，如回避或虚化前后景物，使主体清晰可见，也就尤为突出。仍以图1-5所示的《红梅傲雪》为例，画面中的花儿处于聚焦平面上，因而显得十分清晰，而其他景物则被有意识地虚化。

三、确定空间位置

为了更加鲜明地突出被摄主体，仅仅将主体建立为兴趣中心有时还不够，还要将主体恰当地安排在画面的空间位置。在实际摄影创作活动中，人们常将画面的兴趣中心安排在画面

视觉中心位置的附近。那么，何为视觉中心呢？

1. 黄金分割法

大量的生理实验研究表明，人的眼睛在看到一个画面时，总存在一些视觉刺激最强烈的点，它们就被称为视觉中心。如图1-7(a)所示，设画框的水平边长为L，而画面中的两条垂线分别距边线为$0.618L$，视觉中心就是按图中所绘制方法找出的四个视觉刺激点。对这四个点，可以把主体放在其中的某一点上或其附近，并保持向画面中心集中的方向性，这样就能产生主体位置合适的美感。

2. 九宫分割法

当然我们从事的是艺术性创作，既不需要更没必要如此严格地找出这四点的精确位置。通常我们寻找视觉中心的简便方法是用"九宫分割法"。如图1-7(b)所示，将整个画面九等分，其画面中的四个交点即为我们所寻找的视觉中心。如图1-8所示，画面中的主体——丹顶鹤所占面积并不大，但摄影者将其恰当地安排在视觉中心位置，以致仍然得到突出的显现。

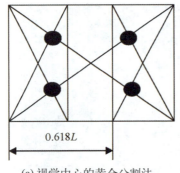
(a) 视觉中心的黄金分割法

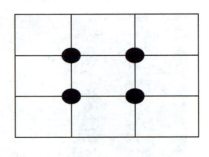
(b) 视觉中心的九宫分割法

图1-7 视觉中心的分割法

图1-8 一飞冲天(范文需摄)

黄金分割或九宫分割是人们习惯的形式法则，在一般情况下，人们常以此进行构图。但是，客观事物变化丰富，创作的意图也各不相同，黄金分割的形式并不能完全满足创作者对千变万化的现实的要求。因此，不拘一格地进行构图处理，与现代艺术创作规律并不相悖。现代的摄影构图，有许多人都对这一法则作针对性的偏离，这是富有创造性的选择，它往往给人以新鲜感和极强的视觉冲击力，十分可贵。当然，这也并不是说黄金分割就失去了它的价值，只是不拘泥于它罢了。随着时代的变化，人们的审美观念和习惯也在变化，并不断发现和创造新的东西，以更加丰富多彩的形式展现摄影艺术的魅力。

第三节　客体及其运用

画面上除主体之外，必然还存在其他景物，它们可以被统称为客体。从一般意义上说，客体的存在都是为主体服务的，只是各自的特性有所不同，因而所起的作用也就各异。客体包括空白、前景、背景和陪体四大要素。

一、空白及其运用

一般来说，"画面空白"是指没有具体形象的部分，既有"亮的""白的"空白，也有"暗的""黑的"空白。烟、云、雾、水、天等因其色调浅淡近乎白色，通常也被看作画面空白部位。画面空白也指无所阻挡的空间，比如地面、水面、树林、草地、墙壁等，虽然是实体，但如果在画面中失去了作为实体的作用，此时亦可看作空白。"画留三分空，生气随之发"说的是绘画，摄影画面也是类似的道理。那么，具体来说，在画面中如何处理空白呢？

1. 突出主体

突出主体，是空白的首要任务。一幅画面有时可以没有前景与陪体，但空白却经常存在。主体是否突出，空白可起重要作用。例如，当人漫步于辽阔广袤的草原、浩瀚无际的沙漠，就显得十分突出。反之，置身于车水马龙之间、置身于足球赛场的看台上，由于没有空白的烘托，人物就会被环境所淹没。生活中，当人们游览名胜古迹时，也会发现这样的现象：在一些高大建筑物(如苏州的虎丘塔、南京的中山陵、扬州瘦西湖白塔)的周围，一般都没有其他的闲杂景物来冲淡主要景物，因而它们都给人以强烈的视觉印象。正如图1-8所示，摄影者利用明亮的暖色天空作为背景，强化鸟的剪影式形象十分恰当。否则，由于主体体积较小而不易被关注。

2. 引发联想

在表现带有一定方向指向性的景物时，如视线方向、动体的运动方向等，常常在其景物的前方留下比后方多一点的空间，这种空间属于画面空白的一种形态，而这种空白则具有刻画意境、渲染气氛、引发受众联想的功能。也就是说，在安排一幅画面时，要考虑景物相互间的内、外在联系，应遵循其客观、自然的发展规律。这种方式引导了人们的审美思维，它是空白处理的较高艺术境界。如图1-9所示，在摄制过程中，天鹅的视线方向留有较大空间，

从而使作品具有了较深的意境。可以想象，一幅照片如果上下左右塞满了景物，不留一点空白，就会给人以拥挤、沉闷甚至窒息的感觉。

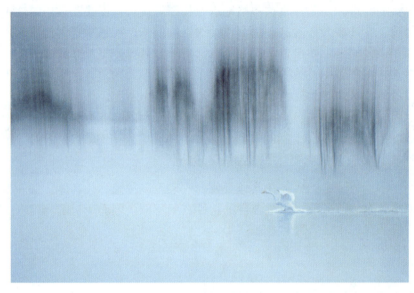

图1-9　追梦(张贵洪摄)

"空白"之处虽无具体形象，但是运用得当，能使"此处无声胜有声"。中国画论中常说："虚实相生，无画处皆成妙境。"恰当的空白能激起观众更多的想象空间，引发观众的视线和思绪顺着画面意境流转、驰骋，激起情感上的共鸣。如图1-10所示，它虽然是一幅人像摄影，但画面极具艺术价值：一位风华正茂的小伙子，面带微笑，目光睿智而深沉，背景是黑色的空白，黑色原本表现沉默——无声，然而在这静谧之中，晶莹的眼球犹如跳动的音符，眼睛中的歌声在深远的空间回荡，美妙得如同音乐史诗，可激起观众的充分想象。

二、前景及其运用

前景是指画面上处于主体前面、靠近镜头的任何景物。前景的特点是距照相机的镜头最近，由于镜头的空间透视效果，它的成像要比后面景物大，所以十分抢眼；由于光线的作用，它的影调或色调也比后面景物要深。

图1-10　风华正茂(范文需摄)

因此，通常只有在必须借助前景表达创作主题思想时，才在画面上保留前景。对前景选择、应用的基本考虑主要有强化主体表现、展示空间透视感、渲染季节和地方特色等。

1. 强化主体表现

利用前景作为框架或起遮挡作用，把主体影像包围起来。生活中各种框架所产生的视觉

效果我们已经非常熟悉,如刺绣的外框、绘画的装裱及窗花的窗格等,这些框架都能有效地将观众的视线引向框架内的景物。以前景作为框架的优点在于:首先,画面中前景的遮挡可作为"第二取景框"来"剪裁"大自然;其次,前景中的框架能给观众以身临其境的感受;最后,前景可与主体在形式上、内容上有所对比。当选择与主体有对比、比喻或比拟作用的景物作前景时,往往能引起观众联想,产生意境,从而深化画面的表现力或揭示出画面的主题。

生活中,当人们透过一扇门窗、一个书架的间隙、一些特异造型的孔隙观看外边的景物时,自然有此时、此地、此景的感受。如果以这些景物作为摄影作品的前景,就必然会产生"二次剪裁"的视觉效果,并引导观众的主观视线,大大缩短了观众与画面景物之间的距离。如图1-11所示,窗框的造型,其色调与蓝天白云、黄瓦红柱的强烈对比都十分有利于画面意境的产生和主体形象的突出。

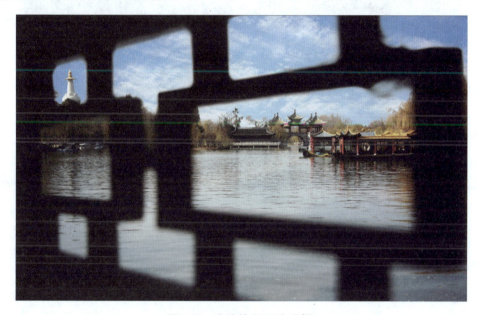

图1-11　窗外的世界(李洋摄)

由于前景的存在,使得画面变得丰满而充实。一般来说,以前景作对比可以是大与小、高与矮、长与短、新与旧、明与暗、多与少、强与弱、时髦与守旧、进步与落后等,形成了含义上的对比,为摄影者抒发感情、传达意境提供了可靠的依据。

2. 展示空间透视感

摄影所获取的是记录在平面上的影像,与绘画等同称为平面艺术。对于平面艺术而言,人为地加强画面上的空间透视感,是一个值得重视的问题。

如图1-12所示,前景中几片十分巧妙的油菜花叶与背景中大片油菜田就形成了强烈的空间透视效果。在摄影创作中,一方面,由于前景的影调较深、影像较大,两者都可以在画面上产生强烈的空间纵深感,从而再现三度空间;另一方面,还可以点缀画面大面积的空白,以免画面由于过于空旷而不够均衡。

3. 渲染时空特色

前景有时像文学作品中的开场白，它能够交代事情发生的季节、时间以及环境等。在摄影实践中最常见的是选择有季节特征的花木来渲染时令气氛，粉红的桃花、嫩绿的柳叶可使画面春意盎然；金黄的菊花、火红的枫叶又会使画面秋意浓浓。如图1-12所示，数片油菜花叶子强化了春的气息。

图1-12　游子归故乡(吴晓丽摄)

三、背景及其运用

背景是画面上主体后面的景物，它是画面的有机组成部分，用以衬托主体。背景的影调(色调)通常较浅，但它在展示空间深度，渲染时间、地方特色，强化主体表现等方面与前景运用十分类似。此外，对背景的安排还要强调以下两点。

1. 突出主体的背景处理

突出主体的背景处理主要有两种方法：一是使背景简洁，这种方法主要是调整拍摄角度避免杂乱景物进入画面或通过虚实结合的手法使背景严重虚化不清而趋于空白形态；二是使背景与主体有鲜明的影调(色调)对比，如果背景与主体的影调(色调)相近或相同时，会使背景和主体混为一体，从而减弱主体的显要性。为了突出主体，一般来说，暗的主体宜衬托在亮的背景上；亮的主体宜衬托在暗的背景上；中灰背景时，对明、暗主体均宜有亮的轮廓线。在彩色摄影中，能够很方便地使主体色调有别于背景色调，从而突出主体。图1-13所示已兼顾了上述两种情况：从色调上看是主色调为绿色的背景，与荷花的粉色形成了色彩的对比，而清晰的花朵与故意虚化的背景形成了虚实对比，导致作为主体的荷花尤其突出，画面也十分简洁。

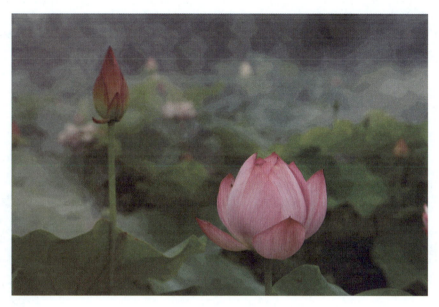

图1-13 荷(范文霈摄)

2. 丰富主题内涵的背景处理

丰富主题内涵是选择背景的重要原因,一般有以下两种具体做法。

(1) 选择具有地方特征、季节特征、时代特征的景物作背景,这种选择可用以交代主体所处何地、何时、何事。例如,某地特有的建筑,某时特有的花木,某事特有的会标、标语、广告等景物,这样的背景不仅是画面形式的背景,也是画面主题内容的背景,起到丰富主体内涵的作用。如图1-14所示,摄影者表现的主体为放牛的苗家村民及其欢乐的孩子,而利用苗寨村落的自然背景强化了主体的生存环境,给人以真实可信的感受。

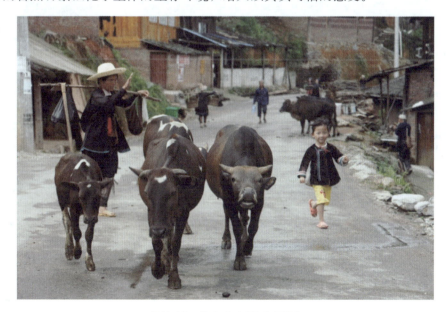

图1-14 苗家人家(范文霈摄)

(2) 选择有对比、比喻、比拟意义的景物作背景，这种选择包括与主体在形式上、内容上的对比、比喻、比拟等。这样的背景也就是用鲜明、生动的形象来揭示主体的含义，深化画面的主题，启发观众的想象。如图1-15所示，这幅图片就很好地体现了这种技巧，主体人物与背景之间形成多种冲突：画面中巨大广告牌的明亮鲜艳色彩与老人的灰暗色彩的对比；广告牌中人物的衣着饰物(皮包)与老人的装饰的对比；环境中人物与主体人物的姿态对比等。这些使得画面中主体与环境表现出强烈的对比关系，增强了画面的意味，最终表现为城市的明快、简洁、新潮、时尚与进城老人的封闭、古板之间的冲突，造成新旧之间的对立。画面中最为精彩的点睛之笔是老人倾斜的身体姿态给人一种逆流而上的感觉，手扶帽檐，迎着风，眼望远方的细节生动地表现了进城老人新奇又不知所措的内心状态。

图1-15　进城(苗玺摄)

初学摄影的人，有时把创作的全部精力放在了画面主体上面，而忽视了背景。有时背景中不规则线条太多，会干扰人们的视线，分散注意力。生活中常常会看到这样一些画面，如电线杆栽在人的头顶上、垃圾箱扛在人的肩膀上、地平线卡在人的脖子上等，这些不仅破坏了画面的和谐与统一，甚至直接影响了主题和内容的表达。

四、陪体及其运用

陪体在画面中的作用是陪衬、渲染和突出主体的被摄对象，并同主体构成特定的情节关系，恰如婚礼中的伴娘与新娘。陪体在画面中的出现，能够帮助观众了解成像时的现场情况并更容易领会画面上主体的神情、动作的内在含义。它的作用主要表现在三点。第一，陪体是帮助主体说明内容，让观众正确理解主题思想，以防止产生歧义。第二，陪体有时能够使画面更富有生活气息，这是任何艺术作品都不可或缺的因素。第三，陪体可以与主体形成对比，并起到装饰、美化画面的作用。陪体有时位于主体之前，既是陪体，又是前景，起到双重作用：一方面可以强调画面空间透视感；另一方面又交代了主体同陪体的情节关系。

如图1-16所示，是典型的借物寓意的摄影佳作，

图1-16　稻子与稗子(李英杰摄)

它通过稗子这个陪体的轻浮形象烘托出稻子的优秀品质。正如摄影者配发的小诗那样："骄傲地昂着头,是轻浮的稗子,谦虚地低着头,是饱满的稻子。"

在摄影中,对陪体的处理主要有直接处理和间接处理两种方式。

1. 直接陪体

所谓直接陪体,也就是陪体出现在画面中,如图1-16所示,陪体是画面语言的有机组成部分,它能帮助主体阐明内容,加深观众对于画面语言的理解,使画面语言更为生动。直接陪体要掌握好与主体的主次、虚实关系,不能喧宾夺主。同时,陪体的动作神情要与主体密切配合。有时出于表现主题的需要,陪体可以不完整。

2. 间接陪体

很多情况下,根据主题需要,也可以间接地处理陪体,也就是说陪体不直接出现在画面上。通过摄影作品的标题指向、画面隐喻等,自然而然地出现在观众的想象之中。这种处理方法意味深长而含蓄,能积极调动观众的想象力,让观众加入到这种想象的再创作中。

在间接表现陪体时,为了使观众的想象达到作者的预期目的,在画面上往往需要"桥梁"或媒介来启示想象中的陪体,从而打开观众艺术联想的闸门。这种联想与想象突破了时间和空间的限制,使有限的画面内涵更为丰富,形象更为具体,主题思想得到更深刻的表达。正所谓表现上的丰富多彩,并不在于多,而在于精,求简练、求含蓄,"言有尽而意无穷"。

如图1-17所示,作品题为《同乐》。事实上,画面中主要是手拉二胡的乡村老伯而并无他人,然而与之同乐的其他人则不可或缺地出现在读者的想象中,甚至想象中的欢乐歌舞场景比现实中的更为动人、更为快乐。如果你就是一位处在现场的摄影师,相信你会做出适当的选择。

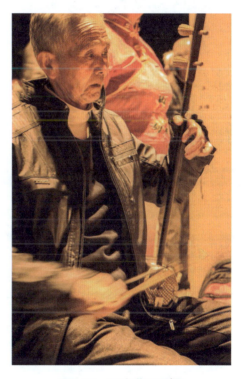

图1-17 同乐(范文霈摄)

本章小结

画面组成问题是摄影艺术中特别重要的问题。从整体上看,画面是由主、客体两方面组成。事实上,更重要的是它们之间的关系,并隐藏于具体的组成之中。在绘画艺术中,由于画面上的内容都是由画家逐一添加上去的,其创作过程决定了画家对内容的必然而精心的选择。但摄影艺术却往往是对自然对象的直接反映,因而,忽略画面组成的问题成为摄影新手的通病。艺术,贵在调动人们的想象力。对于摄影画面来讲,画框中物像的表现是有限的,

但艺术的联想却应当是无限的。精华在画面之中，品味却在画面之外，也就是说，摄影画面创作的最后完成应在观众的联想中。

实践建议

实践：画面组成要素的运用

1. 实践原理

一幅照片总是由主体、空白、前景、背景和陪体五部分组成，它们被称为构图五要素。对构图五要素的选择应根据摄影作品主题表现的需要而确定，这是构图过程中面临的第一个基本任务。事实上，在选用这些构图要素时，主要考虑的是它们与主体、主题之间的关系。

2. 实践要求与注意事项

本实践要求完成四幅作品，在明确主体的前提下，刻意运用客体四要素，并与主体之间建立有机关系。具体来说：其一，是空白的具体运用，并注意空白的基本定义。在前面的讨论中，曾经强调空白有两种基本功能，应注意兼顾。其二，是前景的运用，要注意不让前景妨碍主体的表现。其三，是背景的运用，在运用背景时要简洁，切忌杂乱。其四，是陪体的运用，要能体现出陪体与主体之间特定的情节关系。

第二章

视点选择

学习要点及目标

日常生活经验告诉我们，同一景物观看角度不同时，映现在眼帘的形象就有所不同。正所谓"横看成岭侧成峰，远近高低各不同"。对于这个问题，本章的逻辑思路是建立一个三维模型，从三个维度分别讨论相机与景物之间的相对位置关系及其表现特点。必须说明的是，在实际的视点选择中，这三个维度又相互影响、相互制约。

核心内容

拍摄方向　水平角度　垂直角度　拍摄距离

案例导入

拍摄视点，实质上是相机与被摄物之间的空间位置关系，即相机应该从哪个方位指向被摄景物。在不同的视点下表现的事物具有不同的表象，虽然事物的表象并不影响其本质，但会影响人们对事物的阐释，因而，视点问题历来被认为是摄影创作过程中极为重要的问题。如图2-1所示，表现的是侗族鼓楼。左图相对远离塔身，将前景带入了画面，画面显得丰满，塔身完整；而右图视点更接近塔身，导致塔顶的葫芦尖不见了，影响了景物的完整性，但气势上显得更加雄伟壮观。

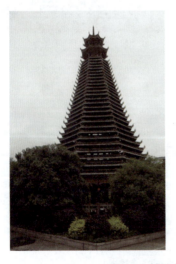

图2-1　鼓楼英姿(范文霈摄)

借用空间解析几何关于球坐标系的概念，如图2-2所示，相机在原点O，景物在球面上的A点。我们可以很简单地确定，相机与景物的方位关系就是方向与距离的确定。而方向则有水平角度与垂直角度两个维度，分别为θ和Φ，它们直接影响景物再现的表象；距离r则主要决定摄影作品的景别或视野的大小。虽然，后续的学习内容会告诉我们，镜头焦距的改变可

替代拍摄距离的调节，然而，拍摄距离的长短与焦距的长短就其透视效果而言，仍然存在一定的，有时甚至是较大的区别。

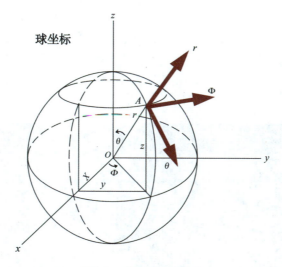

图2-2　球坐标系示意图

第一节　水平角度的选择

"水平角度"即图2-2中的角度Φ，它的选择是指在同一水平面上，相机围绕被摄体四周的位置变化或被摄体原地的旋转变化。拍摄的水平角度变化既会使主体的表象发生显著变化，又会使背景的对象发生明显变化。对拍摄点水平角度的选择，可从正面、斜侧、正侧、侧后、背面等方向予以考虑。图2-3所示是同一水平面上的五个典型方向。

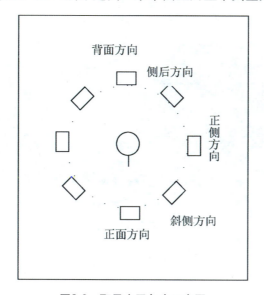

图2-3　取景水平角度示意图

一、正面方向

正面方向即相机正对被摄主体的正面，主要表现被摄对象的正面所具有的典型性形象，如正面拍摄北京天安门。这种方向有利于表现主体的正面形象，擅长表现对称美，能产生庄重、威严、静穆之感，也有利于表现人物的相貌特点。但正面方向往往会使画面缺乏空间透视感，也易引起呆板的感觉。图2-4所示为正面水平方向取景，生动地表现了一个老人的持重与深沉。因为摄影者在光线、虚实及神态方面的准确把握，画面中没有出现正面取景时容易出现的一般缺陷，堪称抓拍人像中的佳作。

图2-4　大别山人(钱裕摄)

二、斜侧方向

斜侧方向是指相机偏离正面方向，或左、或右环绕对象移动到侧面方向的拍摄位置。它是摄影中运用最多的"方向"，如图2-5所示。

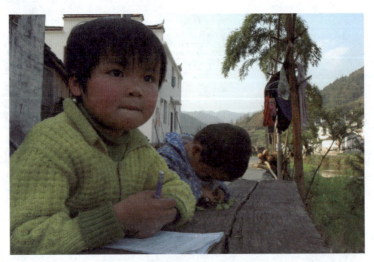

图2-5　山坳里的希望(范文霈摄)

斜侧水平方向拍摄时，被摄体本身的水平线条会在画面上变成一种能产生强烈透视效果的汇聚线，因而有助于表现出景物的立体感和空间感，画面既显得生动，也有利于突出主体。在选择"斜侧程度"时，值得注意的是其有一系列的变化，这种变化，甚至稍有变化，往往都会使主体形态产生显著改变，因此要注意对比不同斜侧方向的效果，寻找最佳斜侧方向。比如，就人像摄影而言，就有"七分面""三分面"等拍摄角度。所谓七分面也就是拍摄了大半正面像，而三分面是拍摄了小半正面像。

三、正侧方向

正侧方向一般是指相机正对被摄对象的侧面，即与被摄对象正面成90度角。正侧方向常用于人物拍摄，能生动地表现人物脸部，尤其是鼻子的轮廓线条。在拍摄人与人之间的感情交流时，正侧方向往往有助于表现出双方的神态面目，在人像特写中也有利于脸部轮廓线条的表现。如图2-6所示，其侧面取景以表情的捕捉见长，画面生动地反映了祖母对孙儿无限的关爱。正侧方向有时也非常适用于动物摄影。正侧方向一般不宜拍摄建筑物，因为这会削弱建筑物的立体感、空间感，并削弱建筑物固有的造型与气势。

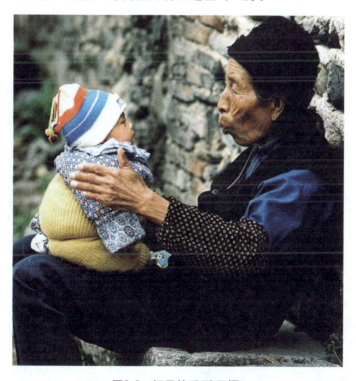

图2-6　祖母的爱(陈霆摄)

四、侧后方向

侧后方向是指照相机绕至被摄对象的侧后方向，它具有反视觉常规的意识，往往能将对象的一种特有精神表现出来，显得生动形象。与常用的正面、斜侧等方向相比，侧后方向有出其不意的视觉效果。当然侧后方向的拍摄对被摄对象也有一定的要求，如拍摄有动作过程

或姿态变化的人体比较适当。如图2-7所示，这幅作品表现的是老哥俩热情交流的场景，一个正面方向取景，另一个则是侧后方向取景，正面形象声情并茂；侧后形象深沉而含蓄。一逆一顺，一明一暗，形象结合得十分生动。摄影利用强烈的形象对比更为隐约地表达哥俩的情怀，给观众更大的想象空间。

五、背面方向

背面方向是从被摄主体的背面拍摄，这是一种易被忽视的拍摄方向。背面方向使主体与背景融为一体，因为画面中背景既是主体视线，也是观众视线所关注的，从而也就有助于观众联想主体人物面对背景所产生的感受。采用背面方向拍摄人物时，要注意人物的姿态，使人物背影能产生一种含蓄美，让观众产生更多的联想。如图2-8所示，一位红衣喇嘛面对雪山(或许是他心中的圣地)虔诚地低下头，向佛祖祈祷。作品采用背面取景的方式，强烈地展示了撞击读者心灵的沉默以及雪山所蕴含着的无穷力量。

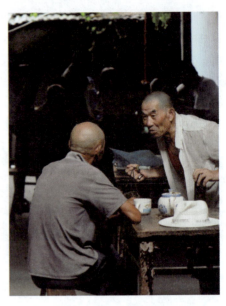

图2-7　老哥俩(潘恩骥摄)

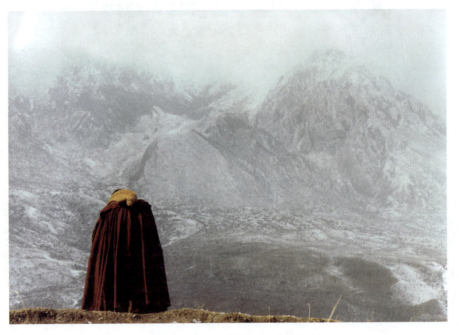

图2-8　雪山的祈祷(郑小运摄)

总之，选择不同拍摄水平角度，不仅是被摄主体的形象有变化、构图的形态有变化，更重要的是表现内容也可能有变化。因此，应根据具体的被摄对象和主题表现的要求来确定拍摄方向。这些拍摄方向并没有优劣之分，运用得当，都可以获得成功的构图。

第二节 垂直角度的选择

"垂直角度"即图2-2中的角度θ,它是指被摄主体的位置高于、低于相机或是与相机同高时,而采取仰拍、俯拍或平拍三种方式中的一种方式。拍摄点垂直角度的一系列变化,有时受限于客观条件,比如近距离拍摄一座巍巍宝塔,你就不得不采用仰拍的方式;有时又是出于主观动机,是根据主题的需要而有意选择拍摄方式。不同垂直角度表现下的同一事物,具有不同的形态,也就会引起观众不同的视觉感受。因此,我们必须根据题材和主题的辩证关系来仔细地选择拍摄的垂直角度。

一、平拍

平拍的特征是镜头主轴线呈水平方向与地面平行。平拍时也存在相机在垂直线上选择高度问题。当持机人正常站立拍摄时,是最常见和正常的平拍方式,此时相机位置与被摄主体处于类同的高度。反之,机位如果被有意抬高或降低,分别可以细分为高位平拍和低位平拍。

正常平拍较合乎人们通常的视觉习惯,景物有正常的透视效果,因而有助于观众对画面产生身临其境的视觉感受。在拍摄坐姿人像时,往往需要摄影师单膝跪地,通常就是为了追求平拍的角度,如图2-6所示,从水平角度上看是正侧面取景,而从垂直角度来看,则属于水平拍摄,它确实给观众带来了身临其境的感受。平拍还有助于主体在画面上更多地挡去背景中的人物或景物,有利于消除干扰主体突出

图2-9 宏村印象(李玉洁摄)

的因素;平拍人物或建筑物还不易产生变形,使景物或人物在画面上显得亲切、自然。平拍时景物的地平线(或水平线)处于画面的中心位置,一般情况下对画面构图不产生负面影响。但在天空和地平面有明显的明暗变化时,地平线就会显得很突出,从而将画面分割成上下两部分,有时好像是不同影调(色调)画面的均等拼合,使画面显得呆板。

低位平拍,尤其是接近地面的平拍,是摄影新手容易忽视的位置。事实上,这一机位可以让受众看到不常见的视觉形象,很容易带来视觉冲击力。如图2-9所示,相机仅高于地面约30厘米,不仅强化了路面的凹凸感觉,具有了身临其境的真实感,眼前的池塘其视觉冲击力也得到了加强。

二、仰拍

仰拍时,相机的位置低于被摄主体的水平高度,特征是镜头朝着向上的方向仰起拍摄,画面的典型特点是地平线位置较低或干脆处于画面之外。仰拍具有一系列仰角大小的变化,

相应地会带来景物形态一系列的变化,也就带来观众视觉感受的一系列变化。在此,因限于篇幅,不再细化这种变化,只是概括性地讨论仰拍的一般特性。

仰拍时,由于近处景物高耸于地平面之上,十分醒目突出,因此一般不再安排前景以免妨碍主体表现。背景景物由于被遮挡或被压缩,虽常常得不到表现,但由此可获得简洁的画面效果。仰拍常常是突出主体的强有力手段。

仰拍有助于强调和放大被摄对象的高度,有助于放大跳跃动体的向上腾跃,有助于表现人物高昂向上的精神面貌,所以在儿童和模特摄影中经常采用这一视点。仰拍往往也表现拍摄者对人、景的仰慕之情。在室外采用仰拍方式还能最大限度地把被摄体衬托在天空之中,从而使画面具有一种豪放之情。仰拍时要注意避免镜头过仰,否则会引起景物的明显变形,这在人物近景拍摄时应该尤其注意。如图2-10所示,摄影者采用仰拍的方式,大面积地利用夜晚的天空使背景更为简洁,同时也强化了乡村百姓的精神风貌,给人以丰富的联想,不失为一幅表现中国乡村文化的佳作。

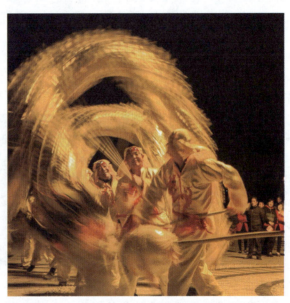

图2-10　中国龙(范文霈摄)

三、俯拍

俯拍是将相机置于高于被摄主体的水平高度,并且镜头朝下拍摄。俯拍的画面特点是地平线位置较高,因此,远处的景物位置也较高,越是靠近镜头的景物就越靠近画面底部,使前、后景物在画面上得到充分展现。俯拍常被用来描绘环境特色和辽阔的气势。俯拍有助于强调被摄对象众多的数量以及盛大的场面,有助于交代景物、人物之间的位置关系,有助于画面产生丰富的景层和深远的空间感,也有助于展现大地千姿百态的线条美。例如,纵横交错的田垄阡陌、绵延盘旋的公路、层层起伏的梯田等。与仰拍相类似,俯拍也有一系列俯视角度的变化,在此也不再细化这种变化。

如图2-11所示,借助俯视角度,恰当地展现山峡大桥地理位置的雄浑与壮观,在一片雾色迷茫中,剑指所向,天堑变通途。

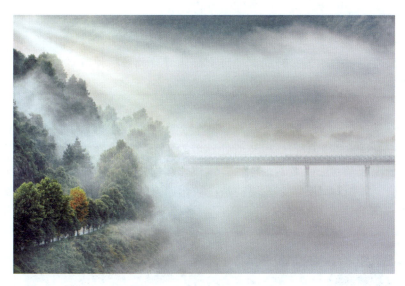

图2-11　飞越响洪甸(范文霈摄)

第三节　拍摄距离的选择

在摄影实践中，有时是受限于拍摄距离而建构拍摄范围——景别，有时是出于主题的表现需要而改变拍摄距离或镜头焦距。由此可见，拍摄距离与景别之间存在一定的辩证关系。

具体来说，景别是指摄影画面所包含的场景的容量大小，包括远景、全景、中景、近景和特写的一系列变化。景别的划分没有固定的格式和截然的分界线，而是以被摄景物在画面上表现与展示的规模及人们的习惯认识为依据大致划分的，是与具体拍摄对象的场景相对而言的。换句话说，很多情况下对景别的认定是相对的。比如说，拍摄一所学校的校园全貌，对学校而言是全景，但对学校所处的城市而言，它只是这个城市的一个局部特写。影响景别的变化有两大因素：一是镜头的焦距，二是拍摄的距离。

摄距(或焦距)r的不同会带来画面的景别变化，不同的景别具有不同的表现力。绘画理论中有"远取其势、近取其神"的观点，这对摄影构图也同样适用。摄影者的画面是以势动人，还是以神感人，或是以情节取胜，在很大程度上决定于应该采用怎样的景别。这需要理性的思考，而不是随便或随机地采用某种景别。后续的学习我们还将讨论镜头焦距的变化所带来的景别变化，但两者所引起的画面视觉效果还是有所区别的。

一、远景

在摄影构图中，远景展现的是自然界辽阔的景物，被摄景物范围广阔而深远，不仅表现场景中的主要景物，同时也展现具体的环境及景物之间的联系和整体气势，但也往往忽略其细节的表现。如上所述，所谓"远取其势"，就是说远景擅长表现景物的整体气势。在拍摄取景时要从大处着眼，把握住画面整体结构，并化繁为简，舍其局部细节的追求与表现。图2-11所示即为典型的远景取景，远处隐约可见的山坡与森林，近处深不见底的山峡，中间巍巍耸立的大桥，都展现了一种整体气势。

由于远景构图的拍摄场面比较宏大，拍摄距离较远，拍摄前要仔细研究景物的变化规律，要熟悉景物与光线、气候、环境等各方面的变化情况。比如，拍摄壮观的黄山云海场面，就要了解云海出现的季节、时间、地点、规律等。远景照片有时要靠霞光、太阳、雾气等来表现和渲染气氛。

二、全景

全景照片应表现被摄主体的全貌及所处环境的主要特征。它的取景范围小于远景照片，相对来说，全景比远景有更明显的主体性，主体在画面中完整而突出，并通过具体环境气氛来烘托主体对象。如图2-12所示，表现的是在放学回家的路上，两个山村里的小学生坐在大树下的山道上，摊开作业本讨论学习的问题。环境交代完整，气氛真实，真情真景，十分动人。

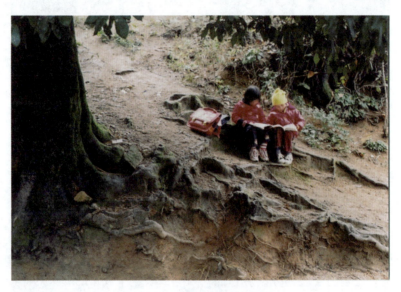

图2-12　放学路上(刘婷婷摄)

全景画面雄浑壮阔，气魄宏大，构图丰满充实。在风光摄影中的全景照片要把握住雄伟山川的整体形态，如扭曲、延伸、转折等，表现出层峦起伏、深远缠绵的气概。因此，在全景照片中，用光要求严格，许多人喜欢采用逆光、侧逆光照明，这会使主体产生"外轮廓线"，从而使画面更加统一、完整。总的说来，全景照片既要突出主体，又要处理好主体与环境之间的关系，使其融为一体，相辅相成、相互映照。

三、中景

中景的被摄场景容量更小于全景，表现范围是被摄主体的主要部位。例如，人像摄影中，通常是拍摄人腰部以上的部分，并舍去环境，或周围环境在画面上只占很小的比例。因此，环境气氛、环境表现都被大大地简化或压缩下去。中景的特点是擅长表现人与人、人与物、物与物之间的关系，以情节取胜。如图2-13所示，画面中的男孩面目清晰，表情具体，展现了一种具体的情感诉求。总之，中景的拍摄一定要设法抓取被摄对象典型生动的瞬间，只有这样，画面才能充实、感人。中景是新闻摄影、人像摄影、旅游纪念摄影中最常用的一

种景别。

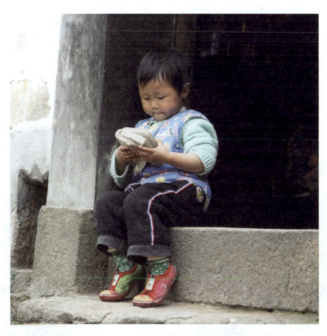

图2-13 留守的儿子(夏叶峰摄)

四、近景

近景在于突出表现被摄对象重要部位的主要特征。例如，在人物摄影上主要是对人物的神态、特征、表情等细微之处做具体、细微而深刻的刻画，并突出其质感，使其得到细腻的表现。如图2-14所示，表现的是一个辛勤劳动的大叔，奋力捞起水中的海带。作品利用逆光照明，将海带表现得晶莹剔透，海带的质感得到完美的展示，大叔手中摆弄的仿佛不再是海带而是玛瑙般的雕塑，其形象令人印象深刻。

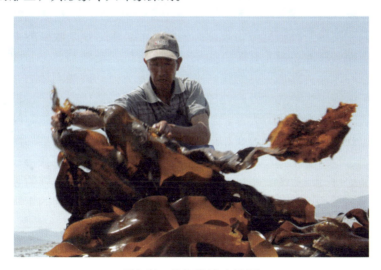

图2-14 收海带(范文霈摄)

五、特写

特写是对被摄人物或景物的某一局部进行更为集中突出的再现，其创作的核心思想是借物传神。例如，人物的特写，就是眼神的展现，从眼神的细微之处揭示出人物的本质精神。

特写是"不完整"的，但这是"不完整"的完整，是通过对社会生活某一事物的高度提炼，使之传达作者的观点和情感。由于特写减去了多余的形象，大胆的残缺使画面更为简洁，主体形象的面积增大了，使形象意义的输出功率也随之增大，观众的感受更为集中和强烈。如图2-15所示，就是一个典型的特写镜头。这幅作品没有描写龟裂的干涸土地、受难的成群灾民，而是用一个丰腴白人的手和一个黑人孩子骨瘦如柴的手的对比特写，深刻地反映出旱灾给乌干达人民造成的苦难。

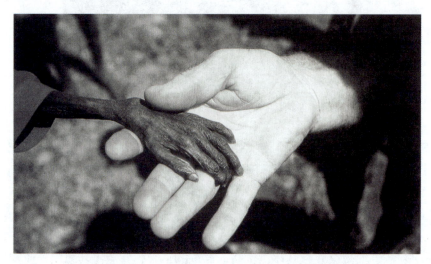

图2-15　乌干达旱灾的恶果(迈克·威尔斯摄)

一般而言，特写将导致残缺，而残缺与外延是摄影构图的一种艺术化处理手段，是一种"以少胜多""以一代十"的表现手法。这种处理手法，不仅运用于拍摄中，也应用在剪裁上。比如，要拍摄一幅大豆丰收场面，当你接到这个命题后，如何表现？其思维搜索范围可以很大。你可以到农场去拍摄机械化收割的宏伟场面，但必须是收割的季节，又要花很大力气组织场面，选择较高的拍摄角度等。如果再受到时机、场地等各方面因素的限制，往往很难拍出一幅满意的作品。你也可以到收购点去拍摄人头攒动的热闹场面，但主题恐又难以表现充分。当我们懂得了残缺式外延的处理手法后，就可以选择一个"投机取巧"的拍摄方法，那就是至多选两斤左右的优质大豆，放在一个盘中，采用特写手法，就可以拍出一幅大豆丰收的照片来。残缺外延方法最适于拍摄产品广告，可以用有限数量的产品，表现出数量无限的意境。利用这种方法拍摄产品广告的优点是省时、省力，又能获得较佳的画面效果。尤其是同类型产品的排列与残缺，不仅在数量上有无限感，还具有较强的装饰性，形成一种悦目和谐的装饰性构图。用这种方法表现宏伟场面时，如拍摄被检阅的军队方阵、建筑群、会场等，都可以用有限的画面、有限的数量表现无限，给人以众多、宏伟的感觉。

由此我们可以肯定，在取景中画面完整并不是画面中的各个形象都完整，各个形象都完整的画面不一定是完整的画面。画面完整和形象完整是两个不同的概念，我们仅仅为了保存画面中的完整形象而去构图，那么画面构图很可能不完整；反之，不完整的形象——残缺的

形象——不一定是不完整的画面，使画面上个别残缺，画面反而更加完整。其原因是主体突出，主次分明，有助于主题思想的表达。

要想突出画面的主体形象，就要残缺次要的物体形象，使之成为陪体或背景，使主体处在显著的位置上，并使其形象保持尽可能完整，使观者一目了然。尤其是对于画面上并列的物体形象，更要敢于取舍与残缺。

本章小结

本章在确认摄影中的视点问题属于相机与被摄对象的相对位置关系的前提下，借助于空间几何学原理，在球坐标系的框架内分别讨论了摄影过程中的水平角度、垂直角度和拍摄物距的选择问题。事实上，三个维度之间的相互影响与制约也十分重要，这需要在具体拍摄现场给予充分注意。总之，拍摄视点的不同，对同一个拍摄对象而言，将会产生不同的表象——形象。而形象的最佳追求仍是摄影创作中不可或缺的方面。由此看来，视点的选择是摄影时必须思考的重要问题。

实践建议

实践：拍摄视点选择技术

1. 实践原理

拍摄视点的选取问题，既是一个较为复杂的系统问题，也是一个容易被初级摄影爱好者忽视的问题。究其原因，一是它自身的庞杂；二是精细选取视点有时很困难；三是如果没有仔细推敲，其后果有时并不明显。如此，导致初级摄影爱好者忽略了它的重要性。视点的选取主要包括三个方面：一是水平角度的确定，它决定了从哪个水平方向去表现被摄对象；二是垂直角度的确定，它决定了从什么高度去表现被摄对象；三是场景容量(景别)的确定，它决定了应以什么距离(或镜头焦距)去表现被摄对象。

2. 实践要求与注意事项

本实践要求至少完成13幅作品，分别对应本章的13个知识点，并具体体现在三个维度上：其一，突出表现在水平角度选取方面的考虑，应该能够根据具体的题材，以恰当的方向去表现；其二，突出表现在垂直角度选取方面的考虑，拍摄高度的选择，一方面受地理位置的限制，另一方面也受具体题材的限制，如何在题材、主题表现与拍摄高度三者之间找出共同点，是本实践的基本要求；其三，突出表现在景别选择方面的考虑，掌握好"远取其势、中取其情、近取其神"的基本思想。

第三章

光色造型(上)

学习要点及目标

在学习摄影造型之初，我们必须厘清几个事物之间的关系，它们是景物、摄影的照明光源、在光源照明下景物的投影、景物的外形在一定的照明下所产生的亮轮廓线。这些构图元素最终形成影像时，对画面效果都起到了至关重要的作用。本章将充分讨论这些要素，并希望有效地利用它们进行画面造型。也许有读者认为，这很学究，甚至怀疑这些认识对于摄影创作的真正作用。然而，我们以为，这对于一个认真学习摄影的人而言非常重要。

核心内容

摄影 光源 光位 光质 投影 轮廓 质感

案例导入

摄影是造型的艺术，摄影也是光影的艺术，应该没有人去怀疑这一结论。造型，是景物在不同视点下或在一定光线照明条件下的一种表现样式。前者主要与视点有关，这已在第二章进行了讨论，而后者则主要与光有关。事实上，这一结论十分正确地概括了摄影的本体特征，光线既是照明的源头，也是造型的因素。因此，对于摄影学习的最初阶段而言，就有必要充分认识光、色、影、形及其之间的关系，也就是充分认识光与色在画面造型上的根本作用。如图3-1所示，是美国摄影家A.亚当斯最著名的摄影作品之一。作品把握了遥远的月光具有硬质光的特性，在此照耀下的田园山川风光秀美无限，同时也给人以非常强烈的真实印象。那么，如何才能做到如此？这就是本章试图解决的问题。

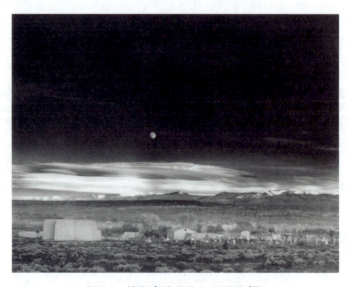

图3-1 埃尔南兹山月(A.亚当斯摄)

第一节 摄影中的光、物、影

人对被摄对象的感觉往往不是单一的视觉感觉,而是受到其他感觉的补充、加强、冲击或削弱。例如,当你在清晨走进公园时,清新的空气、扑鼻的花香(嗅觉)、凉爽的微风(触觉)、动听的鸟语(听觉)等都会增强视觉的美感。反之,当嗅觉、触觉、听觉等受到冲击时,也会削弱视觉效果。然而,摄影视觉是单一的,它没有听觉、嗅觉,因此,在你要拍摄一个动人的题材之前,应抑制自己视觉以外的各种感觉,注意观察这个题材有多少成分是可以被相机所记录的。

于是,摄影中的光线、景物的外形及其投影就需要我们做出取舍。

一、摄影的光源

摄影中的照明光源主要有两类:一是自然光源——太阳,二是人工光源——各种照相灯光。人工光照明下的摄影系统显然过于复杂,在基础摄影阶段,对此通常不作专门讨论。太阳发出的光线强度恒定不变,但照度多变,它的照度随季节、天气、时间、海拔高度和地理纬度的变化而变化。

摄影中所有的光,不管是自然光还是室内人工布光,都具有一些相同的基本特性,即它们都有一定的光强、方向和颜色等。在黑白摄影中,最需要注意的是光线的方向和强弱;在彩色摄影中,光线的颜色可能也十分重要。通常来说,摄影用光通常有六大要素,即光型、光比、光质、光位、光色和光度。在此,我们首先对前四者进行讨论,而光色和光度将分别在第四章和第六章进行探讨。

(一)光型与光比

光型是指某一照明光源在拍摄时所承担的角色或作用,它包括主光和辅光两大类。所谓主光,是在摄影中起主要照明作用的光源,简单来说,它的照度至少是所有辅助光源总照度的4倍以上。此后,我们所讨论的光源特性,如果不特别说明,都是默认主光源。辅光光源大部分是人为追加的,其目的是弥补主光照明或造型的不足。但需要认识到的是,辅光的追加在改善主体光照条件时,也会伴生一定的缺陷,尤其是室内静物摄影时,因此,基础摄影用光的基本原则仍然是能简则简。关于主辅光源的系统性构成,已超越了基础摄影的知识范畴,本书不作专门讨论。此外,一些主光之外的光源自然存在于摄影场景中,对此,摄影者应有所认识。

光比是指被摄体主要部位的亮部(高光)与暗部(弱光)的受光量差别。光比大,反差就大,有利于表现"刚"的效果;光比小,反差就小,有利于表现"柔"的效果。光比很大时,比如达到了1∶200,无论是胶片感光还是数码感光能否兼容这一差别就成为一个内涵较大的问题。弥补弱光部分照明的方法通常是追加辅助光,但这会改变整幅摄影作品的光线结构,可能会带来负面影响,初学者往往难以把握。这些内容在摄影曝光的学习中将会被再次讨论。应该说明的是,光比与光质之间存在一定的内在相关度。

(二)光质及投影

光质是指摄影照明光线的基本性质,光质具有软、硬之别,即通常所说的软质光和硬质

光,或称散射光和直射光。光线性质的不同,对于景物表面纹理、景物外形及其形成的投影的表现都具有重要的影响。

1. 光质的基本认识

硬质光,是一种强烈的直射光,如晴天的太阳光,以及人工灯具中的聚光灯、回光灯灯光等。在硬质光照明下,被摄景物上有鲜明的受光面、背光面及投影,这是构成景物立体形态的有效方式,也是形成投影的主要原因。

软质光,是一种漫散射性质的光,没有明确的光源方向性,在被照明的物体上不产生明显的阴影,如阴天和雾中的太阳光、天空的散射光、泛光灯光源等。软质光由于强度均匀、光线柔和,因此景物各部分的亮度比较接近,所以影像反差较小,影调平柔。

2. 投影的形成与影响

投影,这就是生活常识所告诉我们的:有光(直射光)必有影,正所谓形影不离。显然,源自物体的投影(俗称阴影),既与实物有关,也与照明光源有关,还和照明的方向有关,具体表现为影的浓淡、位置和形态。现实中投影的存在,就给摄影者设置了一个无法回避的问题——物影同在。缺少经验的摄影者在取景时往往会忽略投影的存在,比如,站在桃花丛中的妙龄少女,投射在脸上的树枝阴影在生活中不那么刺目,但如果出现在摄影作品中,美丽的姑娘就变成了大花脸,显然大煞风景。另一方面,许多时候,投影又在营造意境、强化立体感、平衡视觉重量,乃至引申画面语言方面起了至关重要的作用,那么,应该如何处理投影呢?

对于因硬质光而出现的景物投影,大体上可以分为两种:一种是宏观层面上的投影,是景物自身被光线投射出来的"影子";二是景物表面凹凸所形成的细微投影,这种投影仍然存在于景物的表面。对于前者,摄影者通常有两种处理方式,一是回避,二是借用,至于采取哪种方式则要看主题表达的需要,能否将投影结合到画面中来。对于后者,则关系到质感的表现问题,随后将展开讨论。

(三)物影摄影

在摄影史上曾经出现过一个摄影流派,叫作物影摄影。这是有着悠久历史的摄影手段,本质上是不借助相机而直接成像的摄影。而这个像既可能是物的直接转化,也可能是物的投影成像。因此,对于物影摄影的迷恋,一方面集中于物,另一方面集中于影。物体为实,阴影为虚,对于物的展现,是一种由实到虚的转变,光本身是无形的,通过物体才能展示它的存在,在相纸(底片)上留下它的"痕迹"。而对于影的展现,是将本没有实体的光捕捉下来,像虽由虚变实,但是记录下的画面仍然是具象的,抛弃实物后的影像常常更加接近事物的本质状态。因此,物影摄影与我们在此讨论的投影成像既有联系,也存在较大的区别。

西方艺术家对物影摄影的追求多偏重于精神与抽象,而中国一些摄影艺术家则关注人与周遭环境的关系。例如,张大力在他的物影摄影作品《世界的影子(2009—2011)》中,最开始尝试的题材是植物,并慢慢扩展到古塔建筑,最终指向了人自身。张大力认为,"影子是……永恒不朽的灵魂。它是真实物体的另外一面,而且将以这种形式永远地存在下去……它们不仅仅是这个实物世界的附属品,更是一种标志着实物在阳光下所占用的空间"。

二、物形与质感

凡是物体既具有一定的外形，也具有一定的表面纹理。对于形，即使是摄影新手也具有一定的主观认识。而纹理，通常也称为质感，是物体表面凹凸或内在透明情况的再现，给人以视觉上的真实感。比如人的皮肤在侧光照明下显示出的纹理、玻璃器皿在侧逆光下的透明情况等。总之，在摄影画面上通常是通过许多细小形块上阴影的规则、交替排列来表现质感，人们常常通过表面质感来感受整体。质感是摄影画面表现的重要方面，在美国摄影历史上，曾经出现过一个摄影流派——F64小组，就是以追求高品质的质感为摄影创作指南，造就了许多传世经典名作。

1. 景物外形的表现

在人的视觉上，由于双眼效应而导致立体感，但摄影形成的影像是"单眼"效应。正如在第二章我们已经了解到的，视点的选择成为物体外形恰当表现的重要途径。当然，后续的学习我们会了解到被摄景物的形还会通过光照和色调(影调)来表现。

通常的形，主要是针对主体的"形"，而影则是讨论"阴影"在画面中的地位与影响，通常为客体。因此，"形"与"影"在很多时候仍然存在很大的区别。一个优秀的摄影者非常强调光线的运用，常通过特殊的用光取得特别的"形"与"影"的艺术效果。

2. 硬质光的质感表现

在硬质光照明下的景物，其明暗反差较大，它可以造成强烈的对比效果，有助于质感的表现，而且这种对比在视觉上是形成"力度"和"硬朗"艺术效果的重要原因。如图3-2所示是侧面照射方向的硬质光，它强化了雪地质感而为万马奔腾的壮观景象营造了画面基础。而图3-1不仅在拍摄时能够准确地把握光质及其光比，后期制作时还运用了高超的黑白暗房技术。

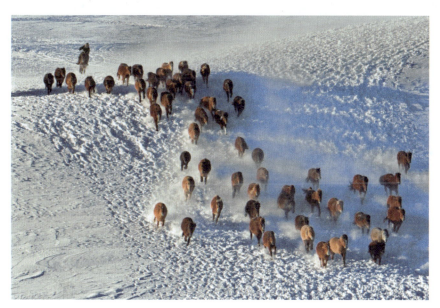

图3-2　奔腾(张贵洪摄)

3. 软质光的质感表现

由于软质光的基本特性，导致其对被摄体的立体感、质感的表达较弱。因而，在女性及儿童人像摄影中，常常使用软质光。但同时，由于对被摄体体形的表现主要依靠色彩及明暗反差来实现，因此，在软质光的照明下，被摄景物固有的色彩、明暗结构显得尤为重要。图3-3即为软质光照明的画面效果，阴天下的光线没有任何方向性，柔和而均匀，给贵州侗族山村平添了几分古韵和静谧，水面的漫反射光营造了山中梯田的高光，使画面增加了层次，而不过于单调。

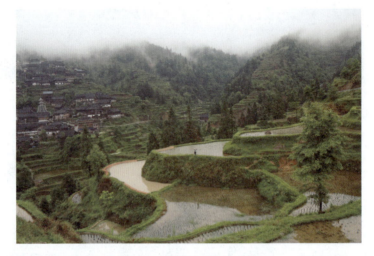

图3-3　山村早晨(范文霈摄)

第二节　光位与形影

所谓光位，是指摄影中的主光源相对于被摄主体的位置，探究的是光线投射方向与镜头光轴方向之间形成的角度，如图3-4所示。应该明确，这种光源都具有明显的照射方向。同一对象在不同的光位下会产生不同的明暗造型效果。摄影中的光位可以千变万化，但归纳起来主要有正面光、前侧光、侧光、侧逆光、逆光五大类。

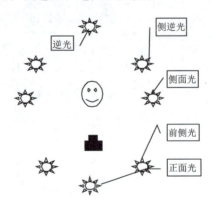

图3-4　光位示意图

图3-5就是用光来造型的典范。在节日之夜，造型灯光将校园建筑渲染得瑰丽辉煌，而巧妙地借用天空的城市节日烟火，将原本空旷的夜空点缀得五彩纷呈、美不胜收。这是在夜色降临之后、烟火燃放之前打开相机的B门，创作的复杂程度不言而喻，但一个晶莹剔透、美轮美奂的校园因此而跃然眼前。因为用光的巧妙，校园呈现出与平常完全不同的面貌，象征着青春热烈、厚重勤奋精神的校园以一种浪漫主义的面貌呈现，体现出一种全新的精神实质，成为日常创作不可多得的优秀作品。可见，创造性的用光如画龙点睛一般改变着作品的面貌，使平常的场景焕发新的生命活力。初学者要想实现摄影创作的提高和突破，用光方面不可不下苦功。

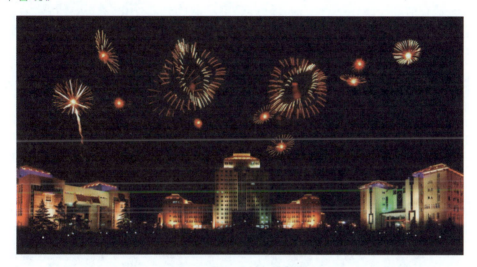

图3-5　校园夜色(邓兴明摄)

由图3-5我们可以感受到，摄影主光源的位置与景物"形和影"的表现关系很大。但在此应该说明的是，在后面的讨论中我们默认的前提是单体、单光源——也就是针对被摄主体的单光源照明情况。如果是多体及至多光源的摄影场景，将是一种复杂的照明体系，已超越了基础摄影的知识范畴，有兴趣的读者可以进一步参阅其他相关著作。

一、正面光及其形影效果

正面光，亦称顺光，即光线顺着镜头主光轴的方向照明被摄体的正面，拍摄方向与光线方向相同。随垂直角度高低的变化，正面光又分为平射顺光、低位顺光(脚光)和高位顺光(顶光)。事实上，所有方向的光位均存在高、中、低位的情况，只是正面光位置高低导致的效果更为明显，故作更为细致的讨论。

1. 平射正面光

受正面光照射的被摄景物令人感觉明亮，但由于景物的立体感和外形是依靠光影的排列来表现的，所以，正面光照明下的摄影作品往往是一张缺乏明暗层次的影像，而产生平板的二维感觉，不利于景物表面凹凸的质感表现，所以通常也称它为平光。

关于正面光值得注意的是：第一，清晨或黄昏的正面太阳光位置低平，纪念照的被摄对象会产生眯眼现象；第二，在风光摄影中，由于取景范围较大，在正面光照射下，往往使人

有纷杂的感觉，主要对象不易突出，画面中缺少明暗变化，黑白摄影中缺乏影调的韵味。除非是在有较好的前景条件下，才会有较好的画面构成。

在人像摄影中，当光源在被摄对象前方(左或右)15°～30°的位置上时，有一个专门术语，称为面光照明。此时光线的任务是照明被摄对象大部分的脸部，使脸部仅留有一个较小面积的阴影，光线有较明确的投射方向。这种光线基本上接近于正面光照明，比较适用于脸型较瘦、不强调人的皮肤质感的被摄对象。

2. 高位正面光

当太阳光与地平线成50°以上夹角时，即中午前后两小时左右，为高位正面光，俗称顶光照明。顶光常见，因此普通人的纪念照摄影，因受种种因素的制约，并不在意是否为顶光。但专业摄影师常常避免使用顶光。因为顶光的位置高，反差大，效果不自然，对被摄景物的立体形态、轮廓形态、质感表现不如其他光线的效果明显。尤其是在人像摄影中，顶光照明下的人物前额发亮、眼窝深陷、鼻影下垂、颧骨突出，常常令人难以忍受。

图3-6表现的是几位苗族的老奶奶们安闲的晚年生活，摄影者没有刻意追求构图的完美，而重在表现人物自然纯朴的表情：几位老人闲坐在村中的路边，身边的小白狗体现了生活的闲适与和谐，在正面光的照射下，显得安闲而慈祥——多么幸福而令人陶醉的晚年生活！作品的主题思想被表现得淋漓尽致。虽然为高位正面光，但这种环境常常被用于老人的拍摄，有利于渲染平静而祥和的气氛。

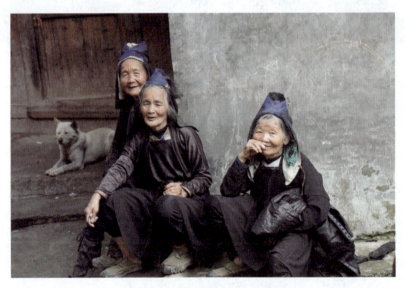

图3-6　苗家的奶奶们(范文霈摄)

如图3-7表现的是造纸女工，本来在阴暗的手工造纸作坊里表现造纸女工的工作是一件困难的事情，因为光线实在太暗，但作者巧妙地借助一束从天窗上透下来的顶逆光将女工的身影从黑暗的环境中勾勒出来。但仅此还不够，因为女工的面部还处于背光面。摄影者又利用女工手中的纸张反射回来的光线来照亮她的面部，纸张在这里起到反光板追加辅光的作用。一束光线经摄影者的巧妙安排，被分作两束光线使用，不仅达到照明的目的，而且达到了造型的作用，使主体突出出来，很好地表现了造纸女工的精神面貌。

3. 低位正面光

低位正面光，常常被形象地称为脚光，是指自下而上的照射光线。脚光是一种反常规的光位，与人们通常的视觉习惯极为不符。人类在几千年的生产实践中早已适应了自上而下的光线，形成了固有的视觉习惯，而反自然的脚光却打破了这种习惯，使人产生不适、怪异甚至恐怖的心理感觉。由于自然界很少有脚光，所以脚光通常都是通过人工光源有意为之的。电影里那些装神弄鬼的场面往往都配合使用脚光营造恐怖气氛，其道理正在于此。在摄影中，脚光主要用来营造怪异而不同寻常的气氛。如图3-8所示，用脚光所造成的特殊效果来表现超现实主义画家达利，是著名摄影家曼·雷的独到之处。脚光的运用正与达利一贯标新立异、不随流俗的风格相吻合。但在实践中，脚光与顶光一样不可滥用，免得画虎不成反类犬。

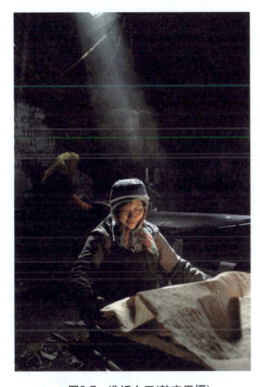

图3-7　造纸女工(韩守雷摄)

图3-8　萨尔瓦多·达利(曼·雷摄)

二、前侧光及其形影效果

所谓前侧光是光线投射方向与照相机镜头的光轴方向成水平45°左右的夹角，但在实践中并非这样严格，有时即使左右偏离20°，也仍被看作前侧光。图3-9所示即为典型的前侧光照明作品。前侧光是摄影者比较喜欢的光线条件，它能产生较好的光影排列，形态中有丰富的影调，能突出空间深度，产生立体效果。这样，表面结构的质感得以精细地显示出来。当画面明暗、对比程度各不相同时，还可表现出不同的情调。例如，小的对比有柔和的感觉，强烈的对比有阳刚的气息。

图3-9 蓟北雪原(张贵洪摄)

在上午9、10点钟或下午3、4点钟时,由于太阳光线与地平线之间的角度适宜,许多摄影者把此时的自然光设置成前侧光,这也是人像摄影的极佳时机。

前侧光对景物表现的变化是多方面的,效果也各不相同,这就给摄影者以极大的应用自由度。根据景物的不同、表现意图的不同,摄影者可以对构图、造型作多样的变化。由于这些原因,人们经常把前侧光看作"自然"照明。特别是在人像摄影中,当光位在30°~45°位置上时,称为宽光照明。这种光线能充分照明被摄对象四分之三的脸型,强调人物脸部面积,帮助加宽脸型,但它对于人物表面质感起隐没的作用,不适宜于脸型宽平、线条不明显、起伏比较小的被摄对象。

三、侧光及其形影效果

所谓侧光,即光线投射方向与镜头主轴成90°左右的照明光。受侧光照明的景物有明显的明暗对比,光影结构鲜明、强烈,即使是景物表面极其细小的起伏或凸起在被照明后也能有所突出。所以侧光能很好地表现被摄体的形状、立体感和质感。如图3-10所示,就是典型的自然光条件下的侧面光照明作品。在实践中需要注意的是,同样是侧光,但由于光源的高度不同、光的性质不同,它们的造型效果也就各不相同。图3-11所示即是前面偏侧的侧光照明作品。

在人像摄影中,水平侧光的照明呈阴阳效果,这是一种富于戏剧性效果的主光位置,它能突出明、暗的强烈对比,所以不宜表现温柔的女性、儿

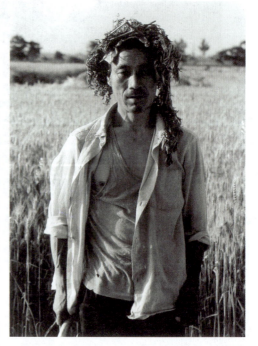

图3-10 麦客(侯登科摄)

童的正面形象。但如果以其侧面形象配合侧面光,则也是一种不错的选择,它事实上形成了宽光照明。

图3-11 茶客(向文祥摄)

结合前面关于正面光、前侧光的描述,面光照明、宽光照明及窄光照明等不同主光位置的照明,其结果是在被摄对象表面留有多少阴影,这需要根据拍摄场景的具体情况作具体的分析。例如,人像摄影中,要根据人物的不同脸型、不同特点、不同皮肤特征、脸部的均匀情况和人物的职业、年龄来确定,当然作者的创作构图、作品主题思想的需要也是确定主光位置的重要依据。

四、侧逆光及其形影效果

侧逆光又称后侧光,是指光线来自被摄体的侧后方,即光线投射方向与照相机光轴方向成135°左右的夹角。如图3-2所示,恰当的侧逆光不仅使得奔腾的骏马具备了鲜明的轮廓、形象突出、栩栩如生,也使得马蹄踩出的雪窝质感强烈,展现了雪原特有的面貌。

侧逆光照明下的景物有如下一些特征。

第一,景物四周的大部分范围形成轮廓光,这是表现景物的轮廓特征,以及形成景物间界限的有效手段,轮廓光使主体与背景分离,从而加强画面的立体感、空间感。

第二,景物受光面远小于背光面,所以画面中阴影的面积比较大,因而往往形成暗调效果,这是拍摄剪影、半剪影作品的理想光线。

第三,以侧逆光作为主光时,被摄景物的正面往往缺少有效的照明,其细节得不到应有的表现,此时需要追加补光以确保景物正面表现。户外自然光摄影时,追加的补光往往是在景物的正面或侧正面放置反光板,借用主光产生补光。

如图3-12所示,借助于强烈的侧逆直射阳光,将塞外初秋的一片芳草地渲染得如此令人心旷神怡:几许苍翠、几丛投影、鲜明的树木外轮廓、强烈的空间透视感,无一不凸显侧逆

光造型特点，也再次让观众领略景物投影的魅力。

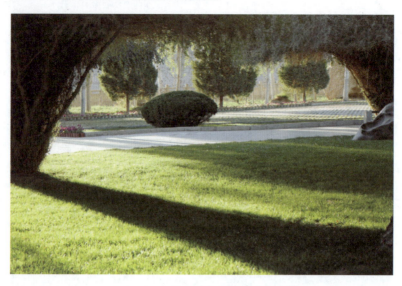

图3-12　青青芳草地(范文霈摄)

五、逆光及其形影效果

逆光又称背光，光源正对照相机的镜头，因而光线来自被摄体的正后方。如图3-13所示，在逆光照明下，胡杨树的正面没有被完全照明，因此正面细节被掩藏在阴影中，只被光线勾画出一个亮轮廓，从而使主体与背景分离，并使整个画面产生强烈的空间立体与透视感，同时营造了特殊的画面气氛。

逆光与侧逆光都能形成轮廓光，但不同之处是：逆光照明的轮廓光在景物的四周都有，而侧逆光形成的轮廓光则有一小部分没有。

图3-13　丰碑(张贵洪摄)

第三章 光色造型(上)

逆光拍摄有以下一些注意点。

第一，逆光照明往往需要画面使用深色背景，否则容易造成轮廓线不够醒目。也正是由于景物普遍较暗，物体的亮轮廓线条特别鲜明，因而形象十分清新悦目。一般来说，亮轮廓线条很富有装饰性，可增强画面的形式美感。因为有以上的特点，所以逆光为摄影者所偏爱，无论是在风光摄影、生活纪念照摄影，还是在花卉、静物摄影中都被大量运用。

第二，逆光照明往往会产生光束现象。光束是一种特殊的光线效果，有时要避免，有时又有美化氛围的作用。要形成光束现象还必须有两个条件：一是背景应比较暗，这样可以突出明亮的光束；二是如存在一些烟或雾等，可使光束现象得以强化。

第三，黄昏和黎明是摄影创作的重要时刻，此时的太阳既是光源又可以是拍摄对象。这一时刻光强及光色变化非常丰富、迅速，并且含有较多的暖色光，天空及地面景物被染上一层金黄色，从而形成了一种特殊的色调倾向，这时往往能拍摄到较好的作品。

第四，关于逆光下的曝光问题，如果不追加正面补光，要注意应比其他光照情况的摄影增加一定的曝光，通常为两档左右，以保证被摄主体的正面表现有所保证。

在摄影中，光源(发光体)一般是承担照亮被摄体的任务，而自己往往不出现在画面上，甘心做一个幕后英雄。但实际情况并非总是如此，在某些特殊时刻，光源也会跃上前台一展自己的美妙身姿，如夕阳、朝阳、雷电、焰火、霓虹灯等，就常常成为摄影者追逐的目标。如图3-14所示，摄影者在夜色之中摄取了镶嵌在月牙湖边的灯光，事实上是勾画出了月牙湖美丽的轮廓，并与被景观灯照耀下的古塔相映成趣，构成了月牙湖绮丽的夜色，形成了一幅美丽的画卷。

图3-14 夜色月牙湖(范文需摄)

将光源的不同色彩、不同形态等作为画面的表现内容，记录下稍纵即逝的光线的活动，形成优美的画面，这是摄影所特有的功能。特别是在艺术摄影中，摄影者常巧妙运用光线表情达意，创造出别具一格的画面来。城市的夜晚灯光璀璨、流光溢彩，夜景也是摄影者喜爱的拍摄题材。如图3-15所示，五彩缤纷的夜晚灯光、小桥、楼台、绿树，在水面上留下似真似幻的倒影。这是一幅主要由光源本身的形态和色彩组成的画面，构图上并无不妥。但拍摄夜景时由于曝光时间往往较长，大多在1秒以上，这对拍摄的稳定性提出了很高的要求，往往需要借助三脚架以帮助稳定曝光。

图3-15　除夕之夜(朱梁摄)

本章小结

　　本章所讨论的光源特性或多或少地带有理想化的性质，摄影实践中的光源要更为复杂多变，比如就光位而言，不同的光位会给景物投影的形态和景物表象带来较大影响。但那种精确到多少度来讨论光位的行为没有太多的意义。比如顺光、前侧光间既没有截然的分界线，各自也不可能绝对水平地照射，总是要有一定的高度，而顶光往往总是有一点斜，如此等等的情况就使光位的问题变得复杂起来了。所以我们不应对光位作绝对化理解，但为了掌握各种光位的特点而对之进行大致的划分则非常必要。实际拍摄中，并不存在一种绝对理想的光位，所谓好的光位也是相对而言的。只有在顺应各种光位特点的基础上同时做到创造性地运用，让光位成为艺术表现的有力手段，才是理想的光位。

实践建议

　　本章有三个主要知识点：一是景物在一定光线照明下所形成的阴影及其表现问题，二是如何借助于照明条件表现景物的质感，三是用光要素中极为重要的光位造型问题。这三者之间既有联系也有区别，因此，本章有三个实践建议，但实践中也不能将三者之间的联系完全割裂。

实践3-1：影子的借用

1. 实践原理

　　景物的阴影是摄影中易被忽视的对象，但它又往往现实性地存在于画面之中，有时很具表现魅力，有时又产生很大干扰，对整个摄影创作产生相当的影响。因此，对影子的观察、选择与使用应成为摄影新手必经的一个训练。景物的投影自身具有形态、位置与浓淡等特征，而这些特征又与景物的形状、照明的光质和光位具有密切的关系，最终的成像也与视点的选择相关，是否保留投影根本上还与主题表现有关。

2. 实践要求与注意事项

　　本实践主要是在晴好与多云有阳光的照明条件下，充分观察各种光位条件下景物的投影，并观察同一景物在不同时间段时投影的变化情况，作全方位的拍摄与比较，以感悟景物投影的最佳表现时机与形态。具体拍摄的题材可以是树木、建筑乃至人物。

实践3-2：质感的表现

1. 实践原理

质感，是景物表面的视觉感受，正是由于人们具有"透过现象看本质"的思维方式，因此景物表面的再现效果历来受到摄影师的高度重视。画面中的质感本质上就是物体表面某种细微的光与影的排列，因此质感再现的影响因素较多，如景物表面自身的物质性结构、光质、光位与光度等，甚至还与所使用的感光材料与镜头的细节分辨能力有关。在目前条件下，我们主要关注的因素是光质与光位对景物表面结构的再现效果。

2. 实践要求与注意事项

对质感的再现应根据对象的不同，选用不同的光质与光位进行表现。比如对于老人的表现，侧重于脸部皱纹和胡茬等细节的表现，此时应选用硬质前侧光为宜；而对于少女的表现则宜选择软质光，以强化肤质的细腻与柔滑。其他的实践题材还有树皮、贝壳、花卉、石头或树木的纹理，等等。

实践3-3：光位的把控

1. 实践原理

对自然环境中的光位问题的认识是一个十分漫长的历程，也是摄影实践中十分复杂的问题。最初的摄影实践，往往只会认识到太阳光的照明作用。当意识到光位的造型性时，就必然分解出基本的五大光位，各具基本造型特征。而针对每种光位又会细分出不同的垂直高度，如此等等，千变万化，造型效果又各不相同。面对如此复杂的现实情况，唯有实践与比较才是提升摄影素养的基本途径。

2. 实践要求与注意事项

本实践要求拍摄五个光位系列照片，每一系列还要努力分别寻求自然界中高、中、低位的典型效果，并从中进行比较。

关于正面光值得注意的是：第一，清晨或黄昏的正面太阳光位置低平，被摄对象会产生眯眼现象；而当太阳光与地平线成50°以上夹角时，即中午前后两小时左右，为顶光，又会在人像的眼窝和鼻子下面留下深深的阴影。第二，在风光摄影中，由于取景范围较大，在正面光照射下，往往使人有纷杂的感觉，主要对象不易突出，画面构图缺少明暗变化，黑白摄影中缺乏影调的韵味。除非是在有较好的前景条件下，才会有较好的画面构成。

前侧光照明虽然有较好的光影排列，但也存在一些负面情况，如画面中阴影位置的分布，低光与高光(暗部与亮部)对比程度的把握，等等。如何解决这类问题是前侧光照明中值得注意的方面。因此作品中是否添加补光由创作者根据需要自行确定。

在逆光照明下，景物的可见面完全没有被照明，因此正面细节被掩藏在阴影之中，景物只被光线勾画出一个亮轮廓。创作中是否添加补光由创作者根据需要自行确定。

第四章

光色造型(下)

学习要点及目标

本章主要讨论摄影用光基本要素中的色光造型性因素。日常生活经验告诉我们，光具有一定的颜色，而物所呈现的颜色也与照射的光有关。因此，只有充分掌握了光与色的关系，才能理解乃至应用它们来进行造型，并实现画面色彩表现的效果。

核心内容

色光　物体的颜色　影调　暖色调　冷色调

案例导入

由于技术的初级形态，在摄影艺术诞生之初只能产生黑白画面。此后，人们不懈地追求彩色摄影的技术突破，直至完胜。于是，在银盐感光时代黑白摄影、彩色摄影并列为摄影艺术的两大视觉样式。数码摄影实现之后，又出现了黑白、彩色混搭的摄影画面。自然地，在摄影艺术领域的黑白与彩色之间，应该追问"是选择黑白还是彩色表现？如何才能实现黑白或彩色的最优化表现？"的基本问题。如图4-1所示，作品刻意将彩色的自然界转换为黑白表现，使作品具有了更为深层的视觉感受。有鉴于此，本章以光色关系为起点，讨论"影调表现"与"色调表现"两个主要问题。

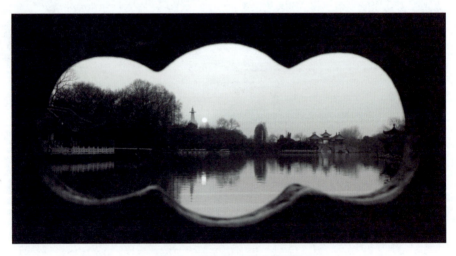

图4-1　别有洞天(范文霈摄)

第一节　光　色　关　系

人们之所以能看到各种物体的颜色，都离不开光。在伸手不见五指的黑暗场所，就什么颜色也看不出。如此可见，有光才有色，物体的色是人的视觉器官受光后在大脑中的一种反映。

一、光与色光

光线的颜色取决于两个因素：单色光取决于光的波长，混合光取决于光源的光谱成分。例如，太阳光是一种典型的混合光，是由波长大约在380~760纳米内的光混合而成，呈现为白色光。

如图4-2所示，如果让太阳光线穿过一种被称为三棱镜的光学器件，就能把其中不同波长的光线离散开来，形成光谱带，我们也就能看到白光中所包含的红、橙、黄、绿、青、蓝、紫等单色光，天空中的彩虹就是太阳光在富含水汽的空气中色散而形成的，这些光的颜色取决于各自的波长。在生活中，有一些光源本身只发出单色光，如以钠光为光源的路灯，就属于单色光——黄色光。

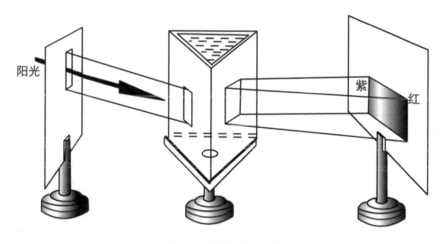

图4-2　三棱镜分光示意图

另一种形成色光的情况是：当光源发出光线的光谱结构发生变化就会相应地改变色光的颜色。例如，将太阳光中的蓝色光滤去后，就形成了蓝色光的补色光——黄色光。

二、物体的色

物体的色取决于物体对各种波长的光线的吸收、反射和透射能力。物体分消色物体和有色物体两类。

1. 消色物体

消色物体是指黑、白、灰色物体，它对照明光线具有非选择性吸收的特性，即光线照射到消色物体上时，被吸收的入射光中各种波长的色光是等量的；被反射或透射的光线，其光谱成分也与入射光的光谱成分相同。当白光照射到消色物体上时，反光率在75%以上，即呈白色；反光率在10%以下，即呈黑色；反光率介于两者之间，就呈深浅程度不同的灰色。

2. 有色物体

有色物体对照明光线具有选择性吸收的特性，即对入射光中各种波长的色光的吸收不等量，有的被多吸收，有的被少吸收。也就是说，白光照射到有色物体上，其反射光线、透射

光线的光谱成分比例发生了改变，因而呈现出各种不同的颜色。例如，在白光照射下，红色物体反射红色波长段的光，所以看上去是红色的；绿色物体反射绿色波长段的光，所以看上去是绿色的，如此等等。

三、有色光对物体颜色的影响

有色光对物体颜色的影响主要表现在以下两个方面。

第一，有色光照射消色物体时，物体反射光颜色与入射光颜色相同。当两种以上有色光同时照射到消色物体上时，物体颜色呈加色法效应，就是当原色光相加时，获得色光相加后的颜色。例如，等量的红光和绿光同时照射白物体时，该物体就呈黄色。但如果相加的红绿光不等量，则呈现类黄色的光。

第二，有色光照射有色物体时，物体的颜色呈减色法效应，就是用补色透明色罩从白光中按不同比例减去原色，来实现色彩再现的一种方法。例如，在白光下呈现黄色的物体，如果在品红光照射下则呈现红色，在青色光照射下呈现绿色，在蓝色光照射下呈现灰色或黑色。

表4-1　物体的色与光色的关系

物　体	光	物体的色
消色物体	白光照射	黑、白、灰色
	有色光照射	加色法效应
有色物体	白光照射	各种颜色
	有色光照射	减色法效应

四、色彩三要素

自然界各种景物的色彩千差万别，为了便于研究色彩的一些基本特性，可以将色彩归纳为色别、明度和饱和度三个要素，统称为色彩三要素。

1. 色别

色别也叫色相，常见的有红、橙、黄、绿、青、蓝、紫七种标准色，表达了各种不同色彩之间的差别。当彩色之间相互混合，还能产生一系列其他色彩，如橙黄、蓝绿、黄绿、青紫、红紫等。

在艺术实践中，对色彩色别的认识和了解非常重要。只有能够具体地识别各种不同的色彩，才能准确地认识这些色彩，进而精确地把它们表现在自己的作品中。如果不了解各种色彩之间的具体区别，对色彩的认识只是笼统的、肤浅的、抽象的，自然谈不上准确地再现它们。所以，培养认识色别的能力，是准确地鉴别色彩和表达色彩的关键。

2. 明度

明度是指色彩的明暗、深浅程度。它包括两层含义。

首先，明度又称亮度，是指物体的色彩在不同强度的光照下而形成的明暗深浅的程度。例如，强光照射下的红色物体，往往表现为鲜红色；而暗淡光线下的同一红色景物，则往往

表现为暗红色。光照的强弱，导致了色彩明暗深浅的变化，丰富了景物的色彩层次，形成了一定的色彩立体感。其次，七种标准色本身的色彩明度，彼此间也存在着一定的明暗深浅的差别。黄色的视觉印象最为明亮，即明度最高，橙色与绿色居中，红色与青色次之，紫色明度最低，显得最暗。

对色彩明度的了解，在彩色摄影中有很重要的意义和实用价值：它可以帮助我们进一步认识被摄体的明暗关系、空间关系，区分各种色彩的明暗变化，也便于我们在拍摄亮色调或暗色调彩色照片时恰当地运用色彩。比如，欲拍摄彩色亮色调画面，应选择明度高的色彩；拍摄彩色暗色调画面，需利用明度低的色彩。

3. 饱和度

饱和度是指色彩的纯度。以阳光的光谱色为标准，愈接近光谱色，色彩的饱和度愈高。如果某种色彩中掺杂了别的颜色，或者加了黑或白，其饱和度便降低。饱和度越高，色彩越鲜艳；饱和度越低，色彩越浅淡。这一点在营造对比色调时非常重要。例如，在红色和绿色都呈饱和状态时，其对比效果才比较强烈。倘若红色和绿色的饱和度均降低，红色变成浅红或暗红，绿色变成淡绿或深绿，把它们仍配置在一起，相互对比的特征就减弱，而趋向于和谐。

色彩饱和度除了取决于景物色彩本身固有的基本特性外，往往还受到下列诸因素的影响：光照的强弱，光线照射的角度，色光的变化，拍摄距离的远近，镜头焦距的长短，空气的净浊，雨、雾、雪的影响以及彩色感光材料本身的某些性能特点等，这些都会使景物色彩的饱和度发生有利或不利的变化。虽然，饱和度越大，色彩越鲜艳，但不一定说明彩色照片的质量越完美。一张成功的彩色摄影作品既可以鲜艳的色彩见长，也可以淡雅秀丽的色彩取胜。

五、三原色光与三补色光

实验告诉我们，等量的红、绿、蓝色光相加便能产生白光，用公式表示就是：红光＋绿光＋蓝光＝白光。当红、绿、蓝光不是等量相加，便会产生其他色光。换言之，所有的色光都可以由这三种色光的不同比例混合而成。因此，在摄影中把红、绿、蓝三色光称为三原色光。

三原色光与三原色是两个不同的概念。在绘画和印刷术语中所提及的三原色，指的是品红、黄、蓝三色。这应该引起初学者的注意，切勿混淆。

所谓补色光就是互为补色的两种色光相加后为白光。实验证明，红色光与青色光、绿色光与品色光、蓝色光与黄色光互为补色光，互为补色光等量相加时就产生白光。

第二节 影调表现

在摄影术发明的最初阶段，人们只能拍摄黑白照片，在这种"光与色"的关系中，自然界被摄景物的全部色彩都被转化为黑、白和不同程度的灰色来表现，这种现象被早期的摄影家称为影调。如果说当初的影调表现只是一种无奈，而今天的影调则往往是摄影家的一种艺术追求。

一、影调的认识

影像的影调有两层含义：一是指画面的阶调，即影像明暗变化、过渡的整体情况；二是指画面上局部景物再现影像的深浅。在学习摄影的初级阶段，我们主要关心影调的第一层含义，即影像的黑白灰一系列过渡情况，从概念上看，是阶调的变化。

自然界中的景物在光线的照射下产生各种色彩和明暗的变化，这是摄影画面影调再现的基础，但摄影画面中的影调绝不是纯自然明暗变化的翻版。黑白摄影对景物色彩只能"看到"浓淡不同的灰调。因此，视觉感受很舒适的色彩，再现在黑白影像上不一定有鲜明的视觉享受；反之，人的视觉感受并不很美的色彩，却能再现成颇具美感的黑白画面。如果从量的角度来看待黑、白、灰程度，则是反光率在75%以上的可以认为是白色；反光率在10%以下的为黑色，其余的就是不同程度的灰色。从人的视觉感受上看，画面上一般有24～30级阶调的变化范围就能使人感到影调柔美的渐变，而黑白摄影可以有128级阶调的表现力。

如果说艺术的主要功能之一是传达情感，那么，由此可见影调颇具情感表现力。影调的变化能引起观者情感上的变化，能唤起观赏者在视觉上和心理上的情感共鸣。

画面影调的变化虽然是由其景物本身灰度深浅和照射的光线变化所决定的，但是有意识地运用摄影工具和技巧，主动地选择和控制，可以改变与强调画面中的影调关系，使影调为表现意图和内容服务，这也是在摄影构图中不可缺少的艺术手段。

二、影调的种类

影调的变化，可以主导人们总的视觉倾向。如果黑、白、灰变化平缓，层次丰富、细腻，就有助于产生恬静、温和、舒畅之感；反之，如果黑、白、灰过渡急剧，呈跳跃式变化，层次较少、粗犷，就有助于给人以刚强、激烈、兴奋之感。由此可以看出，不同的影调能产生不同的心理强化作用。根据画面上灰度平均值的高低，大致上对影调有以下几种分类。

(一)高调

高调是指影像的白色和浅灰色占绝对优势，整体上看，其平均灰度值较低，在深色的表现上正所谓"惜墨如金"。应该说明的是，高调照片的表现点恰恰是占画面面积较少的深色部分。在大面积淡色的衬托与对比下，小面积的深色提高了视觉价值，能引起观众的注意。因此高调照片的重点是要处理好这画龙点睛的黑，利用少量的深色，如高调人像中的眼睛、头发等来突出主体。

高调照片能给人轻盈、纯洁、优美、明快、清秀、宁静、淡雅和舒畅之类的感觉，并带来轻松、悦目的感情色彩，使画面充满生机。风光摄影中，高调照片常常显得明朗秀丽，适宜表现雪地、沙漠、水中秀丽的山景倒影、云海、烟雾、雨后的山川等；人像摄影中，高调照片适合表现天真活泼的儿童、青春健美的少女及医生、演员等职业妇女的人物形象。

如图4-3所示，是一幅谐趣类摄影作品，它顺应大众文化的审美需求，并恰当地利用高调方式表现了江南水乡的灵秀、生活的纯朴。同时这幅作品的构图也独具匠心，利用大片空白给人以丰富的联想，视觉空间舒展。

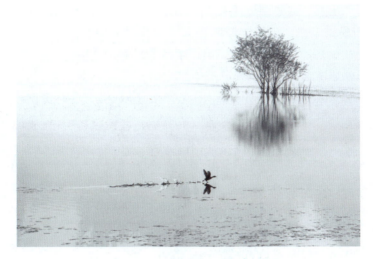

图4-3 灵韵(张贵洪摄)

(二)低调

低调是指照片上黑色或黑灰色占绝对优势,平均灰度值较高,仿佛"泼墨如水"。与高调照片相反,低调照片的表现点是小块明亮的色块,通常这应该是主体所在。尽管主体的亮影调面积少于背景,它仍然非常突出。低调照片能给人神秘、肃穆、忧郁、含蓄、深沉、稳重、粗豪、倔强之类的感觉,让人联想和深思。在风光摄影中,低调照片适合表现黎明、黄昏及夜景;在人像摄影中,低调照片常用来表现男性形象。

如图4-4所示,作品拍摄于中国中西部贵州省从江县的苗族乡村,摄影者恰当地把握了有利的天气与光线状况,将大面积的山坡处理为暗影调,形成低调倾向,并给人以神秘、含蓄、深沉的感受,而麦田中的小小少年则采用画龙点睛般的亮影调,给人以天真、惬意的感受,同时也给人以生活的希望。如此迷人的乡村景色,让我们仿佛走到了江南水乡、天府之国,令人神往。

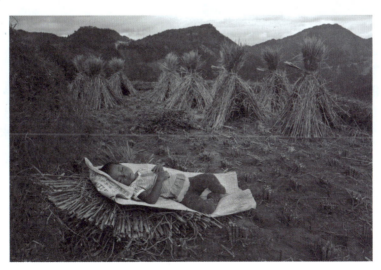

图4-4 走进苗乡(吴浩摄)

如图4-5所示，也是一幅低调摄影作品。背景中的山岗在低角度的侧逆光照射下，山"形"起伏跌宕而展露无遗。摄影者匠心独具，将作品处理为低调风格，在浓黑的背景之中，山脚下的白色炊烟格外夺目，更加突出了生活的温馨。这幅作品曝光时，主要依据主体主要部分，其余部分则曝光不足，以强调主体。

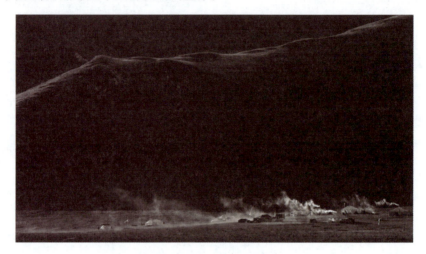

图4-5　大漠人烟(张贵洪摄)

(三)中间调

所谓中间调，是指照片上不存在黑色或浅色占绝对优势的情况，其平均灰度趋于中间值，且主体形象和背景都处在黑、白、灰的渐变中。日常创作中大量的黑白照片都属于中间调。属于中间调的摄影作品，根据其阶调的过渡情况又分为硬调和软调作品。

如图4-6所示，摄影者运用中间调，反映了一户普通的侗族人家的普通生活。在门外斜阳的照射下，主体人物被侧面光所照明，线条明晰而温馨，在传统的织布机声中，两个小孩贪婪而幸福地吸吮着乳汁，好一幅温馨的农家生活，令我们所有的人都怦然心动。中间调十分有利于这种温馨气息的表达。

低调与高调照片由于是黑色或白色占据画面上的主要面积，因而有助于强化某种表现力和艺术感染力。之所以强调"强化"，其实质是指只有在配合特定内容时，才能起到相应的某种强化效果，具体起到哪一种强化效果需要由拍摄的内容来决定。在形式与内容的关系上，起决定作用的是内容。低调与高调照片同时也会带来题材、内容上的局限性以及画面立体感较弱的不足。中间调虽然在影调上没有特别强化的艺术感染力，但对各种题材、内容的表现较自由，而且画面的立体感相对来说较强，图4-6就具有强烈的立体感，使观众有亲临现场的感觉。

1. 中间硬调

中间硬调影像舍弃一定的中间过渡影调，影调之间的转变比较显著，其中的等级排列也较少。如果硬调作品整体效果偏重于暗影调，往往给人以深沉的感觉，且内张力特别显著，如果希望表现忧郁而压抑的心理效果，这也许是一种不错的选择；如果硬调作品偏重于亮影调，则往往给人一种生气、力量、兴奋之感，可以显示出一定的阳刚之美。

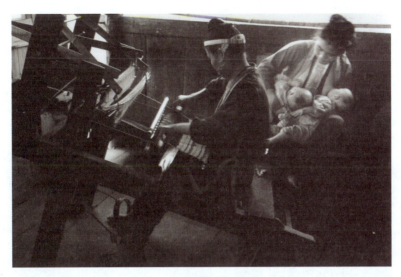

图4-6　温馨(郑小运摄)

图4-1是一幅视点选择很有特点的摄影作品,在很多时候我们习惯站着摄影,得到的是普通人的视觉感受。而拍摄"别有洞天"时则是趴在了地上,透过水边护栏的镂孔看到了外面世界的一片精彩,仿佛世外桃源。在逆光的作用下,作品的中间调被适当压缩,石栏形成了暗影调,给人以一种深沉的视觉印象——暮色苍茫中的扬州瘦西湖,巍巍耸立的白塔与五亭桥,更给人以一片心灵的宁静。

2. 中间软调

中间软调作品以中间影调为主,通过大量的灰色调产生缓慢的影调递变。从软调作品视觉语言特点来看,画面反差小,调子柔和,能增强物体的塑型感,所以给人的视觉感受是宁静、缓慢与平和,但往往缺少足够的力量感,实属阴柔之秀。如图4-7所示,作品中由浅灰到中灰,直到深灰的画面构成,其影调使人感受到柔美,正如缓慢的抒情婉转曲调弥漫在清新和谐的空气之中,而这种情调正有助我们去品味厚重的古徽州文化底蕴。

(四)对比调(剪影)

对比调往往表现为剪影的效果。剪影是一种特殊的影调构成方式,因为剪影影像通常并不反映

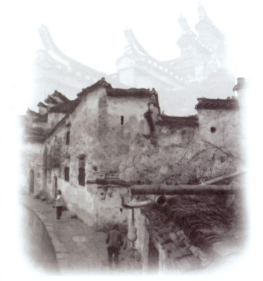

图4-7　水墨徽州(李雅菊摄)

被摄景物的具体面目,因而它既不同于硬调照片,也不同于剪纸艺术,具有独特的光影艺术特征。图4-8就是接近于剪纸艺术而非剪影艺术;而图4-9则属于剪影艺术,夕阳下,处于剪影之中的翩翩丹顶鹤展翅飞翔,展现出飘然欲仙的超然气息。总的来说,对比调画面影调简洁,主体形象突出,它不刻意追求被摄对象的影纹层次,只呈现出景物轮廓,并通过影调的鲜明对比烘托出被摄对象的形态和神韵,从而产生含蓄美,给人以一种明快、简洁的艺术享受。

图4-8 撒网(李钏摄)

图4-9 晚归(范文需摄)

三、品味影调

黑白摄影的存在价值在于它独特的艺术魅力。在彩色摄影技术进入实用阶段之后,曾有人预言"黑白摄影将退出历史的舞台"。但事实证明,黑白摄影不但没有消亡,反而在艺术上有了一个很大的发展。黑白摄影中赫赫有名的"区域曝光"理论便是在这一时期由美国著名风光摄影家亚当斯创立的。那么,黑白摄影的魅力表现在哪里呢?

1. 影调的魅力

黑白摄影具有一种抽象概括能力,它将五彩缤纷的大千世界抽象为单纯的黑白灰画面语言,丰富的自然色彩呈现为黑、白及不同深浅的灰色。不要小看这种抽象能力,它使黑白艺术形象与现实世界在保持密切联系的同时又拉开了一定的距离。艺术形象与现实世界相比,形态相同,色彩不同,介于似与不似之间。这种天然的抽象能力使黑白摄影在表现现实世界时能产生距离的美感,从而避免落入单纯记录现实的俗套。

人的眼睛对黑、白、灰具有相当高的敏感度。从人的视觉心理来看，看似缤纷的色彩其实有时是干扰我们深入认知世界的障碍，如果摒弃了这种障碍，则有助于我们透过现象看本质。所以，黑白摄影作品往往能更强烈地吸引观众，进而打动他们的内心世界。

时至今日，对黑白摄影的认识已经不同于以往。许多严肃的摄影家依然钟情、痴迷于黑白摄影艺术，为之孜孜不倦。如果说早期摄影限于技术的发展而不得不采用黑白胶卷来进行创作的话，今天依然进行黑白摄影创作则是摄影家的一种有意识的选择。将世界抽象成黑白灰影调不仅仅是个人的乐趣，更是在寻求一种返璞归真的大美。常常是褪去华丽的色彩外衣，就能更深地穿透受众的心灵。

2. 影调的韵味

毋庸置疑，影调作为摄影画面的造型因素，应属于形式美，但当它与画面所表现的情景内容紧密结合，而又充分显示出摄影艺术造型处理特有的技巧美时，往往就能起到蕴含感情内涵的渲染作用，从而也就具备了内容的美感因素，这就是影调的韵味。如图4-10所示，在雾色苍茫之中，恰当的黑白影调更显扬州五亭桥风姿绰约，如亭亭少女，美不胜收。影调韵味的形成主要体现在以下几方面：第一，摄影画面中形块的深浅处理微妙地符合作品的主题思想和作者的思想情感，达到情与景、意与境的交融，从而充分打动读者的内心情感，激发联想；第二，当形块的影调浓而鲜润、浅而灵秀时，作品自然就会不滞不晦、不闷不板，深浅有致，充满表现力。当上述两方面经匠心融合，构成特定的气势和神韵，就产生相应的艺术感染力。

3. 场深的展现

在摄影时由于光线被空气中的雾气、尘埃、烟等介质所扩散，因而被摄景物远近有别，造成影像形块的浓淡明暗不同，从而造成近景浓重，明暗反差较大，远景则浅淡，明暗反差小。如此便产生了较为强烈的空间纵深感。在户外拍摄远景尤其是在逆光条件下，常常会显现出这种影调的明暗差别，特别是在江、河、湖、海上拍照时，由于水汽重，前景的影调总比远处的船、帆的影调要深重，其效果也如图4-10所示。

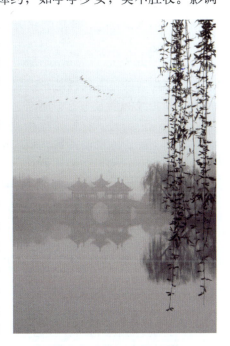

图4-10　亭亭五亭(陈欣摄)

第三节　色调表现

色调是指彩色摄影画面的色彩表现。黑白摄影虽然能够再现宇宙万物的形象，但它只能把被摄体的色彩关系表现为明暗不同的黑、白、灰影调，尽管它的影调层次能够再现得非常丰富，但却失去了被摄体的固有色彩，然而彩色摄影却可以做到这一点。因为增添色彩这一造型手段，使摄影能以更加丰富的艺术表现力去再现被摄对象，从而表现摄影者的意念，增加摄影作品的形式美，渲染气氛，表现意境。

根据心理学常识，不同的色彩刺激，会使人产生不同的生理或心理的反应，从而影响人的情绪或情感。比如，当人们看到早晨的太阳，会产生温暖、兴奋、希望与活跃的感觉，红色也就很容易使人们产生振奋的情感。又比如当我们看到一片绿野，总有恬静、舒适之感，所以绿色能使人产生一种娴雅、爱慕的情感，等等。这就是色彩的情感效果。这种情感表现，一方面，随着色块的不同，它会给人以距离、空间、质量、重量、运动的感受；另一方面，不同的色彩，由于历史的原因，本身就沉淀了某种意味，不同民族和文化背景下的人们会对各种色彩产生各具特色的联想。因此研究画面色彩与视觉的关系在摄影的创作与鉴赏中显得十分重要。

一、色温及其客观影响

概括来看，在摄影创作中影响色彩表现的基本客观因素有：物体的固有色、光源的色温和曝光的准确性。第一个因素在前面已作讨论，第三个因素将在第八章中讨论。在此我们将认识光源的色温。在实际创作中，我们主要基于自然光，但也不能完全忽视常常出现于拍摄场景中的一些人造光源。事实上，影响色彩表现的还有其主观因素，如后期加工的改变、数码相机的相关设置等，此后的相关讨论将会涉及这类问题。

1. 色温的认识

照明光线的色温特性是影响彩色摄影色彩的重要原因，为了有效保证色彩再还原，我们必须了解光线的色温与色彩还原之间的关系。所谓色温，是表示光线中含各种标准色的成分的强弱，标记为K。自然光线在一天中的不同时段其色温各不相同，其中的物理原理是自太阳发出的光线在不同时间到达地面的光程(光线走过的空间距离)并不相同，而大气对于太阳光线中不同波长的光线有选择性吸收(主要是吸收蓝色光线)，并且光程越长，被吸收越多，从而导致到达地面的光色成分发生变化。总的来说，在平均色温5500K的基础上，色温越低，光线越带红色，色温越高，光线越带蓝色。常见光源的色温如表4-2所示。

表4-2 自然光的色温一览表

光源种类	色温高低/K
日出和日落时的无云遮日阳光	1800左右
日出后和日落前半小时的无云遮日阳光	2400左右
日出后和日落前1小时的无云遮日阳光	3500左右
中午前后两小时的无云遮日阳光(平均色温)	5500左右
晴天有云遮日时的阳光	6600左右
有云遮日时的阳光北方反射光	7700左右
雪地散射光	8000左右
阴天天空的散射光	12 000左右
蓝天天空散射光	20 000左右

2. 混合光的色温

所谓混合光是指两种或两种以上色温明显不同的光源同时照射被摄主体。例如，在室内自然光条件下拍摄时，再用钨丝灯作补光就属于这种情况：如表4-2所示，太阳光的平均色温是5500K，而钨丝灯的色温是3000K左右，这时在被摄体的不同部位产生不同的偏色就难以在后期加工中加以校正。比如说，在旅游摄影中，溶洞的景色往往以形态各异的钟乳石取胜，而供游览的溶洞一般都布置了专门的彩色灯光，以突出最精彩的部分，而且这种光线在色彩上具有强烈的不均匀性。因此要注意避免造成一半脸儿红、一半脸儿绿的鬼怪式混色光效果。

3. 荧光灯的色温

所谓荧光灯最常见的就是民用日光灯。荧光灯的发光是脉动发光，色温极不稳定，光谱成分复杂。在荧光灯下拍摄的彩色画面会产生蓝绿的偏色，这种偏色在印放中也难以校正。必须在荧光灯下拍摄时，可使用专门的荧光色补偿滤镜或普通的色补偿滤镜，但也只能尽可能地减小这种偏色，效果总不太理想。

二、基本色调

色彩的基调是指画面色彩的基本色调，即主要的彩色倾向。色彩的基调对塑造形象、表现主题、引发意境有重要作用。

彩色画面的基调较黑白画面复杂。我们已经知道，黑白照片的基调分为高调、低调、中间调和对比调四种。对彩色画面的基调分类则尚无定论，有的分类简要些，如参照黑白画面的基调分类，提出彩色画面分成三种基调，称为彩色高调、彩色低调、彩色中间调；有的分类具体些，更注重画面色彩组成的特性，如把彩色画面的基调分为暖色调、冷色调、浓彩色调、淡彩色调、亮彩色调、灰彩色调等；而基础摄影的讨论则更为简约，以暖色调、冷色调、对比色调及和谐色调来讨论彩色摄影作品的基调。

1. 暖色调

以红、橙、黄等暖色为主的画面，可使人们联想到火焰、日出、灼热的金属，使人们感到温暖、醒目。暖色调有助于强化热烈、兴奋、欢快、活泼等情感，寓意喜庆、胜利、尊严、高贵、权势、富裕、健康、光明、希望等。通常可以通过下列手法获取暖色调效果。

第一，选择或调整被摄体的色彩，多使用暖色类颜色，使被摄体具有暖色特征；第二，在室外可利用日出或日落时的低角度阳光，使被摄体的受光面呈现暖调色彩；第三，在钨丝灯、蜡烛等低色温光下，由于感光材料所要求的色温与被摄现场照明光源之间的不平衡，可强化影像的橙红色暖调效果，也可以在照明灯具上加用暖色(如红、橙)的滤光纸或滤光片，使其成为暖色光照明。如图4-11所示，在一个深秋的雨夜，天空黑暗，摄影者利用暖色灯光照明秋雨之夜，刻意营造了一种在秋色潇潇之中温暖的情调，而道路两旁高耸、整齐、具有极佳视觉透视效果的树木，也有助于强化在一片秋雨中充满希望的感觉。

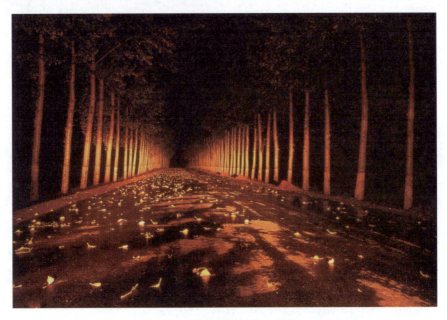

图4-11　秋雨之夜(朱恩光摄)

2. 冷色调

以各种蓝色如纯蓝、青蓝等色为主的画面能使人感到凉爽、收缩等，故而称为冷色调。冷色调有助于强化寒冷、恬静、安宁、深沉等效果。与获取暖色调的手法类似，我们可以利用下列方法去强调被摄体的冷色调效果。如图4-12所示，选择一片具有青、蓝色等冷调特征的被摄体——竹林，使作品具有冷色调。秋天的大别山秋色宜人，而其冷色调更有助于表达秋天的宁静和凉爽。如图4-13所示，在太阳升起之前的黎明，其光线具有蓝青色的冷调效果，被摄场景中宽阔的水面飘起阵阵雾气，远处的群山层峦叠嶂，雾中的连绵小岛如琼瑶仙境，全部笼罩在一层淡淡的蓝色调子里，一切都显得那么清新幽远而又宁静安详。

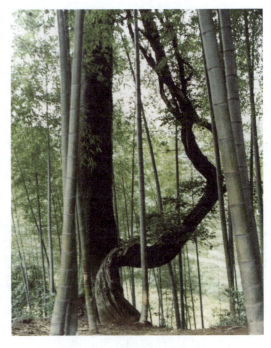

图4-12　皖西印象(范文霈摄)

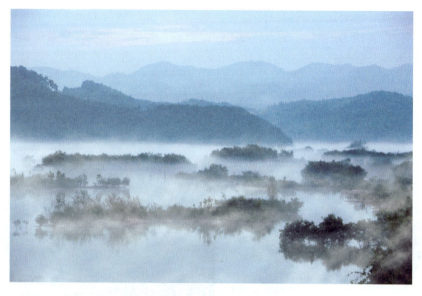

图4-13 梅山河的早晨(范文霈摄)

3. 对比色调

对比色彩指不是以某一种颜色为基调，而是以两种主要色彩的对比为基调，如利用红与青、红与蓝、黄与蓝、橙与蓝等具有强烈对比效果的色彩组成画面。这些色光的波长相互差别很大，我们的视觉在感受这些色光时，往往要迅速地从较短的波长移向较长的波长(或者相反)，对比组合使受众受到的视觉刺激比较强烈，因而能产生一种鲜明对比的视觉感觉，从而强调画面色彩的多样性，并达到用色彩的对比去突出被摄主体的目的。实践中，通常可以利用以下几种手法达到色彩的对比。

第一，利用冷暖色的对比。例如，橙与绿、红与蓝等，以及各类暖色与白色之间的配置，都可以形成冷暖对比效果，如图4-14所示。

图4-14 晨曦(范文霈摄)

第二，利用互补色对比。例如，红与青、黄与蓝、品与绿等都是互补的色彩，它们共同构成彩色画面，也有很强的对比效果。如图4-15所示，村里的年轻人身着中国传统的服装，举着传统的中国龙，弘扬传统的中国文化，民族气息浓郁，而画面中服装的互补色彩正有助于强化这样的主题。

第三，利用明度的对比。例如，用深暗的色彩烘托鲜艳明亮的色彩，或用鲜明的色彩衬托某一块深暗的色彩，都能收到通过对比突出某种色彩的效果。亮色靠附近的暗色衬托显得更加鲜明，其色彩特征表现得更加充分。暗色靠亮背景的烘托，也能显得突出和醒目。如图4-16所示，梯田水面的强烈反光形成高光，与褐色的山坡之间形成对比组合。

图4-15　咱们村里年轻人(黄新摄)

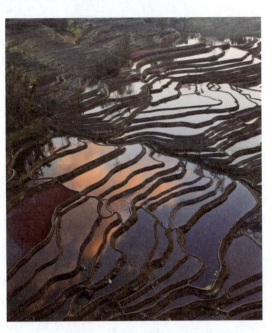

图4-16　巧夺天工(张贵洪摄)

第四，利用饱和度的对比。根据前面的讨论我们已经知道，当标准色(也就是光谱色)既未掺杂其他光色，也未因受到强光照射而使颜色变浅或因照明光线不足而使颜色变深，其饱和度最高。如果把不同色别的饱和度高的色彩共同安排在一幅画面中，因它们之间的对比作用，会使相应的色彩格外醒目突出，给人以深刻的色彩印象，因而有助于强化浓郁或低沉的气氛。图4-15所示的各种色彩都十分饱和，有助于形成明显的对比效果。

4. 和谐色调

当构成画面的色彩的波长比较接近，不致明显引起视觉上的跳动时，它们相互配置在一起就没有强烈的对比效果，而显得和谐与协调，使受众看上去感到平缓与舒展。例如，红、橙、橙黄，红、品、红紫相互配合，或蓝、青、蓝绿、绿、黄绿、黄等色彩的相互配合，便具有和谐的特性。一些摄影理论著作中所述的亮彩色调或淡彩色调常常表现为和谐色调。和谐色调的构成主要有以下几种。

第一，同类色和谐。所谓同类色是指色别相同，而明度不同的系列色彩。例如，淡黄、黄、深黄，这样的色彩配置在一起，利用色彩之间的明暗差别和对比，表明被摄体的立体形

状和轮廓特征，就能给观众和谐的感受。如图4-17所示，清亮的水面弥散着淡淡的雾气，阳光被强烈地衰减，天空泛出蓝光，近处的树木滋润而翠绿，远处的群山一派朦胧，空气是那样的清新，微微的湖风激荡着渔家的快乐。在此，色彩的和谐组合强化了环境的宁静，这正是摄影者所要表达的意境：好一个渔家世外桃源！

图4-17　将军湖之夏(范文霈摄)

第二，类似色和谐。类似色是含有同一种色光成分的一些色彩。例如，红、红橙、橙、黄橙之中都含红色，而黄绿、纯绿、蓝绿之中都含绿色，它们都可被称为类似色。凡是类似色配置在一起，构成彩色画面，定能收到和谐协调的效果。

第三，低饱和度和谐。一些本来属于对比性质的色彩，如果它们各自掺入了别的色彩，或者受照明光线的影响使明度提高或降低，都会降低这些色彩的饱和度。与此同时，这些色彩之间原来具有的对比特征也受到削弱，而趋向和谐。

第四，消色和谐。黑白灰的消色色块，与任何色彩配置在一起，通常都能收到和谐效果。

三、色调运用

当你观赏一幅彩色照片的时候，给你的第一印象往往是它的色彩，然后才进一步去注意画面上的主体形态、表现内容和构图形式。摄影的色调表现，就是充分利用色彩的感染力，以增添画面在主题方面的表现力。色彩及其布局具有一定的规律性，本书主要讨论摄影创作中的彩色求真与色彩夸张的问题，属于较为基础层面的表现方式。

1. 色彩求真

色彩的求真，主要是指在摄影创作中追求自然景物原汁原味的色彩表现，它的技术要领在于了解影响色彩表现的客观因素，以及对景物色彩规律的观察和相机色温功能的正确运用。一般情况下，其技术难度较低。图4-17中是比较典型的真实自然环境的色彩。图4-18也

是最大限度地展现真实环境的自然色彩：清亮的溪水、鲜艳的红石，让受众真切地感受大别山深处的天地之大美。

2. 色彩夸张

更多时候，在艺术摄影领域，自然色彩并不能满足摄影创作的表达，这就需要进行人为的色彩夸张，这属于创作者主观诉求的实现。例如日出、日落景色，由于低色温而通常偏红色，这类偏色恰恰起到了渲染气氛的积极作用，如果在后期去校正这种偏色，反而是画蛇添足之举。有时，甚至还要反其道而行之，加用橙色降色温蒙版，以进一步强化偏色效果。这类夸张，有多种手段可供选择，较多的是利用现有色光的基础，再加以图像处理软件而形成。概括地看，色彩夸张主要是对色彩三要素，即色别、明度和饱和度的夸张。

图4-18 红石谷(范文霈摄)

如图4-19所示，为了强化象征春天的绿色，摄影者在后期制作时强化了江水的绿色，这是典型的对色别的夸张；如图4-20所示，摄影者为了强化雪后的清新，在后期制作时提升了画面中各色彩的明度，使得画面各构成元素清新明亮，让受众感到耳目一新，这是典型的对明度的夸张；而图4-14则是强化了满天彩霞的色彩饱和度。

图4-19 春江鸭先知(张贵洪摄)

图4-20 冶春素裹(张贵洪摄)

本章小结

造型，是景物在不同视点下或在一定光线照明条件下的一种表现样式。前者主要与视点有关，后者则与色彩表现密不可分。不同的色光带来不同的视觉感受，形成不同的艺术效果。广义上的色既包括各种色彩，也包括黑白和不同程度的灰。色彩的运用既包括生理的因素，也包括文化的因素。本章只是从最基础的层面剖析摄影创作中色彩运用的基本规律。对初学者而言，掌握摄影用光的基本特性是重中之重，厘清光与影、形和色之间的关系是基本出发点，也就是说，创造性地用光首先在于对用光基本规律的熟悉和掌握。

实践建议

实践4-1：黑白中间调的创作

1. 实践原理

黑白摄影所展现的是影调的视觉魅力。虽然，我们已经认识了影调的四个基本种类，但就目前的知识结构而言，事实上，我们还不具备完成全部不同影调的创作的能力。因为，还需要曝光技术的技术层面支撑。因此，在此主要是完成黑白中间影调的练习。所谓中间调，是指照片上不存在黑色或浅色占绝对优势的情况，其平均灰度趋于中间值。属于中间调的摄影作品，根据其阶调的过渡情况又分为硬调作品和软调作品。

2. 实践要求与注意事项

本实践应完成中间调中的硬调与软调作品各一幅。中间硬调影像舍弃一定的中间过渡影调，如果整体效果偏重于暗影调，往往给人以深沉的感觉，具有一定的内张力表现；如果偏重于亮影调，则往往给人一种生气、力量、兴奋之感。中间软调作品以中间调为主，通过大量的灰色调产生缓慢的影调递变。软调作品的画面反差小，调子柔和，能增强物体的塑型感，所以给人的视觉感受是宁静、缓慢与平和，实属阴柔之秀。

实践4-2：色彩基调的表现

1. 实践原理

色彩的基调是指画面色彩的基本色调，即色彩的主要视觉倾向。色彩的基调对塑造形象、表现主题、引发意境有重要的辅助作用。在本书中，我们把彩色画面的基调分为暖色调、冷色调、对比色调及和谐色调四种基调。一般来说：暖色调有助于强化热烈、兴奋、欢快、活泼等情感；冷色调有助于强化寒冷、恬静、安宁、深沉等效果；对比组合使受众受到的视觉刺激比较强烈，因而能产生一种鲜明对比的视觉感觉，从而强调画面色彩的多样性，并达到用色彩的对比去突出被摄主体的目的。和谐色调，因为不具备强烈的对比效果，而显得和谐与协调，使受众看上去感到平缓与舒展。

2. 实践要求与注意事项

本实践要求完成4幅典型色调的创作,并避免为求基调而选基调的情况发生。也就是说,首先,要根据题材确定作品所要表现的主题;其次,根据主题表现需要选择恰当的基调;最后,再根据选定的基调进行技术处理,以达到以形式表现主题的根本目的。在实践中多寻求单色题材,以感悟色彩所引起的心理效果。

第五章

线条结构

新编基础摄影教程

学习要点及目标

本章着重介绍线条的知识及其运用。一方面，线条有其自身的造型性和情感性特点；另一方面，作为摄影者应善于将其特点运用于摄影创作的表达需要上。因此，线条是为主题服务的、画幅是为线条结构服务的应成为线条造型学习的出发点与归宿。作为基础摄影的线条讨论，本教程并不能囊括美术造型领域关于线条的全部知识点。

画幅　线条形态　透视　均衡　集中　对比　线条造型形式

现实中最常见的线条是景物形象的一种外在形式，每一个事实存在着的物体都呈现出一定的线条组合。例如，《又是海带收获季》中作者利用海中挂着海带晾晒的竹竿所形成的虚实相间的线条，充分反映了"海忙"季节的繁忙与充实（见图5-1）。事实上，影像的线条有两种：一种是显性的，比如形象的轮廓和边缘、形象与形象的交接处等；另一种是隐性的，虽不可见，却可以体验得到，比如利用箭头的指向，画面上虽无线条的延伸，但却可以给人强烈的方向性，这可以被认为是一种隐性线条。

在长期的生活中，人们对各种物体的外沿轮廓线条及运动物体的线条变化有了深刻的印象和经验。反过来，影像作者通过一定的线条组合，就能使观众联想到某种物体的形态和运动。因此，所有造型艺术都非常重视线条的概括力和表现力，它是造型艺术的重要语言。虽然，在造型艺术领域十分强调点、线、面之间的关系，但是，线可以被看成是点的运动轨迹，也可能是点与某个目标之间的连线；面既可以看成是线的运动，又可以看成是两线之间的空间。所以，线条是点、线、面关系中最为关键的因素，它联系着点和面。线条在几何学中只有长度，但影像中的线条则可能具有一定的宽度。

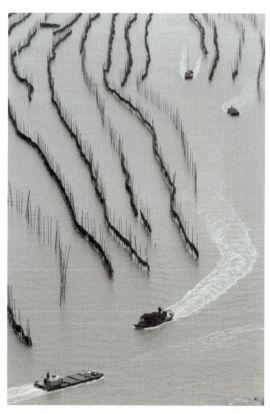

图5-1　又是海带收获季(范文霈摄)

第一节 线条与画幅

被摄对象在开放的景物空间中,对象自身并不具备构图学意义。构图源自画幅的边界,而边界既是有限的,也是有一定的长宽比例的(本书不讨论非矩形边界的特殊情况)。在此边界内,景物的线条及其组合就产生了构图学意义。因此,线条与画幅的形状密切相关。

一、线条形态的认识

对于基础摄影而言,主要关注的是显性线条,影像中显性线条的来源通常有两个:一是由于点的移动而留下的痕迹;二是景物界面的分界线,这个分界线既可以是两种色调的分界线,也可以是景物自身的轮廓线,同一景物的轮廓线可随视角位置的不同而有所不同,构成景物不同的像。可以说,图像上一切有形景物,都是由各种线条建构的。

相对于大自然和人造物,不同的工具和变化多端的使用方法使线条具有丰富的形态。如果从曲直特性上看,我们可以把线条十分简约地分为直线与曲线。直线中包括横线、竖线和斜线等;曲线主要有自由曲线,比如浮云的轮廓线、随手的涂鸦曲线,以及波状曲线和几何曲线等。长期的生活经验告诉我们,特定的感情往往和某些物体或现象相联系,而这些物体本身又和某种特定的形状相联系,从而,线条可以形成一种象征,它能使人们产生一定的联想。

就线条本身的类型而言,有直线条、曲线条以及曲直结合线条。线条又有粗、细、浓、淡、虚、实之分,亦可以看作线条的粗细特性、浓淡特性、虚实特性。不同的线条不仅构成不同的图形,而且因其曲直,更进一步因其粗细、浓淡、虚实之不同,能产生不同的信息表现力。一般来说,不同线条给人的感受可以相对概括为:曲线条柔、直线条刚;粗线条近、细线条远;浓线条重、淡线条轻;实线条静、虚线条动。因此,线条不仅具有形式感,而且富有情感性。

线条的形式感不仅具有象征意义,还具有视觉方向的引导作用,它有效地帮助设计者建立视觉重点和画面秩序。一根线条有定向引导的作用,两根线条的交叉就能具有透视效果,能引导你顺着线条的方向去寻找它的终端。

二、画幅的基本格式

画框格式,是指照片的边线形态及长宽比例,它的形成有两种情况:一是从客观上看,因相机取景框本身具有一定的长宽比例,有许多人,尤其是摄影新手习惯于遵从这个比例去制作照片,被动地接受画框比例,这不利于创作个性的发展;二是从主观上看,根据构图主题与内容的需要,选择原初始照片上局部景物进行剪裁,这称为后期剪裁。后期剪裁不仅改变了画框的形状,也使画面的比例结构产生了变化,最常见的是局部放大,以至本来是全景的照片被转化成一个局部的特写,它直接影响了画面的构图结构。摄影画面的构图结构是内容以某种状态作用于审美主体的中介形式,不同的构图结构形式产生不同的审美反映。

画框四边的边线不仅起着边界作用,而且各有其不同的象征性。被摄景物与不同的边线相连,就可能具有不同的象征意义。例如,画框的底边象征着地面,画框的上边象征着天空,画框的左右两边象征着平衡。当然,边线的象征意义并不绝对,有时也需要对此进行大

胆突破。

画幅格式从形式上看，有横幅、竖幅和方幅三种情况。

1. 横幅格式

凡是长大于宽的矩形画面都属于横幅画框。最常见的是全画幅相机横取景时的画幅，当然也可以在后期剪裁时，制作各种比例的横幅画面，如图5-2所示，就是一种十分典型的横幅画面。这种画面多采用水平线条，最适合表现横向运动，如此结合，多产生水平式构图。在此作品中横幅画面和宽阔的水面相结合恰当地展示了鹅的前行，而宽广的横幅有助于强化景物的水平舒展与广阔，能增添画面的静谧与稳定，这正是作者所要表达的农家生活情趣。横幅画面尤其适合于表现平展广阔的原野、河流、湖面等场面宽阔的画面。在实际拍摄中，横幅水平式构图要防止造成画面明显的断层现象，即画面明显成为几个横条状的拼合。

图5-2　鹅鹅鹅(范文霈摄)

2. 竖幅格式

竖幅格式往往与横幅格式相对应，即凡"长"短于"宽"的矩形画面都属于竖幅画框。这种画框中往往采用垂线条，从而形成垂直式构图，并给人以高耸、挺拔、向上、庄严之感，有助于强化景物的高大与竖向运动，也有助于增添画面的活力与吸引力。图4-10所示的《亭亭五亭》和图4-12所示的《皖西印象》等作品都属于强调竖线条结构的竖幅画面，作者利用垂挂的柳条、挺拔的翠竹引导视线，展现了自然之美。总之，竖幅格式强调的是垂直因素。如图5-3所示，即为竖幅取景画面：暮色苍茫中的白塔，在夕阳的照耀下亭亭玉立，而前景中重彩的飞檐翘角与立面更增添了白塔的娇小与秀美。

摄影新手往往因手持拍摄工具的习惯方式，善于横取景，将该用竖幅画面表现的对象拍成了横幅画面，其结果是削弱甚至抵消了垂直因素，视觉效果不佳。因此，在摄影创作中，应根据主题的不同，重视画幅形式的选择，使形式能

图5-3　又见白塔(范文霈摄)

为内容服务。

竖幅格式的表现题材通常是参天的大树、垂挂的瀑布、仰拍的人物等。但被摄对象通常不宜顶天立地贯通整个画面，否则会有堵塞、分割之感。这里又有两种情况：一是当景物从下框线起直通而上时，如拍摄建筑、树木、仰视的人物等，应使景物在上部空间停住，因而在画面上端留有一定的空间贯通。此时虽被停住，却更有向上的势态；二是在俯视拍摄时，竖向线条由上向下悬垂，上面与上画框相连，下面线条应被截断，此时，一般会更有向下延展、深入的感觉。

3. 方幅格式

方幅格式是正方形画面，它的长宽相等，呈现二轴对称性。因而，从视觉效果上看，它是四平八稳的静态画面形式，显得简洁、整齐，其空间产生了一种稳定的情绪。由于这个特点，使人联想到稳定、力量及持久。因而正方形构图多被静物摄影、文物摄影、广告摄影、标本资料摄影等广泛选用。图5-4所示的《山村广场舞》，展现了乡村文化广场上晚间热烈的乡村腰鼓舞，其中两个孩子静静地坐着欣赏，使整个画面动静结合，既有乡村的热烈，也有乡村的宁静，画面的红色基调也十分有助于体现中国式现代"乡愁"的韵味。

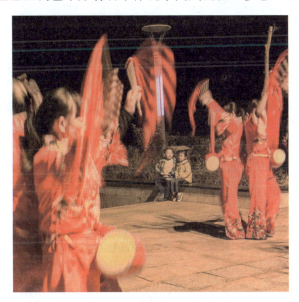

图5-4　山村广场舞(范文霈摄)

与平静及安宁紧密相连的是它的不活跃性。正方形构图犹如一个板着面孔的人脸，不易表达感情，缺少情趣和韵味，所以它不适合表现动态和动感。比如拍摄一个骑马比赛的镜头，就不宜选用正方形画框，因为它削弱了被摄体的动态感。通常，东方人不喜欢正方形构图，这与我们的民族习惯有关。很多中国人拍完方形底片后，总喜欢再进行一次剪裁。

第二节　线条的造型功能

线条的曲直、浓淡、粗细、虚实各不相同，其造型功能也各具特色；不同线条之间的组

合使得其造型功能千变万化。例如，用横向联合线来表现山水风光；用倾斜线条来表现动体的活动；用曲线和圆线时，可使画面结构更加丰富、更富有艺术性。在此，我们仅讨论几种极具代表性的线条造型功能，并非要以偏概全，而是窥斑见豹。

一、线条与透视

立体与平面的转换是摄影视觉的重要内容之一。人用双眼观察景物，就是从两个视点观看景物。大脑自动将这两个视点产生的存在视差的影像合二为一，带来明显的纵深感、立体感。镜头则是"单眼"，从一个视点"看"景物，"看"到的只是一种投影式的平面。再现景物的影像也是只有两度空间的平面而不存在纵深。许多景物由于再现于照片上时失去了原有的立体感，而显得平淡、呆板。注意这种立体与平面的转换，就需要运用构图手段，在平面的照片上使观众产生错觉，表现出景物的场深。

由此，线条透视就成为影像艺术中极为重要的一个方面，线条在透视表现中有着较为重要的运用。当我们利用线条来表现画面空间深度时，这就是所谓的线条透视现象，常有以下两种方式：一是利用直线条汇聚，二是利用曲线的延展。

所谓直线条汇聚，就是有两条以上的直线向着一个点集中，这个点被称为消失点。应该说明的是，消失点的位置不同，就有不同的空间感，并对人们心理有一定的影响，因此常常是构图关注的问题。另外透视线段及影像在画面中所处的空间位置、所占空间面积大小的多样变化能使画面形象生动，并往往形成"节奏"感。在此要说明的是，就直线条透视现象而言往往被蒙上了科学合法的印记，它经常被认为是一种属于现代初期的表现视觉的科学方法，到后来才被毕加索在20世纪初开创的突破绘画空间的立体主义技法所拓展。因此，在视觉传播学者尼古拉斯·米尔佐夫看来，在科学规律和视觉表征之间的规范性平行的观念经不起仔细分析。(线条)透视并不是一个一成不变的方法体系，而是综合了各种表现策略，这些策略的范围包括大众娱乐、几何学的展示以及社会组织等方面。①

在日常生活中，曲线的延展也能表现出强烈的空间深度感，如海岸线延向水天相连的远方、弯曲的路灯线、通幽曲径及铁路线等都能勾画出被摄场景前后的空间距离。在图5-1《又是海带收获季》中，作者利用水中晾晒海带的竹竿形成的虚实相间的曲线及行船形成的波浪曲线，造就了蜿蜒向前的纵深，从而产生了一定的透视效果。

线条透视除有表现空间透视的功能外，在画面构图中还有多种作用，如透视线条的汇聚有引导视线、建立视觉重点的作用，这是建立画面秩序的一种方法。另外透视线段及影像在画面中所处的空间位置、所占空间面积大小的多样变化能使画面形象生动，并往往形成"节奏"感。

二、线条与均衡

均衡是摄影取景中各种因素配合构成的一种视觉效果，通常是指以画面中心为支点，画面的左右、上下所呈现的各构图结构因素在视觉重量上的均势。在基础摄影阶段，通常只关注物体结构的均衡，也就是形体或线条的均衡。

① 米尔佐夫.视觉文化导论[M].倪伟译.南京：江苏人民出版社，2006.

(一)均衡构图

均衡的作用就是使画面产生稳定感,均衡被破坏就会产生动感或不安定的感觉。均衡作为一般构图法则不是摄影者追求的目的。只有当它有助于揭示某种内在意义时,其作用才能得到发挥。在大自然及人们的日常生活中普遍存在着均衡状态,因此,均衡是人的一种正常心理诉求,反映在摄影构图上也要求均衡就不足为怪了。

1. 对称均衡

对称均衡就是有些被摄物体本身具有以"中介"物对称的特点,这种中介物可能是轴线,也可能是某点。而轴线或点又有"显"与"潜"两种情况。"显"的中介为实存在;"潜"的中介为虚存在。在轴线对称的情况下,摄影画面对称多由左右或上下两部分列置构成,这种构图给观众以静止、稳定、端庄、安全的感觉,同时也是保守、呆板的形象。在以点为对称均衡时,通常为一种几何上的规则分布。图5-5所示的《满目笙歌》所表现的视点中心就是典型的点对称图形。对称式均衡是量上的均势,对称均衡的意义在于能产生均匀美。

图5-5 满目笙歌(张贵洪摄)

花的美、人体的美,正如文学上的对仗句式,都属于对称美。对称式均衡主要有三种形式,它们分别是平行式(或称重复式)、反行式(或称倒影式)和逆行式。如图5-6所示,这是典型的平行式对称均衡构图,通过这种方式反映出生物界生动的生活故事,受众将以人类自身的生活模式去想象眼前的景物,意趣深长。在第一章中的图1-2《五亭斜阳》,其作品利用清澈的湖水倒映斜阳照耀下的五亭桥、白塔及其色彩丰富的岸边树木,显示出瘦西湖特有的秋韵,是典型的反行式对称均衡;而中国道家的太极图案则是逆行式对称均衡的代表。

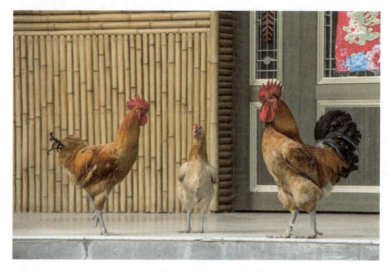

图5-6　台阶上的较量(郁从蕾摄)

2. 非对称均衡

所谓非对称均衡，就是有些被摄物体本身并不具有对称的特征，或者说被摄主体处在画面的一边(上、下、左、右都有可能)。遇到这种情况，我们可以利用画面中被摄景物之间的相互呼应，使构图产生均衡的效果，从而具有稳定感。如图5-7所示，池中的三只白鹅分列画面的左右侧，它们之间形成了一种呼应关系。这种构图，由于画面左右、上下各边，甚至是对角线方向上的被摄体有了形状上、体积上、位置上、影调上的差异，使画面更为生动，但也要防止景物两边分布情况相似而影响画面的主次。用作平衡画面的景物常有：云彩、前景、被摄体本身的光线投影等。

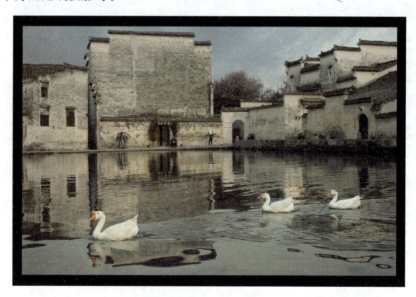

图5-7　悠然月沼(范文霈摄)

非对称均衡构图有时会被比较形象地称为"呼应"，在实际摄影活动中，具有对称结构

的环境或主体毕竟不多,因而使景物之间保持一种有机的呼应关系是摄影的重要手段。如图5-8所示,为对角式非对称均衡构图。该作品利用市场过道为显性对称轴,并利用慢速快门,造成人物的流动感,形成市场繁荣的心理暗示,是一幅比较优秀的摄影作品。

(二)非均衡构图

在摄影构图中,遵循均衡法则是重要的。但是勇于探索的摄影者在对一般常规构图法则的深刻理解基础上,为了追求超俗的艺术效果而故意去违反均衡的构图法则,使自己的作品获得特殊的艺术表现力,更显重要。

均衡构图的特点是突出一个"稳"字,而非均衡构图主要是以奇字为核心,这就是两种构图最大的区别。拍摄非均衡结构的作品,应该是在对均衡结构构图方面有较深刻理解的基础上才能随心所欲,否则,必然适得其反。

图5-8　市场(谢燕摄)

摄影者通过"边角式构图""面壁式构图""残缺式构图""错误式构图"等非均衡构图拍摄的作品,给人一种超乎寻常的新鲜感、奇特感,由此引起观众强烈的兴奋、惊叹,随之产生联想与参与探索的欲望,将观众的思维引向画外。这类构图貌似摄影者有某种漫不经心的随意性,实际上是强调某种心理感受或现场的特殊真实感、运动感。这是一种"开放式"构图,既满足了观众的欣赏心理,也是对观众的创造力、想象力和参与能力的充分信任。

非均衡画面结构,主要是依靠摄影者心理结构形式的本能行为,在直觉的支配下,在安排画面形象元素时,打破"封闭式构图"的心理特征,而着重于向画面外部的冲击力,强调画面的内外流动和联系。在现代摄影构图中,非均衡结构愈来愈成为广大摄影爱好者和观赏者的一种心理倾向和定型的美学追求形式。它不仅开拓了摄影构图的视觉领域,而且也逐渐影响了现代人的欣赏心理和审美情趣。

对于摄影者来说,非均衡式的画面结构并非可以轻而易举获得,它需要有深厚的文化修养。我们探求均衡与非均衡问题,目的是为了表现主题。而滥用均衡式画面结构,不仅会使人望而生厌,还会陷于四处碰壁的境地。而在人们已经习惯了传统的"封闭式构图"方式之后,要想得到更大的突破,确实需要一定勇气和文化底蕴做后盾才能实现。

图5-9所示的《留住家乡一片云》即为非均衡边

图5-9　留住家乡一片云(苏琴摄)

角式构图形式，作者为了表达对家乡的眷恋之情，大胆地让飞泻的瀑布占据了几乎整个画面，而只有极小的一角留给了主体——一位试图将家乡美景带到天涯海角的年轻人。作品给观众以极强的视觉冲击力和丰富的想象力，如此美景，实在是让人流连忘返。

三、线条与集中

画面的视觉集中性也是构图中的重要方面。事实上，集中与对比相关联，集中也与画面的完整及残缺相关联。集中与对比是指画面的诸要素构成中，既不使画面构成散乱，也要使构图元素之间形成对比效果。集中与完整，是指画面既要有完整的表达，也要有相对的主体指向性。

1. 集中

集中是指众多景物向一个目标会聚。它依据景物的空间定向、物体的形态以及人物视向、形态、表情或线条结构等，使画面建立一种秩序，有机地结合成一个整体。集中有形态的集中和表意的集中两种形式。

形态的集中是形式上的，它是指人物或物体的动作、态势的集中。如图5-10所示，这是一幅十分优秀的摄影佳作，曾获日本第十二届"OLYMPUS"佳作奖，它是形态集中的典型作品。一只刚从笼子里溜出来的白鹅神气活现地站在众鹅的面前，赢得众多同类的崇拜，活脱脱地隐喻了社会生活中的普遍现象。

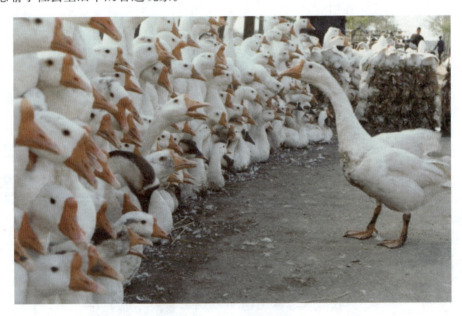

图5-10 头儿(郑小运摄)

表意的集中是内在的集中，以人物为例，各人的形态表情可以变化多样，在不同的生活环境中，会有各种不同的表现。在这种情况下，形态集中也许难以做到，但表意的集中仍然可以使画面形成整体表现感。例如，我们在拍集体照时，摄影师要求大家朝一个方向看，这就是表意集中。有时可能会有一群人位于画面的不同位置，但如果他们都从不同方向看同一物体，也会使画面产生表意的集中。由此可以看出，表意集中不仅有表现内在意蕴的作用，

还有渲染气氛的作用。如图5-11所示，一群中年侗族汉子相聚在村头，神情专注地沉浸于他们的游戏之中，让人们体验到生活的闲适和安逸，然而他们的目光集中指向了画面中心——一张极其简陋的"棋盘"，因而画面的中心成为视觉中心，整个画面显得十分紧凑，这也是这幅作品成功的重要原因。

图5-11　侗乡村头(范文霈摄)

2. 对比

对比，我们并不陌生，在光色造型的讨论中，我们已经认识了影调的"对比调"和色调的"对比组成"。一般而言，对比通常是两个事物或同一事物两个方面的不同特征的均势排列，有时与衬托混用。事实上，衬托是以弱势来进一步强化强势。它们虽有区别，但在表现手法上完全相通，为此，我们不再强调它们的差别，而讨论它们的共同点。

对比，贯穿于我们人类生活的各个领域，一切事物都是在矛盾的对比中产生相互联系的。大，没有绝对的大，没有小的对比，就显不出大；同理，没有动就显不出静；没有虚就显不出实；没有白就显不出黑……这是一条普遍的规律。对比的形式丰富多彩，如：形的对比有大小、高低、方圆、正反；像的对比有疏密、虚实；色的对比有色别、明度、饱和度、冷暖；光的对比有明暗、聚散、软硬；线条的对比有粗细、浓淡、虚实、曲直；此外还有新旧对比、美丑对比，等等。对比是画面构图的一种艺术表现方法，是画面构图中必不可少的因素。因为，一个优美的形式如果缺少对比，就必然单调、平庸和乏味。对比就是差异，没有差异就不能形成画面。对比能把画面中所描绘的事物和现象的性质及个性、特点、意义十分突出地表现出来。所以，对比是造型艺术最常用的表现方法。

如图5-12所示，以瀑布所形成的虚线与岩石上的实线花纹相衔接构成线条的虚实对比，从而增添了景物的质感与张力。而图4-12则是典型的曲直线条的直接对比，挺拔的翠竹与蜿蜒扭转的藤树并置而产生对比，强化了藤树的婀娜多姿。

图5-12　滴水成瀑(范文霈摄)

需要注意的是，对比并不是要使画面产生强硬的对抗效果，而是通过差异现象使画面各个部分产生一定程度的比较，从而突出所要表现的主体部分。从视觉效果上看，就是通过差异的比较，把观众的视线集中到画面最重要的部位上来。

3. 完整及残缺

所谓完整，是指画面完整，画面完整又包含意境完整和形象完整两个方面。从严格意义上看，形象完整有其很强的相对性。任何时候我们都不可能做到形象的绝对完整。这是因为，画面的表现空间毕竟有限，它不可能将大千世界完整地包容进去。也就是说，完整并不是说画面上的任何东西都不能去掉，任何形象都不能残缺，只有从主题思想和主体突出的意义出发，才能真正理解画面完整的含义。

从这个观点上看，意境的完整与形象的残缺是辩证统一的两个方面。

在现实生活中，人们在观察景物时，都不能一眼就把物体的完整形象看到，总是从局部看起，或者说当你看到局部时，就联想到完整的形象。比如你透过窗口(相当于摄影画面的画框)看到一个人的上半身，你自然会联想到他是一个完整的人，不会凭空想象他会没有下肢。这是因为人们的视觉感受在很大程度上受习惯的控制，掺有很大的主观性。当人们看到物体之后，视神经将信号传递到视觉中枢——大脑，并通过大脑综合、分析、融合和调解等作用，就必然赋予视觉感受的主观因素。因此，当看到残缺的物体形象时，在我们的潜意识中就会由它的残缺而联想到它的完整。这就是说，我们的感觉会沿着物体残缺部分向外延续，这便是视觉外延。于是，线条在这种视觉延伸中起到了一定的作用。

很多情况下，人的视觉感受还往往被事物内在意义所冲淡或控制，所以只注意到事物的内涵而忽视了事物的形式特征。再加上心理上、生理上的因素影响，如记忆、联想、经验、习惯和错觉等影响，在观看时主观因素起了支配作用。因此，就产生了视觉形象的自然外延，这也就是形象残缺与视觉外延的原理。我们把这种视觉外延的原理应用到摄影构图上，就产生了残缺与外延的构图原理。如图5-13所示，这是一幅形象残缺而有强烈视觉外延的摄

影佳作。作品名为"抖空竹",其实画面上并无空竹抖动,只有精神抖擞的老人和飞旋的彩带,受众可以通过飞舞的彩带、老人手中抖动的竹竿与连线,尤其是主体——一位年事已高、童心未泯的老太太——而"看"到飞旋的空竹:舞姿优美、哨音悦耳,这已是观众的想象了——恰恰验证了"艺术贵在想象"。

图5-13　抖空竹(学人摄)

在摄影画面中,只要物体形象与画框相接触或连接,都有一种外延感,由此就容易使人联想到数量的无限;凡不与画框接触和连接的物体,虽然形象完整,但给人的只是一种定量感觉。

由上所述,完整是一种感觉状态,属于艺术直觉,没有固定的格式。完整的画面,能使观众的审美视线"顺畅""自然""舒服"。画面完整是一个综合系统工程,并与内容紧密相关。内容表现上要突出主体,在画面组织结构上,要努力建构起画面内的视觉秩序。被摄体的动作神态及画面影调、形状、色彩、线条等要能找到一种呼应关系,并能统一、协调地表现出画面的气氛、情调。完整的画面就是从内容表达需要出发去寻找能转化这种造型感觉的全新的视觉秩序,能最简洁地表现主题。

画面完整,还要根据摄影构图均衡、对比、呼应等基本法则,使之在变化中求统一。不完整的形象、完整的画面,这种构图也可称为不完整的完整。不完整的完整往往来自于对画面构图整体感的理解与认识。

第三节　线条的造型形式

摄影的根本目的在于通过被摄主体传达一定的主题思想,不同的构图形式对于强化表现主体、表达主题具有极其重要的作用。这里所讨论的构图形式,主要是依据线条结构所形成的整体形态而言。当然,这还仅仅是停留在传统构图观念基础上进行的静态分析,也只能是"封闭式"的布局理论及原理。形式毕竟是客观事物的外形,因此绝不可能千篇一律,创作者也无法完全照搬照抄。我们所希望的是要灵活地领会和运用这些表现形式和方法,以求不断产生新的、多变的画面,新颖而突出地表现主体、表达主题。

线条造型，简单来说就是应用线条建构影像的形态。就目前关于线条造型的理论研究而言，其造型的类型尚无定论，一些分类简约些，而另一些则复杂些。比如有学者提出的"V形"构图、"L形"构图等，本书主张简约的分类方法。

如果我们对影像进行观察，就会发现许多影像都是由各种线条所组成的，多线的视觉效果不仅取决于单条线的特性，更取决于线条的组织方式。线条能够表现事物的形象，也能够区别事物间的差异，还能够建立事物间的联系。如果我们要建构一幅影像，往往也就是选择一条或一组最能表现创作意图的线条去架构影像的基本结构，并使之形成一个有机整体，这种构图方式被称为线条造型。用于摄影造型的线条通常来自于景物自身，因此，通过视点选择、光线选择等途径，选择恰当的线条成为摄影师的基本素养。

按照线条的曲直分类方法，其造型方式可以分为三类：直线造型、曲线造型和曲直混合造型。各种线条带给人们的种种视觉感受实质上是人们的观念和情感的积淀。罗丹说："优秀的线条是永恒的……"了解线条的含义及其能给受众所造成的心理感受，我们在构图时就可以注意运用或利用其来加强画面形象的表现力和感染力。

一、直线条造型

通常，我们是以线条的曲直特性对线条作一般性的认识。就直线条而言，垂直线能使人联想到挺直的树干、宝塔、纪念碑和人的立正姿态，从而给人以高耸、挺拔、伟岸、进取的正义感；较长的横线能使人联想到无垠的地平线、平静的水平线，甚至是人体平躺的姿势，从而给人以怡静、安宁、沉稳、开阔的感受，同时也会产生一定的稳定感；斜线能使人联想到各种运动中的人、物以及倾倒中的物体，给人以惊险、运动、趋向等动感，往往增强某种奇特的感受。

直线条造型往往以表现刚性特征为主，画面显得直率、强力和坚定。它包括通常意义上的三角形、水平式、垂直式和斜线式等线条结构形式。

1. 三角形结构

三角形是指画面中事物形体轮廓条或不同的构图要素之间形成三角形的结构。它又可分为正三角形构图、倒三角形构图和斜三角形构图三大类。在各类三角形构图中主要应防止呆板的正等边三角形。正三角形构图亦称品字形构图、金字塔构图，其特征是它的底边基本上与画框下边平行。它像一座山，很自然地会给人们一种稳定、雄伟、持久、牢固坚实的感觉，正如古埃及的金字塔一样挺立在画面之中。如图5-14所示，这是意大利摄影家乔治·洛蒂拍摄的一幅十分典型的正三角形构图，它表现了病中的周恩来总理的坚强、镇定与睿智。

如图5-15所示，这是一幅十分优秀的动物摄影佳作，一只虎与一群虎的对峙，构成了典型的斜三角形构图，从画面布局到群虎形态无一不表现出虎的"英雄"本色。

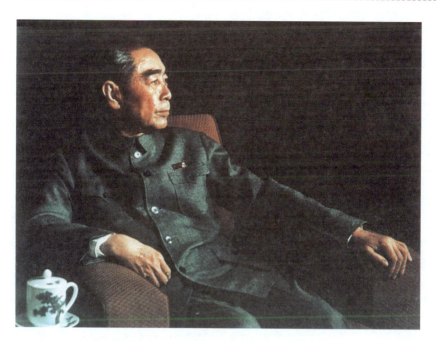

图5-14 伟人周恩来((意)乔治·洛蒂摄)

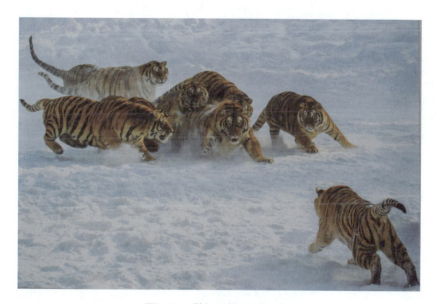

图5-15 傲视群雄(张贵洪摄)

2. 水平式结构

对于水平式结构,在画幅的"横幅格式"中已经有所了解,这种构图方式主要是由横向水平线构成画面的基本格式。它的特性是由水平线的平静、稳定特性所决定的。在自然景象中,水是平稳的,所以水平线构成的基本格式总是给人以平稳、平静、安宁、静止的感觉,它适合表现平展广阔的原野、河流、湖面等场面宽阔的画面。

3. 垂直式结构

垂直式构图在画幅的"竖幅格式"中也已经了解，其画面整体布局呈竖向结构，主要是以垂直竖线条构成。通常垂直式构图具有挺拔、高耸、向上的特征，一般给人以坚定、庄重、沉着之感。在表现竖向垂直、细高的被摄主体时，经常运用这种布局，如参天的大树、垂挂的瀑布、仰视的人物等。

4. 斜线式结构

斜线式构图亦称对角线构图，它是指用倾斜的线条，或呈倾斜状的物体，把画面对角线连接起来。斜线给予人们的是各种各样向上或向下的动感，它的基本特点有：第一，斜线能有意识地打破画面的平淡和静止状态，造成险境，增强运动感。或者说，要使画面摆脱平淡，就应在画面中引入斜线条。第二，斜线能表现运动速度感。比如，在影像创作的追随摄影中，有意强调倾斜，继而也延伸了视觉动势和动势趋向，从而有意识地打破画面平衡，充满了强烈的运动速度感。第三，斜线式构图中主要应注意均衡。图5-9所示即为非均衡斜线式构图形式。

二、曲线条造型

曲线条造型历来被认为是最富有魅力的造型形式。因为人的视线本能地在曲线的边缘来回运动，从把握物象的视觉印象积累中获得时间知觉，形成视觉兴奋，导致"兴味无穷"的快感，这是视觉机制中时间和空间知觉的重要作用。因而，曲线能以其活泼、流动的特性来适应人的生理和心理要求，在构图中增强视觉运动的舒适、流畅感，传递着轻快欢乐的感情，并能使画面具有一种节奏感。曲线条造型主要包括环形造型、S线造型和自由曲线构图等。自由曲线，由于其线条形状并无固定样式，比如浮云的轮廓、随手的涂鸦、藤蔓的延伸，等等，使这种造型并无固定的感觉，它带给受众的是十分自由的联想。

就曲线条而言，自由曲线的形态千变万化，它给人以无限的遐想，并且这种遐想和感受具有强烈的个性特征，会因个人的文化背景和个性经历而有所差异。比如看似随意泼洒的淡墨所形成的自由曲线，既会使人联想到袅袅上升的炊烟，也可以使人联想到飘动的浮云，它给人以自由活泼、优美生动、轻灵流畅的运动感。几何曲线相对自由曲线而言则显得非常规范，在影像中，几何曲线所形成的图案形态会比曲线自身更引起人们的关注，它犹如数字一般给人较为明晰的视觉指向，往往给人以工整、规范、严肃、深沉的视觉感受。

1. 环形结构

环形构图，即被摄对象本身为环形曲线结构，或被摄对象分布为环形曲线形状，如果是较大的圆圈，也可以留出一个缺口，称为"破月圆"构图。环形构图属于曲线性构图，具有弧线和曲线，就像团聚在一起的美满幸福的一家人一样，给人以圆满完美之感，并显示出柔和、旋转向心的形式，能抒发出音乐的节奏感和旋律感。图5-5所示的《满目笙歌》即为典型的环形构图。图5-16则是一幅机缘巧合的抓拍佳作，在这幅作品中难得偶见的日晕现象形成了环形结构，摄影者就地取材，巧妙地借助侗家鼓楼，两者形成了对角线的呼应关系，既表现了壮观的天象，又彰显了侗族文化，隐喻了社会环境及世界的完美。此外，这幅作品在线条结构、景物分布等方面都有一定的考虑，值得摄影者学习和借鉴。

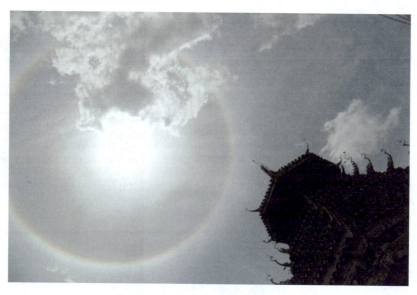

图5-16 侗家鼓楼(范文需摄)

2. S形结构

S形曲线由于它的扭转、弯曲、伸展所展现的线条变化，使人感到意趣无穷。S形曲线与直线相比更富于节奏的变化，甚至产生强烈的音乐节奏感。当画面中的主要轮廓线形成或基本呈S形构图时，它的美感也就存在于这种形式的曲折、回转变化之中。S形构图通常有两种形式。一种形式是画面中表现主体构成S形轮廓线，主导着画面呈现S形结构，如人体摄影中人体自身的S形线条。自古希腊以来，在美术界，人们把人体的弧线和曲线看作美的化身，并且这种审美文化传递给了人像(人体)摄影艺术。由于S形构图展现的正是一种曲线美，而女性身体的许多曲线正符合这种审美情感，它给人以优美、柔和、丰满和美好的感觉，因此在拍摄妇女题材的作品时，其构思和布局往往充分挖掘和展示出女性人体S形曲线美。

S形典型结构的另一种形式是在画面结构的纵深关系中，形成S形曲线的伸展，它在视觉顺序上对观众的视线产生由近及远的引导，诱使观众按S形顺序深入到画面意境中。这种构图具有宁静、深远、含蓄、诗一般的意境，但又十分开朗。它具有一种自身的韵律感和音乐感，犹如一曲田原交响乐般的优美、轻柔。有人称这种构图是"大自然的沙发"。所以这种S形构图在风景摄影中应用十分广泛。有时这种构图还具有流动感，给人以快意。图5-17就属于后者，作者利用了山道上车辙的S形线条，虽然扭转的幅度不大，形状也不算规则，但给人以很强的流动感，显

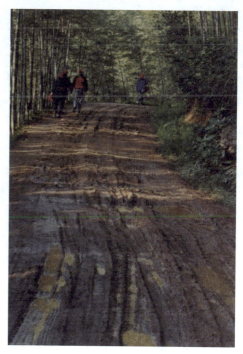

图5-17 走出大山(范文需摄)

得宁静而深远,给读者带来了一定的想象空间。

S形曲线虽然优美、动人,但它毕竟还有不足之处,总的感觉是纤弱、矫揉造作,缺乏阳刚之气。S形构图在表现豪放、宏伟、激烈等内容时往往显得毫无力量。如果拍一幅与洪水搏斗的激烈场面,当然就不能选用S形的河段去拍摄,否则将会只幽不险,缺乏奋力搏击的感人力量。

三、曲直线条混合造型

在影像结构中,大部分情况并非是单纯的直线造型或曲线造型,而是曲直混合线条的造型。曲线也不单纯的是环形或S形,而是以自由曲线为主,并呈现曲直混合结构的基本样式。当曲直线条共存于同一画面中时,重要的是协调它们之间的特征关系,使之能够共同而和谐地为同一个主题服务。图5-18借助于扬州瘦西湖钓鱼台两个圆形门洞,形成曲线式环形构图,并分别透视出白塔与五亭桥,凸显了环形构图的视觉优势,尽显瘦西湖的风姿。而前景中的门框则是典型的直线形结构,曲直结合,刚柔相济,既显示了钓鱼台的挺拔气势,也彰显了江南园林优雅秀美的建筑风格。

图5-18　风韵钓鱼台(范文霈摄)

本章小结

线条,在构图学中是一个内涵巨大的话题:线条的形态、线条的形成、线条的选择、线条的构图学意义,等等。不同线条的构图运用对于画面的形式具有举足轻重的作用。本章选择了透视、均衡、完整、集中、对比和造型形式等关键词作为讨论对象,只是着眼于摄影构图中最重要的几个问题而已。构图的形式问题更显百家争鸣的态势,讨论甚至争论由来已久。总之,摄影艺术必须重视线条的提炼和运用,要善于利用角度、光线、镜头等自身特有的手段,把不同物体的富有表现力的外沿轮廓加以突出和强调,使之清晰简洁,借以再现准确、鲜明、生动的视觉形象。

实践建议

实践5-1:均衡与非均衡构图

1. 实践原理

均衡是摄影取景中各种因素配合构成的一种视觉效果,通常是指以画面中心为支点,画面的左右、上下所呈现的各构图结构因素在视觉重量上的均势。在基础摄影阶段,通常只关注物体结构的均衡,也就是形体或线条的均衡。而非均衡构图则是有意识地突破均衡而增强

视觉冲击，其艺术要求较高。

2. 实践要求与注意事项

本实践要求至少进行两个方面的摄影练习：一是均衡感较为直观的练习，可以选择客观存在的景物作为表现题材，比如具有对称结构的建筑，此外，注意景物间的呼应，主观上形成均衡结构；二是有意识地造成非均衡结构，这需要一定的主题作为支撑。

实践5-2：集中与对比式构图

1. 实践原理

集中，通常具有形态的集中和表意的集中两种样式。形态的集中是形式上的，它是指人物或物体的动作、态势的集中。表意的集中是内在的集中，以人物为例，各人的形态表情可以变化多样，在不同的生活环境中，会有各种不同的表现。对比通常是两个事物或同一事物两个方面的不同特征的均势排列，有时与衬托混用。

2. 实践要求与注意事项

一般而言，形态上的集中比较容易掌握，而表意的集中较为困难。因此，在练习上多作为表意的集中，如拍摄集体纪念照时，有意识地让大家的目光集中于某一点。对比的样式多种多样，从影调、色调开始，到线条的虚实、浓淡、粗细、曲直，以及新与旧、老与少、进步与落后等都可以展开较为丰富的练习。

实践5-3：各类线条造型

1. 实践原理

造型的基本形式，实际上是指影像上景物线条的总体布局情况。本章将线条的造型形式划分为三角形构图、水平式构图、垂直式构图、斜线式构图、环形构图和S形构图六类。不同的形式在强化主题表现方面具有不同的功能，因此，要充分注意构图形式与内容之间的辩证关系，使形式能够为主题表现服务。

2. 实践要求与注意事项

本实践要求至少完成三幅实践作品：一是以直线条为主的构图，二是以曲线条为主的构图，三是曲直线条混合造型的构图。同时，要求在采用了相应构图的基本形式后，能够与画幅格式的选用紧密相连，使各种构图因素之间统一而完整。

第六章

相机选用

学习要点及目标

数码相机是进行摄影创作的基本工具，因此，应该初步了解数码相机的基本分类，以及相机的基本性能和基本操作，能够掌握数码相机与手机相比的基本优势，能够具备一定的画面语言的预见性和目标性。为能够营造更多的画面语言打下坚实的基础。

CCD/CMOS的主要性能　数码相机的重要种类　数码相机的基本操作

在前面的学习中，介绍的主要是摄影的基础知识及初级摄影案例，以便引领学习者尽快地进入系统性摄影的情境，完全没有涉及照相机及其使用的技术性，当然也就失去了许多只有照相机才能实现的画面语言。照相机是基于针孔成像原理，如图6-1所示。然而，如今由数码相机所形成的影像，其画面语言的丰富性已远远超越了人们的想象。

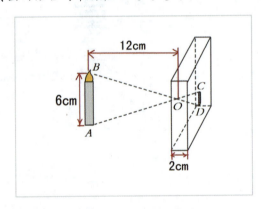

图6-1　针孔成像示意图

第一节　数码相机的基本组成

摄影的基本工具——照相机，其雏形——黑盒子，早在1558年就由居住在意大利的物理学家波尔塔(Giovanni Battista della Porta，1535—1615)制作出来。此后，走过了达盖尔银版相机、胶片相机等机械相机时代，最终进入了当代的数码相机时代。学习摄影，掌握相机的使用方法仍然十分重要。

一、相机的基本构造

数码相机的工作原理及构造十分复杂。作为摄影者,对数码相机的了解与掌握,应从使用的角度出发,了解相机各主要部件的基本功能和技术特色,以便能利用它们进行摄影创作。

(一)相机的工作原理

相机不管繁简程度如何,其本质都是根据物理学上小孔成像原理制成的。也就是说,拍一张照片,并不一定需要复杂的相机,甚至也可以不用镜头。最原始相机的构造就如此简单——它是一只针孔相机。它只有如下几个部分。

第一,一个不透光的盒子。

第二,在盒的一面挖一个针孔,在对着针孔的那一面,放置感光材料。

第三,如果空间距离比例恰当,来自于物体的光线在通过针孔进入盒内时将结像,并投射到感光材料上,由感光材料将其影像记录下来。

经过许多代人的努力,今天的相机在针孔相机的基础上,做得更巧妙,包括能把光线汇聚起来成像的镜头、能控制曝光时间长短的快门、能控制纳入光线强度的光圈,以及能接受曝光而形成影像的感光材料(胶片或数字芯片)等。从总体上看,相机一般是由机械系统、光学系统和电子系统三大系统构成。

相机的机械系统主要包括机身、快门机构、光圈调节机构等。如果按照照相机的机械结构分类,则可简单地将其分为小型相机、中画幅相机和大画幅相机。在基础摄影阶段,我们仅关注结构简约的小型相机,它成型于20世纪20年代的徕卡品牌,在胶片时代主要是使用135胶卷,简称135相机。

相机的光学系统主要包括摄镜头、取景器、聚焦装置等。

相机的电子系统除了传统的测光和显示系统、电子自拍机构、自动聚焦系统、电子光圈、电子快门、内装式闪光灯等,还包括数码成像与存储系统,以及实时无线传输系统,这一部分紧随IT技术的发展而发展。

(二)相机的主要部件

对普通摄影者而言,无论何种相机,以下几个基本组成部分是最重要的:镜头、光圈、快门、快门按钮和取景器等。

1. 镜头

镜头是相机会聚光线成像的光学部件,呈凸透镜光学特性。为尽量消除由透镜成像带来的失真现象,现代相机的镜头通常由5~7片镜片构成,并在各镜片表面镀上一定的金属化合物膜,这是深层次的光学问题及镜头制造工艺问题。对摄影而言,镜头最重要之处在于它的焦距长短。在不改变拍摄距离的情况下,焦距的长短将决定特定拍摄时的视角大小,也就是决定取景范围的大小。

2. 光圈

光圈是控制进入相机内光线强度的装置,相当于一道光的"闸门",处于镜头后方。标

准光圈值通常是：1.4、2.0、2.8、4.0、5.6、8.0、11、16、22等。有关光圈的知识将在第八章中进一步讨论。

3. 快门

快门是控制感光持续时间长短的装置，它从长到短有若干档，以秒为单位。传统的机械快门通常有从1秒到千分之一秒的各档，以及B门和T门，供摄影者选择使用。数码相机的电子快门档位已有较大变化，关于快门的更多知识，也将在第八章中进一步介绍。

4. 快门按钮

快门按钮是控制快门在何时打开的装置。何时打开快门以摄取"决定性的瞬间"，应当由摄影者的主观意志决定。

5. 取景器

取景器是供摄影者观察被摄对象的装置。从结构上分，取景器有同轴式和旁轴式；从图像显示类型上分，有光学图像和电子图像。如图6-2所示为单镜头同轴式平视取景器。现代数码相机上的电子液晶图像(LCD)显示方式已成为一种重要的显示方式。它直观新颖，而且可以实时翻看已拍摄贮存的影像文件，有的数码相机还可以多幅同时显示。这项功能便于人们比较和鉴别影像，以便及时补拍、重补，并删除无用画面以释放磁盘空间，方便存储更多有用画面。当然，利

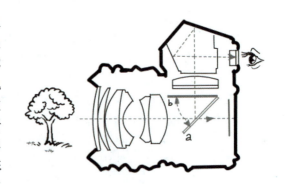

图6-2　平视式取景器

用彩色液晶显示器取景的方式也有不足，其最大不足是目前所有数码相机使用的彩色液晶显示器的分辨率都不是很高，像素远小于影像的实际像素，难以显现影像的细微之处。因此，高档的数码相机并不单纯采用这种取景方式，取景器中较为完美的图像恰恰应该是光线汇聚后产生的光学图像。

(三)单反相机的机械特点

至1947年后，相机中的单镜头反光式照相机逐渐成为摄影者手中的利器，并简称单反相机。它的结构是机内装有五棱镜和反光镜，因而取景、会聚光线成像通过同一镜头进行，如图6-2所示为其外形与取景方式。

单反相机在取景时，是由机内反光镜将景物的影像反射到五棱镜上，再经折射和反射等光学过程后，将影像送至摄影者的眼帘。五棱镜的作用是将镜头形成的倒立实像再倒回来，不至于让摄影者看到的是头下脚上的倒像。单反相机在拍摄的瞬间，如图6-2所示，反光镜将从位置a翻转到位置b，使影像的光线直达感光材料，实现曝光过程。曝光完成后，反光镜也随之回落到位置a。

单反相机的主要特点有：第一，单反相机可以更换不同焦距的镜头，以满足不同的拍摄(焦距)需要，这对专业摄影者来说非常重要；第二，单反相机不存在视差，即取景观察

与所记录的内容相一致；第三，单反相机的机身与镜头的连接端口被称为卡口，其一般结构如图6-3所示。不同品牌的相机通常具有不同型号的卡口，如德国产徕卡相机为M卡口，而日本产尼康相机则为PK卡口。不同卡口的镜头、机身之间不可相互对接、兼容。

图6-3　单反相机的卡口(郝松摄制)

二、数码相机的基本结构

数码相机的基本结构与传统相机相比，主要在成像方式、影像存储方式等方面有所不同，并集中反映在光电耦合器件CCD的使用上。①

(一)利用CCD(或CMOS)进行光电信号转换

对数码相机而言，拍摄并不需要胶卷，而是用光电耦合器件CCD(charge-coupled device)进行"感光"。CCD也称为光靶或图像传感器，通常有五层构造，分别具有接受光线、色彩感应、色彩还原记忆、形成图像和传输信号等功能。CCD是将照映在上面的图像光信号逐点转变为以电信号方式传递的色度信号和亮度信号。CCD既没有能力记录图形数据，也没有能力永久保存图形数据。所有图形数据都会不停留地送入一个"模数"转换器、一个信号处理器以及一个存储设备(磁盘)。CCD有各式各样的尺寸和长宽比例。

图6-4为CCD器件将其靶面上的光点转换成电信号的示意图，CCD的质量决定着数码相机的成像质量。感光传感器先将光信号转变为电子信号，之后再转换为数码信息，光线越亮产生的电子信号越强。在结合了光线强度与颜色之后，再转成像素，数码相机可将每个像素设定为特定色彩。感光传感器是由很多小的光电传感器组合成阵列，光电传感器阵列上光电传感元件的总数决定了成像总像素的多少，也决定了成像面积的大小。面积相同时，像素越多，生成图像的分辨率就越高，清晰度越好。

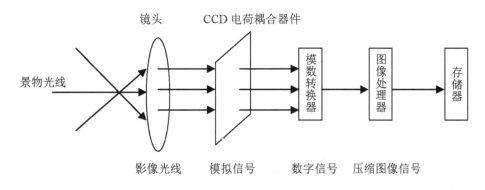

图6-4　CCD光电信号转换原理示意图

① 1969年，CCD技术由美国贝尔实验室(Bell Labs)的维拉·博伊尔(Willard S. Boyle)和乔治·史密斯(George E. Smith)所发明。随后，它作为一种光电转换的核心器件，被广泛地应用于摄像机、复印机、扫描仪等设备上，之后又被应用于数码相机。目前，数码相机也有利用被称为CMOS的芯片来取代CCD的产品。

(二)利用存储卡存储影像数据

在数码相机中,CCD将光信号转变为模拟电信号,再经模数转换(A/D转换)后利用存储卡(均可看作是一种U盘)存储数码影像文件。不同品牌或类型的数码相机,其使用的存储卡也各不相同。总的来说,目前通用型的存储卡有CF卡和SD卡。此外,一些较大的品牌公司,如日本的SONY公司的数码相机拥有自己特殊的存储卡,与其他数码相机不能兼容。

存储卡的使用性能主要体现在两方面:一是存储量;二是存储速度,即所谓的转速。存储速度影响高速连拍的效能,从而间接影响创作。当前,CF卡的最大存储量已达128GB,SD卡的最大存储量已达256GB,转速都已达1000X以上。

(三)光电耦合器件的主要性能

CCD的加工工艺有两种:一种是TTL工艺,一种是CMOS工艺。通常所说的CCD和CMOS其实都是CCD,只不过是加工工艺不同。TTL是毫安级的耗电量,而CMOS是微安级的耗电量。一般情况下,TTL工艺下的CCD成像质量要优于CMOS工艺下的CCD,但目前这种情况已有所突破,一些机种在CMOS工艺下的CCD性能不仅不比TTL逊色,甚至还更加优化了。下文都以CCD统称,不再区分。CCD广泛用于工业和民用产品。衡量CCD优劣的指标很多,有像素数量、彩色深度、CCD尺寸、灵敏度、信噪比等。

1. 像素

像素,有时又称为分辨率,是数码相机最重要的性能指标。像素的高低决定了所拍摄数码文件最终所能打印出高质量画面的大小。数码相机像素的高低,取决于相机中CCD芯片上像素的多少。所以,分辨率的高低也就用像素量的多少间接地加以反映。目前,数码相机性能的发展极为迅速,进入民用领域的最高像素已高达5000万左右。就同类数码相机而言,像素越高,相机的功能越强大,当然价格也越高。但高像素的相机生成的数据文件巨大,不仅占据较大的磁盘存储空间,而且对加工、处理影像文件的计算机及相应软件都有较高的要求。一方面,目前个人计算机的各方面性能也有了很大提高,通常情况下不会形成影像文件处理的障碍;另一方面,有时并不需要如此高清晰度的图像,因此,数码相机无一例外地都有格式选择模式,简单地分为高、中、低档,以供摄影者选择适当的模式进行拍摄。此外,高像素水平的数码相机如要获得高质量的打印照片,还与打印机的像素有关。

2. 彩色位数

所谓彩色位数,是用来表示数码相机的色彩分辨、还原能力,在CCD芯片中取决于色彩还原记忆功能。根据三原色原理,如果以N表示其中一种色彩的分辨能力,则总的色彩位数应为3N,其可以分辨的色彩总数就为2^{3N}。比如一个N=8的数码相机可分辨出总数为16 777 216种的颜色,这也是CCD将一个光点信号转化为特定色彩的范围。如果增加数码相机的色彩位数,则意味着可捕捉的细节数量也会增加。目前的数码相机通常有36位色彩位数,一些特殊行业,如广告设计所使用的数码相机则需要有更高位数的彩色深度,当然,其相机的售价也就自然随之成倍增加。

当CCD的像素相同时,色彩位数更高的数码相机将取得更好的图像质量。在一定范围内,甚至是低像素、高彩色位数的相机形成的图像质量要优于高像素、低彩色位数的相机形

成的图像。

3. CCD尺寸

CCD的尺寸，其实就是感光器件的面积大小。感光器件的面积越大，也即CCD面积越大，直观地说是能够捕获的光子越多，其感光性能当然就越好，信噪比越低。比如，1/1.8英寸的300万像素相机的效果通常好于1/2.7英寸的400万像素相机(后者的感光面积只有前者的55%)。而相同尺寸的CCD像素增加固然是件好事，但这也会导致单个像素的感光面积缩小，有曝光不足的可能。如果在增加CCD像素的同时想维持现有的图像质量，就必须在至少维持单个像素面积不减小的基础上增大CCD的总面积。目前更大尺寸CCD加工制造比较困难，成本也非常高。因此，CCD尺寸较大的数码相机，价格也较高。一般来说，CCD主要有以下几类尺寸规格。

(1) 全画幅尺寸。传统135胶片相机的胶卷宽度(包括齿孔部分)为35mm，因而135胶卷又被称为35mm胶卷，其实际感光面积为36×24mm²。如果数码相机的感光器尺寸也按此换算，则被称为全画幅数码相机。例如，尼康的D3s、佳能的5D MarkⅡ就拥有全画幅感光器，这类数码相机的成像质量好，价格也相对较高。

(2) APS-H画幅尺寸。APS-H画幅感光器面积为27.9×18.6mm²(或28.7×19.1mm²)，如佳能的1D MarkⅢ就采用了这种画幅。

(3) APS-C画幅尺寸。APS-C画幅感光器面积为23.6×15.8mm²(或22.5×15.0mm²)，如尼康D90、佳能500D等采用了这类画幅。

(4) 4/3英寸系统(Micro 4/3系统)。4/3英寸系统的感光器面积为17.8×13.4mm²，例如，奥林巴斯E-P1、松下LUMIX DMC-GF1等为数不多的数码相机就采用了这一画幅，它们属于一种"跨界"产品。

(5) 其他画幅尺寸。现在市面上简易型数码相机的画幅尺寸主要有2/3英寸(8.8×6.6mm²)、1/1.8英寸(7.718×5.319mm²)、1/2.5英寸(5.38×4.39mm²)，等等。当用英寸方式表示数码相机的画幅尺寸时，其实并不是CCD的真实尺寸，而是参照全画幅尺寸来表示的，并有一套计算方法来求得其真实尺寸。其实真实尺寸对普通摄影者并无实际意义。有实际意义的是CCD的相对尺寸大小比较。比如，CCD 1/1.7英寸比1/2.5英寸成像质量如何？解释为：像素一样，镜头大小一样，图像处理系统一样，前者就比后者要好，原因很简单，CCD大嘛！

第二节 数码相机的基本种类

数码相机从诞生到现在虽然只有20余年的时间，但其发展势头迅猛。同时数码相机的价格逐年大幅下降，但相机的性能和成像质量却随着数码科技的发展而大幅提升。目前市场上数码相机的种类很多，常见的主要有简易数码相机、轻便家用数码相机和专业单反数码相机三大类。了解其相关的知识，将有助于摄影者选择适合自己的数码相机。

一、简易数码相机

简易型数码相机，过去有人称为"低端民用级数码相机"或卡片机，品牌数量众多，

曾经辉煌一时。但就趋势而言，普通的普及型数码相机已走向衰落，它的功能正被手机所取代，而失去了大众市场。所以，如今人手一部的智能手机也就可以被看成一台简易数码相机。

1. 智能手机

目前，智能手机都具有摄影功能，但不同品牌与型号的手机，其摄影的功能与质量并不相同。有些是"傻瓜化"的，而有些则具有智能化功能，值得手机摄影爱好者关注的是手机自身的摄影参数设定与调整方法，以便进行一定的自我设定与调整。事实上，这一技术的掌握往往是已经对真正数码相机有所掌握的摄影爱好者才能正确理解与使用。因此，单纯使用手机的摄影爱好者，一般不要进行此类设定与调整，建议仅使用"傻瓜"摄影功能。此外，众多针对智能手机拍摄与后期调整的图像处理软件也值得关注与学习。

不可否认的是，手机摄影产生的影像主要是被设计成在电子屏幕上浏览，因此，其像质与相机产生的影像相比仍然略逊一筹，尤其是在打印或洗印成八寸以上纸质照片时，表现得更为明显。

2. 高端全画幅卡片机

随着卡片机大众市场的衰弱，另一些属于卡片机功能的数码相机却被开发得相当高端，如索尼RX2R系列卡片机的基本性能就相当优秀，有效像素高达3600万，成像质量甚至可以与专业相机媲美，更以其小巧与轻便而深受市场特殊人群(专业的摄影人群)欢迎。

二、轻便家用数码相机

轻便家用数码相机，是相对笨重的专业单反相机而言，这类相机比较适合于旅行记录类摄影的目的，也适合于普通摄影爱好者。经过许多年的发展，轻便家用数码相机目前主要细分为三类：传统类单反相机、微单相机和单电相机。

1. 传统的类单反相机

2004年年初，各大数码相机生产商纷纷推出了800万像素的类单反数码相机。所谓类单反数码相机是指具有较高级配置和功能，类似于单镜头反光相机成像质量的相机。10余年来，该类相机有了长足发展，其各方面性能有了较大改观。比如，佳能G系列相机就是其中的典型代表之一，其型号也从当年的G1发展到目前的G17。尽管类单反相机努力与时俱进，不断发展，但就相机的基本模式仍然逐渐不能适应摄影爱好者更新的追求，有被新型机型即后述的微单相机与单电相机所取代的趋势。

2. 微单相机

微单包含两个意思：微，微型小巧；单，可更换式单镜头相机，也就是说这个词是表示这种相机有小巧的体积和单反一般的画质。即微型小巧且具有单反功能的相机称为微单相机。微单相机介于卡片式数码相机与单反相机之间，因此，微单相机的许多性能是以单反相机为参照对象。

那么，目前微单相机与单反相机之间的差别在哪里？从参数上讲微单和一些中低端单反

的质量可能差不多，但是从适用范围上讲，则有很大差别。微单和单反的最大区别就是：前者用LCD电子屏幕取景，看到的是电子图像；后者可以用光学目镜——取景器取景，看到的是光学图像。这就带来了两个差异：一是微单所见并非完全所得；二是电子图像易延长成像时间，在拍摄静态景物时，其缺陷不很明显，但在拍摄动态景物时往往就错过了精彩瞬间，表现为电子快门的迟滞现象。

3. 单电相机

单电相机，在2008年，最初是由日本的奥林巴斯和松下公司联合定义的。此后，日本的索尼公司先后推出了"微单"相机和"单电"相机两个产品，因此，最初的"单电"概念已被"微单"所取代，而现在的"单电"则是由索尼公司所定义：具备全手动操作，采用固定式半透镜技术、电子取景器的相机。其中固定式半透镜技术对成像影响很大。对于摄影爱好者而言，更加关注的是单电相机的性能优势与缺陷。

从优势方面而言，一是具有更小机震，实时相位检测自动对焦；二是大大提高拍摄成功率，减少回放次数。

从缺陷方面而言，一是显像滞后性。这是因为单电的显像需要经过两次互逆的信号转换，外加电路传递也需要时间。也就是说，电子取景器观察到的图像，实际来自电路中传递来的、由光信号转换成的电信号。虽然这种滞后性十分细微，很难察觉，但对于一位优秀的摄影师而言，做到精确取景是非常重要的，所以目前大多数摄影师更偏爱单反。二是该相机耗电量较大，不利于长时间户外工作，况且在环保的理念下，人们也更愿意选择节能的方式进行摄影创作。

三、专业单反数码相机

单反数码相机主要是为专业摄影领域设计的数码相机，它代表着数码相机的顶尖水平，它的许多功能和性能已经超过相同品牌的传统相机。比如，全画幅影像传感器已经很常见，且其成像质量已可和传统120相机的成像品质媲美。

(一) 基本认识

凡是摄影爱好者都知道，当前数码相机有许多品牌充斥中国市场，而令人遗憾的是尚无中国品牌，多为日本的尼康、佳能等产品。每个品牌下又有多个系列，如佳能的1D、5D、7D等，每一系列又有若干型号，因此形成了庞大的数码相机家族。那么，对于普通摄影爱好者而言，怎样去认识这些相机之间的区别，以做出最适合自己的选择大概是件很费神的事情。事实上，认识庞大的数码相机家族并不很困难。

首先，要明白决定数码相机整体品质的关键性因素有哪些。比如相机的CCD的像素、色彩位数，以及图像数据处理速度(高速连拍能力)、最高快门速度、画幅尺寸、最高相当感光度、影像锐度、系列自动/智能化功能，甚至包括耐用性和极限天气的适应性，等等。

其次，在摄影的入门阶段主要是了解不同品牌的基本特色。通常而言，相机生产商会将上述各项因素的最高标准设置在同一品牌不同系列的相机中，也就是说，没有一款相机能够兼顾各项因素的最佳值，部分原因是许多因素之间相互牵制。这也就导致许多摄影者在选择单反数码相机时左右为难。那就应根据自己的实际需要和擅长的拍摄题材来选择，比如风光

摄影爱好者与新闻记者所使用的数码相机，从极致追求的角度来说，就存在一定的区别。

(二)当前现状

目前各大相机生产商都在努力发展单反数码相机的各种性能，不断推出新产品。在此，本书无法穷尽，仅以2016年8月日本佳能公司推出的最新产品EOS 5D Mark Ⅳ为例略作介绍，它在当前具有一定的代表性。

2016年8月，佳能(中国)有限公司宣布，正式发布全画幅数码单反相机新品EOS 5D Mark Ⅳ，如图6-5所示。该新品具有约3040万有效像素全画幅CMOS图像感应器与DIGIC 6+影像处理器搭配，标准感光度最高可达ISO 32000，拥有最高约7张/秒的连拍性能，61点高密度网状阵列自动对焦Ⅱ实现了对焦精度和覆盖范围的提升；此外，该相机还加入了DCI 4K(4096×2160)/30P短片拍摄功能，将在视频拍摄领域实现新拓展；在佳能5D系列中首次引入WiFi/NFC功能，并支持佳能影像上传，实现影像的云存储，在网络时代为用户带来便利。

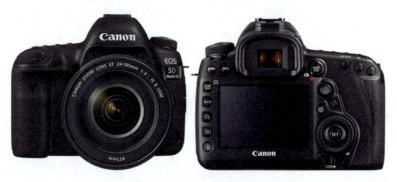

图6-5　EOS 5D Mark Ⅳ单反数码相机[①]

第三节　数码相机的基本操作

假如我们已经拥有一台数码相机，该如何使用它去进行摄影创作活动？这将涉及相机的一般使用问题和数码相机的基本参数设置。虽然，目前数码相机种类繁多，各种相机存在不同的个性特征，但其基本参数设置仍类似。所以，下面的讨论中不再限于某一种类或某一品牌的数码相机，而是作一些最基本的讨论。

一、设置相关参数

数码相机拍摄前需要在相机上进行的调节要比传统胶片相机多很多，不同品牌的数码相机在使用操作上又或多或少存在差异。因此，用好数码相机的最好方法是认真仔细地阅读该相机的使用手册。

(一)分辨率的设定

胶片相机拍摄的图片分辨率主要受镜头固有分辨率和胶片颗粒的制约，只要在拍摄时

① 图片来源：http://info.xitek.com/news/201608/25-204901.html。

做到焦点准确、相机稳定、曝光准确、光比合适及后期加工符合技术要求，一般都可以获得最高的分辨率，得到具有最高清晰度的照片。对数码相机来说，照片的分辨率在一定的指标范围内，可由摄影者根据自己的需要来调节。专家分析，一般的传统胶片的成像质量相当于600万到1000万像素数码图像的质量，因此，已经问世的3000万像素的数码相机，其影像质量已超越了普通120胶片的成像质量，直逼大画幅相机。[①]

作为摄影者，在实际拍摄中，可以根据自己的需要来设置照片的分辨率。以1500万像素的数码相机为例，它可以做出16∶9的4352×2448、3∶2的4352×2904、4∶3的4352×3264等多种分辨率设置。

分辨率的设置，要根据最后照片的用途。一个17英寸显示器的标准分辨率是1024×768，还不到100万像素，相当于72DPI(DPI为每英寸点数的简称)。也就是说，如果拍摄的图像最后仅仅是在电子显示器上使用，拍摄时分辨率设置在1024×768或者1280×960就可以了。用这样的分辨率拍摄的图像即使按照100%的倍率在屏幕上观看，也会觉得很清晰。而纸质媒介对分辨率的要求就比较高，如各种打印纸、照片、印刷品等的典型分辨率是300DPI，如此折算下来，就应达到400万像素。如果是精美画册等当然需要的像素就更高。

一张5英寸照片的尺寸是5×3.5英寸，如果每边按照300DPI的分辨率计算(5×300)×(3.5×300)，这样折算出的分辨率大致是157.5万，相当于200万像素数码图像的分辨率，可见一张5英寸照片所需的分辨率要明显大于供17英寸屏幕使用的分辨率。当然，有时我们并不知道图片的最终用途，那就在条件允许的情况下，尽量使用高分辨率的设置。

(二)格式的设定

与数码影像、数码图形有关的储存格式种类繁多，但与数码相机拍摄时直接相关的主要是JPEG、TIFF和RAW等格式。

1. JPEG格式(.JPG、.JPE)

JPEG(joint photoshop experts group)是"联合图像专家组"的英文缩写，是数码相机普遍采用的储存格式。JPEG属于有损压缩，压缩比例越大，对再现的影像质量的影响也就越大。JPEG格式支持RGB、GMYK和灰度色彩模式，压缩后的颜色深度仍然是24位，但不支持Alpha通道。JPEG常用于影像预览及制作HTML网页，还具有支持画面"渐现"等适用于互联网的新特性。JPEG是使用率最高的图像文件格式。JPEG文件的重要缺陷在于经图像处理软件处理的二代图像，其质量有较大程度的衰退。

2. TIFF格式

TIFF(tag image file format)格式是由Aldus和微软联合开发的，是微机上使用最广泛的图像

① 通常将拍摄60mm×90mm以上画幅的相机称为大画幅相机。事实上，对于大画幅相机的优势还不能简单地从像质上与中小相机相比较。由于大画幅相机的机械/光学一体化的特性，它带来更多的是独特的专业操作方法。例如使用大的光圈时，它可以将清晰度从脚前一直调整延伸到无限远；可以使图片中间景物清晰而左右模糊；可以使中间景物清晰而上下模糊，甚至还可以保证狭窄的一条斜面清晰而周围都处于虚幻的状态。它的精确的调焦功能和控制变形能力，还可以保证摄影师轻而易举地将清晰度调整到只有一片纸那样薄的程度，这些独到的功能在商业摄影中已经得到充分的运用，这些功能同样也可以运用到各种类型的摄影项目里。大画幅相机带给摄影爱好者的乐趣将是一个全新的感受，一个异常美妙的影像奇迹。

文件格式之一。它支持RGB、CMYK、Lab和灰度位图等色彩模式。TIFF有压缩和非压缩两种存储方式。

3. RAW格式

RAW格式由佳能公司开发，是36位的无损压缩格式，[①]其尺寸只有TIFF的三分之一。该格式支持带Alpha通道的CMYK、RGB和灰度颜色模式，并支持Lab、索引颜色和双色调模式。

关于分辨率与格式的设置，我们以为，只要你有容量足够大的存储介质，数码图像的尺寸仍是"大大益善"。大规格图像的好处很多，不但便于后期通过激光数码扩印制作出大尺寸高质量的图片，也可以通过微粒喷绘等方法获得巨大尺寸的图片。而且，我们也已经知道，数字图像文件从"大"到"小"很方便，而从"小"到"大"于图像质量几乎没有意义。

图像文件的大小取决于两方面的因素：一是相机分辨率大小的设置，二是文件存储格式的设置。前者比较容易理解，而后者则是指，如果都是在标准模式下使用2560×1920规格拍摄，生成JPEG格式的图像文件数据量不到1.4MB，而生成TIFF格式的文件时，则达到了16MB，两者差异巨大，当然最终的图像质量也有较大差异。然而，文件大的图像，在存储时所占内存也大。此外，比较大的图像文件在通过网络传送时也需要更多时间，这会增加摄影者的通信成本。所以摄影者即使拍摄了大规格的图像，在具体使用时，也要随机应变，按照图像最终的实际需要，通过压缩等手段来变换图像的尺寸规格。

(三)连拍速度的设定

高级的单反胶片相机可实现2画面、4画面、6画面，最高可达9画面的连拍，即设定一次拍摄，在1秒内可连续拍摄多张画面，这对于捕捉最佳动态画面、凝固人物表情变化起到了极其重要的作用。如图6-6所示就是三幅连拍画面。但数码相机拍摄要经过"光信号→模拟电信号→数字电信号→信号存储"的过程，这些过程都要花费一定的时间，因此导致所有数码相机的连拍速度难以很快。但目前一些相机的连拍速度已达到每秒9张。

图6-6　三连拍画面示意图(范文霈摄)

① RAW是未经处理、未经压缩的格式，可以把RAW概念化为"原始图像编码数据"或更形象地称为"数字底片"。

通常，数码相机连拍的张数是由摄影者根据需要自行设置的，比如，佳能EOS-1D Mark Ⅱ 最高可设置为每秒8.5张，但也可以根据需要为每秒2张、4张，等等。需要注意的是，有些数码相机虽然声称可高达40帧画面连拍，但其像素设置仅为480×640左右，如此低像素的照片通常是不能作为摄影作品的。

事实上，普通数码相机不仅连拍显得十分困难，即使是单张拍摄，还会有一种被称作"快门滞后"的现象。这是大部分数码相机生产商不愿意涉及的话题，但应该引起摄影者的注意。由于数码相机传像方式的原因，普通数码相机(非单反数码相机)会存在不同程度的快门滞后现象，即在摄影者把握最佳拍摄时机并按下快门按钮时，所得影像竟是一幅滞后的图像。比如说，摄影者本来要拍摄一位正在旋转的舞蹈演员的正面形象，当他看得真切并眼疾手快地按下快门后，拍到的却是演员的后脑勺！这在传统相机中是绝对不会发生的。这种现象给动体摄影制造了许多不便，从而使得使用数码相机的摄影者不仅要具有传统意义上的"反应快"，更要有现代数码时代的"提前量"。

(四)白平衡的调整

白平衡是数码相机特有的功能，当启用白平衡功能时，就能根据拍摄现场的实际光源色温自动平衡图像中红、绿、蓝三色的强度，以修正因光线颜色偏向所造成的色彩误差，从而得到比较符合人的视觉经验的色彩还原。总的来看，数码相机的白平衡有手动白平衡和自动白平衡两大类。

所谓手动白平衡，就是需要由摄影者在拍摄现场操作，将相机镜头对准白色物体来设定相机的工作状态。这一功能只出现于专业的数码相机中，并且具体的操作方式因相机不同而略有不同。

所谓自动白平衡，就是摄影者根据光源情况一次性设定白平衡，由相机自动完成彩色的校正。一般的数码相机都有全自动白平衡和各类自动白平衡模式供选择使用。事实上，全自动白平衡无法满足人们所有的摄影要求，因为数码相机中不可能预先设置好完全合适的白平衡。有许多低档的数码相机并未说明自身具有白平衡功能，其实这类相机就只有全自动白平衡一种模式。从操作层面看，这样的数码相机操作简单，但其效果并不精确，常常不能令摄影者满意。一般来说，自动白平衡有如下一些基本模式。

(1) 全自动模式。该模式在相机上一般没有图标，相机会自己根据照射光线的颜色来调节色温，保证正常的色彩还原。在绝大多数场合下可满足拍摄需要，其实它也是相机出厂时的默认模式，建议没有经验的摄影者在拍摄中选择该模式。

(2) 日光模式。该模式在相机上的图标为一个太阳。它主要适用于日光照明下的景物，适合的色温在5500K左右，因此有较大的适用范围。同时，它还适用于日出日落、灯光夜景、霓虹灯、焰火等的拍摄。概括地说，使用该模式可以得到与使用日光型胶卷拍摄相同的效果。

(3) 阴天多云模式。该模式在相机上的图标为一朵白云。对应的色温比较高，为7000K左右，使用它就像加用了色温补偿滤镜，能够对阴天下过高的色温作适当降低。

(4) 白炽灯模式。该模式在相机上的图标为一只白炽灯。适合于3000~3200K的色温，就像在传统摄影中使用了蓝色的色温转换滤镜雷登80A一样。

(5) 荧光灯模式。该模式在相机上的图标为荧光灯管。适合的色温为4500~6500K之间，它对偏蓝色调有一定的调整作用。不过在所有人造光源中，荧光灯本身的色温变化很大，除

了一般常见的高色温(近似"日光")灯管外,还有低色温的暖调荧光灯,它们的发光颜色有些和白炽灯接近,还有些灯光带绿色,因此即使使用了白平衡模式也不一定能完全得到校正。

二、设置镜头焦距

决定镜头视角的因素是镜头焦距的长短,而镜头视角自身有些类似于人的眼睛,人的单眼在定睛时视角大约在60°,如图6-7所示。而135数码相机镜头的焦距则可从6mm改变至1200mm,甚至更长。其视角也将作相应变化,从近似达到180°的视角逐步改变,直至到1°左右,如图6-8所示。当然在这范围内的所有被摄景物仍需作必要的选取。

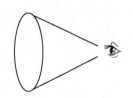

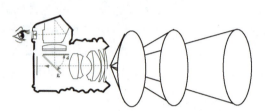

图6-7　人单眼视角示意图　　　　　图6-8　镜头视角示意图

(一)定焦镜头

如前所述,为了有效地控制镜头成像所产生的失真现象,相机的镜头通常是由5～7片透镜构成,总的光学性质呈现凸透镜性质。而其中的焦距长短则是凸透镜的光学特征量,很多镜头的焦距是固定的,故而称为定焦镜头。定焦镜头的成像质量较有保证,其中以标准镜头、长焦镜头和广角镜头三类镜头比较典型。

1. 标准镜头

标准镜头是指焦距长度接近相机画幅对角线长度的镜头,其视场角α≈50°。所以画幅不同的相机,标准镜头的焦距也就不同。例如,135相机的画幅为24mm×36mm,其对角线长度约为43mm,所以标准镜头的焦距就被定义在50mm左右。标准镜头取景的特点是视角接近人眼的视觉效果,因而诸如摄取景物的范围、前后景物的大小比例及透视感等,都与人眼观看效果类同,画面影像显得较为真切、自然。标准镜头的成像质量相对来说也显得较高。取景示意范围如图6-9所示。

图6-9　标准镜头取景范围示意图

实践中，通常将全画幅相机中焦距大于35mm而小于75mm的镜头视为标准镜头，因为它们的视角与人眼视角相差不大。如果CCD的尺寸发生了改变，则标准镜头的实际焦距也不再是50mm左右，而需要通过一定的计算来确定。当然，相机的说明书会直接告诉用户，本相机相当于标准镜头焦距段为多少。

2. 长焦镜头

当相机镜头的视场角α＜35°，对全画幅相机而言焦距将大于75mm，可将此类镜头统称为长焦镜头。当焦距进一步增加，一般来说，焦距在200mm左右、视角在12°左右的就称为"远摄镜头"；焦距在300mm以上、视角在8°以下的称为"超远摄镜头"。远摄镜头或超远摄镜头可以比较明显地实现远距离取得较大影像的效果，如图6-10(b)所示。远摄镜头在新闻、体育、旅游摄影方面有着广泛的应用。远摄镜头具有四个基本拍摄特性，并随焦距的加长而更加凸显。

第一，视角小，能远距离摄取景物较大的影像且不易干扰被摄对象。

第二，纵深感小，造成前后景物在画面上紧凑排列。

第三，像差小，有利于人像摄影。

第四，景深小，有利于获取虚实结合的影像。

3. 广角镜头

广角镜头的焦距较短，而视角大于标准镜头，如图6-10(c)所示。它又可细分为一般广角镜头，焦距 f ＜35mm，视场角α＞60°；超广角镜，焦距 f ＜22mm，视场角α＞90°；鱼眼镜头，焦距 f=9mm，视场角α≈180°。同样的，广角镜头也具有一定的拍摄特征，并且焦距越短特征越明显。

第一，视角大，有利于近距离摄取较广阔的景物范围。

第二，透视感强，纵深景物近大远小收缩比例强烈。

第三，影像畸变大，但恰当运用，有时会给画面带来异态美。

第四，景深大，有利于把纵深度大的被摄体清晰地表现在画面上。

(a) 标准镜头　　　　(b) 长焦镜头　　　　(c) 广角镜头

图6-10　定焦镜头取景范围示意图

(二)变焦镜头

定焦镜头的焦距是固定的,这给普通摄影爱好者在取景时带来一定的困难,比如希望改变景别,就必须通过改变摄距的方式来实现。如果使用多个定焦镜头,显然代价又很昂贵。因此,变焦镜头是一种很有魅力的镜头。它的焦距可在较大的幅度内自由调节,这就意味着拍摄者在不改变拍摄距离的情况下,能够在较大的幅度内调节底片上的成像比例。如此看来,一只变焦镜头实际上起到了若干只不同焦距的定焦镜头的作用。世界上第一只用于摄影的变焦镜头是1959年问世的,焦距变化范围为36~82mm,用于135相机。现代变焦镜头的种类已越来越多,成像质量也越来越高,受到越来越多的摄影者青睐。

在第二章中,我们已经知道,当改变拍摄者和被摄者之间的距离时,将导致景别的变化。然而,这种景别的变化也可以通过改变相机镜头焦距来实现。也就是当摄距保持不变时,被摄范围的大小会随镜头焦距的不同而有所不同,同时被摄对象影像的大小也随之变化。

摄距的改变与焦距的改变都会改变景别,那么这两者的改变之间有无区别?区别主要表现在焦距的长短变化会导致景物具有不同的透视效果。比如说,用广角镜头拍摄大范围的景物,远近景物之间的大小对比强,空间距离感强,也即透视感强。但此时改用标准镜头,并通过增加距离,拍摄同一范围内的景物,虽然画面上的景物范围是一致的,但标准镜头的拍摄视角与人眼相近,因此,所形成画面的透视关系也就与人眼相似。更进一步来说,如果再换用长焦镜头,并进一步增加距离,虽然也可以使拍摄范围达到一致,由于长焦镜头本身就使远近景物之间的对比小,所以,空间距离感或透视感当然就被进一步削弱。

现代变焦镜头的种类繁多,总体来说有电子自动变焦和手动变焦两大类。前者用于高级傻瓜型相机或自动相机;后者用于一般的单反相机。无论自动变焦或手动变焦,从广角变焦镜头直到远摄变焦镜头应有尽有。有关变焦镜头种类的实用常识包括以下方面。

1. 变焦范围

从变焦范围来看,高端变焦镜头目前主要有三类:一是广角变焦镜头,变化范围为20~35mm左右;二是标准(或称中焦)变焦镜头,变化范围为35~70mm左右;三是中远变焦镜头,变化范围为80~300mm左右。变焦范围的跨度大小有时还用变焦倍率来表示,以长端焦距除以短端焦距,所得数据即为倍率,如28~105mm的镜头被表示为4倍变焦镜头。目前,一些类单反数码相机的等效变焦倍率已达到了令人惊讶的50倍。比如从24mm直接变焦至1200mm,在其长焦段能够在1千米之外拍出标准照的景别,这是非常了不起的技术进步。不同镜头生产厂家的变焦镜头其变焦范围不尽一致,作为摄影者主要关心的是它的卡口类型和成像质量。图6-11为相同摄距、不同焦距时对同一景物范围的拍摄效果。

2. 变焦方式

电子自动变焦镜头的操作以按钮或拨动开关进行,这是简易型与轻便型数码相机普遍采用的方式,其开关都标有W和T。通常意义是拨动W端为拉镜头,即焦距逐渐变短;相应的,T端为推镜头,即焦距逐渐加长。

手动变焦镜头有"单环推拉式"与"双环转动"式两种形式。"单环推拉式"的变焦环同时也是聚焦环,前后推拉为变焦,而转动则为聚焦,如图6-12所示。这种镜头具有使用

方便、有利于快速拍摄的优点。但也存在缺点，如俯拍、仰拍时镜头环容易滑动；当聚焦在先、变焦在后时，易使聚焦点发生飘移而影响成像清晰度。

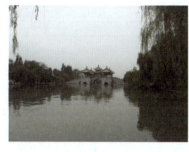 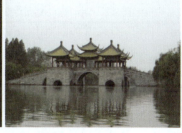 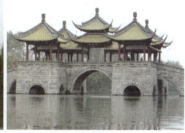

广角拍摄效果　　　　　　　中焦拍摄效果　　　　　　　长焦拍摄效果

图6-11　不同焦距镜头的拍摄效果

"双环转动式"的变焦环与聚焦环各自独立，转动操作互不影响，如图6-13所示。双环转动式镜头不存在单环推拉式的一些缺点，但操作不如单环推拉式简便，尤其在作某些特技拍摄时更是如此。

图6-12　单环推拉式变焦镜头　　　　　图6-13　双环转动式变焦镜头

变焦镜头的最大优点是一只变焦镜头能代替若干只定焦镜头，因而携带方便，使用简便，既不必在拍摄中不断更换镜头，也不必为摄取同一对象不同景别的画面而前后跑动。变焦镜头的主要缺点是它的最大光圈通常较小，常会给摄影曝光带来麻烦。使用变焦镜头后，取景屏也不如定焦镜头明亮，还常常会使裂影式聚焦失灵。此外，在生产技术水平相同的前提下，变焦镜头的成像质量总比定焦镜头要差些。尤其是大倍率的变焦镜头，质量通常较差。

理论上认为，变焦和聚焦（聚焦即寻求清晰影像的过程）互不影响，因此，有些摄影者在使用变焦镜头时，往往习惯于先将变焦环变焦至最长焦距处进行精确聚焦，然后再将其变焦至预选焦距处拍摄。这样做的理由是：最长焦距处影像放大率大，景深小，易做到精确聚焦，然后再调至预选焦距处时景深增大，被摄主体更不易虚松。其实不然，一方面，变焦镜头往往存在像面飘移，不同焦距处的聚焦未必一致；另一方面，单环推拉变焦镜头变焦时，还容易在变焦的过程中使聚焦位置移动，以致事与愿违。

3. 数码变焦

变焦镜头是传统相机常用的镜头。因其焦距可在一定幅度内调节，摄影者只需根据拍摄

范围的需要简单地调节镜头焦距即可。如同传统相机，数码相机也有定焦镜头和变焦镜头之分，其功能与调节方法也相同。这种变焦镜头的变焦可称为"光学变焦"。

在有些数码相机上，除了具有光学变焦的变焦镜头外，还增加了一种"数码变焦"的功能。数码变焦听上去很迷人、很先进。其实，对于追求高清晰度照片效果的摄影者来说，在选购数码相机时，大可不必去考虑相机是否具有数码变焦功能。

所谓数码变焦实质上是在镜头原视角的基础上，在成像的CCD影像信号范围内，截取一部分影像进行放大，使影像达到充满画面的效果。例如，镜头焦距为40～100mm的数码相机，当你使用100mm焦距拍摄时，如果它具有2倍数码变焦功能，那就意味着实际产生200mm焦距成像范围。这种200mm焦距的成像范围实际上是在100mm焦距的成像范围内截取一部分而已。不难理解，当你把它放大成一定尺寸的照片时，就会发现，采用数码变焦的效果不如未经数码变焦的效果。这如同在传统胶片上剪取部分影像进行放大后的效果。

三、设置自动曝光模式

作为初步接触数码相机的摄影爱好者，为使后续的学习得以顺利进行，首先是在相机的自动曝光方式下学习摄影。而进一步的曝光知识将在第八章中充分予以讨论。目前自动曝光的模式主要分为三类：全自动程序式曝光、光圈优先式曝光和快门优先式曝光，分别被标记为P模式、A模式和S模式。

在程序自动曝光方式中，相机能根据测光系统所测得的被摄画面的曝光值，按照厂家生产时所设定的快门及光圈曝光组合，自动地设定快门速度和光圈值。就相机操作性而言，在这种方式下等同于所谓的"傻瓜照相机"，操作者根本不用调节快门速度和光圈值，所要做的只是对好聚焦点，按下快门释放钮就行了。在"傻瓜"照相机中常见的电子程序快门，就属于这种曝光方式。其实，只有程序自动曝光方式才是真正的"全自动"曝光方式。

本章小结

相机，是摄影者的基本工具，随着技术条件的改变，虽然拍一张照片并不一定需要照相机，然而，照相机仍然是一个认真学习摄影的人的重要工具。为此，本章较为系统地介绍了当前数码相机的基本原理、构造和种类，主要包括数码相机的基本组成、主要性能和基本操作三个部分。应该强调的是，这些内容的真正掌握都需要在拍摄实践中进一步强化。

实践建议

实践：镜头焦距的运用

1. 基本原理

一般意义上说，镜头的视角大小由镜头的焦距决定，目前普通的数码相机镜头的焦距大致从6mm起，直至300mm左右，这其中还不包含专业的超长焦距的镜头。为了充分体验镜头焦距所带来的视角变化，就有必要通过实践活动来加深对此的理解与认识。在实践中，主要

体验三类镜头的拍摄效果，它们是标准镜头、长焦镜头和广角镜头。由于镜头的视角事实上还与画幅对角线的长度有关，所以在实践之前，应该首先了解你所持有的数码相机CCD芯片的尺寸，然后分别确认标准镜头、长焦镜头和广角镜头的焦距长度，再根据这些焦距进行拍摄实践。

2. 实践要求与注意事项

标准镜头是指焦距长度接近相机画幅对角线长度的镜头，其视场角 α≈50°。所以，画幅不同的相机，标准镜头的焦距也就不同。

长焦镜头的焦距跨度较大，实践中要求尽量采用不同长度的长焦，对同一景物分别拍摄，并注意对比它们之间的差异。在实践中应注意下列事项：第一，长焦镜头一般用于摄距较远而又需要较大图像的情况，同时它的视角较小；第二，长焦镜头通常较为沉重，因此，利用长焦镜头拍摄时一定要使用三脚架，尤其是摄影新手；第三，长焦镜头由于摄距可以较远，因此，不太容易干扰被摄对象，在人物拍摄中有利于抢拍较为生动的瞬间表情；第四，要能够充分利用长焦镜头的基本特性为画面的主题服务，如短景深、短纵深等，而不是一味将其看作长焦镜头的缺陷。当然，如果这些特征确实成为画面表现的障碍，就要注意避免和弱化。

广角镜头的焦距变化跨度通常并不大，实践中要求针对同一被摄物体在相同拍摄距离下，以两种广角范围内的焦距进行拍摄，并依据广角镜头的特点，对比两者之间的差异。在实践过程中应注意下列事项：第一，由于广角镜头视角较大，一方面，它可以包含比较丰富的景物；另一方面，在取景时应注意不要让与主题表现无关的杂乱景物进入画面。第二，广角镜头通常自身重量较轻，因此有利于手持相机并近距离拍摄，这对于抢拍人物丰富的表情变化是一个有利因素。第三，利用广角镜头拍摄时，要注意场景内光线强度的均匀性。尤其在使用小功率闪光灯补光时，由于闪光涵盖力有限，会造成视场中心明亮而四周晦暗的不良后果。第四，广角镜头的基本特征与长焦镜头相对立，在摄影创作中要有效利用其特性来表现主题，并注意回避诸如畸变等不利因素。

第七章

聚焦技巧

学习要点及目标

画面的虚与实不只是在于整个画面，更在于画面各组成要素之间的虚实关系。由此，就应该掌握相机的聚焦方式、景深原理，以及相机与被摄体之间运动关系对聚焦的影响。

核心内容

手动聚焦　自动聚焦　景深　静态聚焦　动态聚焦

案例导入

在初学摄影的时候，我们拍一张照片，当然希望被摄主体应该有一个清晰的表现，这就是清晰摄影。这个目标在不同的照相机中，是通过不同的聚焦方式来完成的。聚焦方式受制于摄影时相机与被摄景物之间的相对运动关系，分为静态摄影和动态摄影两大类。事实上，当我们对摄影有了更进一步了解的时候，也许将不再满足于清晰摄影，而要追求画面的另一种表现形式——模糊摄影。但必须明确的是，即使是模糊摄影也是在清晰摄影的基础上实现的。如图7-1所示，在画面上主体人物与背景观众虚实并置，给读者营造了丰富的想象空间。

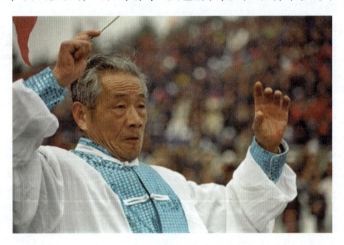

图7-1　乡村指挥家(李成摄)

第一节　静态摄影

就摄影实践而言，聚焦可以被分为两大类别：一是手动聚焦，二是自动聚焦。这个过程在静态摄影中比较容易掌握。所谓静态摄影是相机与被摄体处于静止或相对静止状态。静态摄影通常追求画面的清晰，也就是摄影者寻求清晰影像的过程。

一、手动聚焦

手动聚焦是通过转动相机镜头上的聚焦环来寻求清晰影像，此时对摄影者来说，镜头是调整影像清晰度的唯一部件，并通过取景器观察聚焦效果。手动聚焦时，摄影者有必要对镜头的成像机理作一个简要了解。

(一)聚焦原理

一个相对专业的镜头一般是由5～7片光学镜片构成，但从效果上看可以被简化为一块凸透镜，因此，我们可以借助凸透镜的知识来认识镜头的成像特性。在此需要说明的是，一些摄影技术专家认为这种对镜头的简化认识方法不尽严谨而不可取，严谨的方法是应该将镜头作为一个光学系统来严格地讨论其特性。但本书以为，在实际摄影过程中，这种将镜头简化处理的方法所带来的误差是极其有限的，在普通摄影中完全可以忽略不计。那种将镜头看作严格光学系统的方法，对普通摄影者而言，会极大地增加他们对镜头本质特征认识的困难，实在没有必要。

凸透镜一般为一个几何对称形体，如圆形。根据几何光学知识，对于凸透镜我们有以下认识：①凸透镜的几何中心点被称为光心。②穿过光心并垂直于镜头表面的轴线称为主光轴。③在主光轴上，光心的左右两侧有一对共轭点F与F'，称为焦点(该焦点与摄影上的聚焦点为两个概念。焦点是几何光学的专门术语，而聚焦点有时也称为焦平面，是景物光线通过凸透镜后最清晰影像所在的平面)。④焦点到光心的距离为镜头的焦距。由光学原理我们知道，不同的透镜具有各自的焦距，镜头焦距的长短即标志了透镜的光学性质，这种透镜成像的规律可寻求三条特殊的光线，如图7-2所示。

图7-2 凸透镜成像示意图

第一条：物空间平行于主光轴的光线，在像空间必定通过焦点F'。
第二条：通过物空间焦点F的光线，在像空间与主光轴平行。
第三条：通过光心的光线，经过凸透镜后，物、像空间方向保持不变。

事实上，所有的光线均会聚而成像，上述三条光线只是具有特殊性，易于用几何的方法寻找。因而如果通过一定的方法确定了其中的两条光线，它们的交点就是像的所在位置。

因此，摄影者聚焦时转动聚焦环，其物理机理就是前后移动凸透镜的空间位置，相对较大幅度地改变像距，使光线会聚于聚焦平面，即实像所在位置正好处于感光材料的位置，从而在其上获得清晰影像。

(二)效果观察

当自认为聚焦操作完成以后,如何才能确认达到了聚焦目的呢?这就是聚焦效果的观察。过去在胶片相机时代,聚焦效果的光学观察方式主要有磨砂玻璃式、截影式和叠影式。其中截影式因为反映聚焦情况较为精确,一度成为胶片单反相机的主流方式,有兴趣的读者可以参阅相关的早期著作。磨砂玻璃式虽然反映直观,但效果不够精确,且为左右互易的像,已被淘汰,而叠影式则主要适用于旁轴取景方式的照相机,目前也已被淘汰。

当前,在单反数码相机上,对聚焦效果的直接观察并非是截影式,而主要是基于磨砂玻璃式的一种技术进步进行的直观观察。也就是说,影像是否清晰就直接反映在取景器的目镜中,你觉得最清晰了,就停止聚焦操作,否则就继续聚焦。

二、自动聚焦

相机镜头自动聚焦的工作原理是相机发射超声波或红外线至正面的被摄体,而被摄体恰是超声波的障碍物,于是反射超声波,相机识别发射波与反射波之间的时间差,由此计算出被摄体的距离,从而带动镜头电机的转动,实现自动聚焦过程。对于自动聚焦镜头值得我们关心的是它的聚焦响应时间,即相机从聚焦动作开始到聚焦完成所需要的时间间隔,由此便有被动聚焦和主动聚焦两种形式。

1.被动聚焦

所谓被动聚焦就是摄影者在按动快门按钮准备拍摄时,此时镜头开始进行聚焦,通常这需要0.2秒以上的时间才能完成,同时相机会给予一定的光或声信号提示。对于熟练的或性急的摄影者来说,0.2秒的响应时间仍然显得过于冗长,尤其是在新闻摄影领域。

2.主动聚焦

主动聚焦是针对相机的响应时间过长而设计的,在拍摄的等待状态时,相机先行聚焦,这样可以毫秒必争地缩短响应时间,但同时镜头的自动聚焦机构始终处于工作状态,增加了磨损。这对镜头的使用寿命,尤其是电机传动部分非常不利,不宜长期采用。

目前应用最多的是主动式红外系统,采用这种方式的AF照相机,因为是由自身发出红外探测光线,所以其对焦精度与被摄物的亮度和反差无关,即使是在室内等较暗的环境下,也可以顺利地拍摄。但是,由于这种方式是以被摄物反射的红外光为检测对象,所以对反射率较低的被摄物,或面积太小的被摄物,有可能不能发挥其功能。另外,自动聚焦型相机的聚焦是相机根据自动测算出的摄距,再依靠镜头内的电机带动聚焦环转动而实现聚焦过程的,所以,在聚焦响应时间之前,也就是未能完成聚焦之前,切不可按下快门,否则将拍出一张聚焦不实,即主体模糊不清的照片。

3.聚焦感应点

早期的"自动聚焦"型相机通常拥有4个对焦感应点,加上这类相机常常使用广角镜头,景深本来都很大,因而基本上都能获得足够的清晰度。较新式的数码单反相机,对焦点已大大超过4个,并还处于不断的发展过程中,相对地取得较佳画面清晰度的可能性也越大。比如,尼康D3系列数码相机使用场景识别系统,利用1005区RGB感应器采集色彩数

据，因而，不仅能出色地实现51个自动对焦点的跟踪对焦效果，即便拍摄对象暂时被挡住或者完全在 51 个自动对焦点之外，仍能进行跟踪聚焦，即实现了动体跟踪聚焦功能。而佳能 EOS 5D Mark IV相机的聚焦感应点已达61个。

关于聚焦目标的选择，在实践中是将取景框中有声和光提示的点定位在你所希望的最清晰的目标景物上，并半按下快门按钮，稍微等待一下以便相机完成聚焦过程，然后按下快门按钮实现拍摄。当然，不同品牌的相机对聚焦目标的设置会有所差异，读者应进一步参阅相机使用说明书，以便正确使用自动聚焦系统。当采用相机的自动聚焦方式时，摄影者就不再需要观察聚焦效果了，而是等待相机的自动声光提示以判断自动聚焦过程是否已经完成。

三、控制清晰度

摄影的聚焦过程只是针对主体进行的，当聚焦完成以后，主体是足够清晰了，但主体前后的其他景物其清晰度如何呢？为了弄清这一问题，我们有必要从生理的角度表述"清晰"的标准，并剖析"景深"的概念。

(一)清晰度的客观描述

何谓清晰？这经常成为摄影者关注的一个问题。清晰其实是一种主观感受。第一，它取决于你的视力；第二，它取决于你对画面的要求；第三，它还取决于影像被放大的尺寸。为了将这种主观的感受转化为客观的大众标准，有人从生理学与物理学结合的角度对清晰度进行了定义，并引进了模糊圈(也称弥散圈)的概念。

所谓模糊圈，是透镜成像系统所产生的光学现象，即组成影像的最小单元是光点——它不是几何点，而是具有一定直径的圆圈，这就是模糊圈。由于进入镜头的光线是沿直线传播的，模糊圈直径的大小就取决于它到影像焦平面的距离：距离为零时，聚焦在焦平面上的模糊圈直径最小；离开焦平面越远，无论是在前或在后，其模糊圈直径越大。在此应该注意的是，随着极高像素CCD的产生，可能出现一个模糊圈落在数个像素上的情况，这也将影响影像的清晰度。这有待于进一步研究。当然，对于一般摄影爱好者几乎不产生影响。

从视觉效果上看，由最小模糊圈构成的影像，其清晰程度最高。摄影聚焦时，是针对主体进行聚焦的，其结果是感光材料所在的空间位置为主体的焦平面，即主体足够清晰了。但主体前后的景物，分别称为前景和背景，它们的焦平面在感光材料或前或后的位置上。因此，感光材料上构成前景和背景影像的模糊圈直径都有不同程度的扩大。显然，前景或背景离开主体的距离越远，其影像的模糊圈越大。

有了模糊圈的概念，并通过实验证明，就可以对清晰度进行客观描述了：视力正常者在光线充足的条件下，距照片250mm观看时(这是通常的观看照片距离)，对于模糊圈直径为0.25mm的影像仍能有较为清晰的感觉；而对模糊圈直径大于0.25mm的影像，看上去就不够清晰甚至虚化。因此形成影像所能允许模糊圈的最大直径，可以用公式"最大模糊圈直径=0.25mm÷放大倍率"来计算。显而易见，一幅数码影像在放大10倍时所形成的模糊圈可能符合清晰度的标准，但放大到20倍时就不一定仍然清晰。

(二)景深的定义与作用

有了清晰度的客观标准，自然就有了景深的定义：景深是指被摄景物中能产生较为清

晰影像的最近点至最远点的距离。请注意，我们使用"较为清晰"来形容由景深产生的清晰度，这并非是玩弄辞藻，无论从理论上还是从实用上都很有道理。上面对于"清晰度的标准——模糊圈"的阐述，实际上已从理论上回答了为什么景深产生的清晰度是"较为清晰的"。因为离开焦平面的距离越大，构成影像的模糊圈也越大，影像清晰度也随之下降。换句话说，在景深范围内的景物影像清晰度并不完全一致，其中以焦平面上的影像清晰度最高，其余景物的清晰度按它离开焦点的距离而成正比例下降，比如，聚焦在眼睛时，甚至鼻尖以及耳朵的清晰度都有所下降。典型的小景深、大景深作品分别如图7-1和图7-3所示。

图7-3　宏村春色(范文需摄)

景深对摄影者非常重要，这也是重要的造型手段之一。简单来说，景深太大与太小都不一定是好事。当景深很大时，可以设想如果在一幅画面上，所有的被摄景物，无论是主体还是其他景物都一览无余地展现在观众面前，将会导致主体不够突出，甚至使观众失去进一步探求画面内涵的欲望而显得十分乏味。当然，许多时候景深也不能太小，否则应该清晰表现的景物未能充分展示，也会使观众感到失望。总之，景深的大小要根据拍摄的主题要求而定，不可一概而论。如图7-4所示，则是一幅聚焦反常规的习作，作者将聚焦点定在了前景——春天吐芽的柳枝上，以强化春的气息，而主体则完全虚化，隐于柳条之后，这一虚实对比的画面语言，给受众以较大的想象空间。

图7-4　春天里的童话(袁效辉摄)

(三)景深的影响因素与计算

那么，特定的相机在一定的拍摄条件下，其景深到底是多少呢？这就涉及景深的计算问题。

根据上述关于模糊圈的概念，我们可以更进一步推导出景深计算公式，以了解各种镜头焦距、各种光圈、各种摄距下的景深范围。这种计算又是针对所要求的模糊圈的，因而计算出的景深范围更准确、更可靠。略去烦琐的推导过程，景深的计算公式如下：

$$景深近界限 = \frac{H \times D}{H+D-F}$$

$$景深远界限 = \frac{H \times D}{H-D-F}$$

其中：H为超焦点距离，D为聚焦距离(摄距)，F为镜头焦距。

超焦点距离，又称超焦距，它是指镜头聚焦到无穷远时，从镜头至景深近界限的距离。当聚焦在超焦距，景深便扩大为1/2超焦距至无穷远。

超焦距并不是指某一种固定的距离，而是会随着光圈、镜头焦距和模糊圈变化而变化。不同的光圈有不同的超焦距。光圈越小，超焦距越近。镜头焦距不同，即使光圈相同，超焦距也不同。镜头焦距越长，超焦距越远。摄影者对模糊圈的要求不同，即使光圈、镜头焦距相同，也有不同的超焦距，要求的模糊圈越小，超焦距就越远。

具体而言，超焦距的计算公式为

$$H = 50F \div fd$$

其中：f为光圈系数(比如5.6)，d为模糊圈直径。

超焦距的运用是一种扩大景深的聚焦技术，通常用于获取最大景深的拍摄。对于静态景物的拍摄，在运用这一技术时，才涉及运用超焦距。如果你所需要的景深范围不包括无穷远时，要想增大景深，则要运用光圈、摄距和镜头焦距影响景深的规律。

由以上分析可知，对于普通摄影者而言需要掌握的是：景深的大小与镜头焦距的长短、摄距的远近和光圈的大小有关，定性地说是焦距越短、摄距越远、光圈越小，景深越大。在实践中，如何能快速而直观地确定本次摄影状态的景深大小呢？事实上并不是现场通过计算得到的，而是使用数码相机的景深预览功能，具体操作是按下景深预览按钮，就能够在取景器中感受到具体的景深大小。

四、镜头质量对影像清晰度的影响

在以上讨论影像清晰度问题时，没有考虑镜头的质量。其实，影像的清晰度还和镜头自身的品质有关，这就是镜头的像质评价问题。

用鉴别率来评价摄影物镜的成像质量是一种传统方法，鉴别率表征镜头分辨被摄物细节的能力，以焦平面(使用凸透镜后最清晰影像所在的平面)上1mm内能分辨开的线条数N表示，N越大，则镜头的鉴别率越高。根据衍射理论，理想的摄影物镜的鉴别率完全取决于相对孔径的大小。其计算公式如下：

$$N = \frac{1}{1.22}\left(\frac{D}{f'}\right)$$

其中：D为镜头光入瞳直径，f'为镜头焦距，比值D/f'即为相对孔径。

摄影物镜是一个大像差系统，因而实际鉴别率要比理想鉴别率低得多。相关标准规定的135和120相机用摄影物镜的鉴别率标准有三个级别，如表7-1所示。[①]

① 135相机是一种胶片相机，使用的是135胶卷，其画幅为36mm×24mm。如果数码相机中CCD的像幅尺寸与之相同时，也就是全画幅相机。相应的，120相机通常是指中型片幅相机，使用的是高约为6cm的胶卷，其长度因为规格不同而有所不同，每张的宽度也因相机的规格不同而有所不同，通常有6×4.5、6×6、6×7、6×9等。

表7-1 照相物镜鉴别率标准表

幅像 视场 标准要求	60×60mm		24×36mm	
	中心视场 条/毫米	中心以外 条/毫米	中心视场 条/毫米	中心以外 条/毫米
第一级	26	13	37	22
第二级	21	9	31	15
第三级	15	6	26	12

目前，在工厂和实验室，测量鉴别率是通过目视或拍摄鉴别率板的方法进行的。然而，在实际摄影时，被摄物往往都包含许多明暗对比不同的层次，照片的清晰度不仅与物镜鉴别率的高低有关，还受到影像对比度影响。用鉴别率作为评价摄影物镜像质的唯一标准，不能反映影像的对比情况即明锐度，所以它不够全面和客观。近几年来，开始采用光学传递函数的方法来评价和检验物镜的像质。一些厂商出售镜头时，也一并列出其模量传递函数(MTF)的曲线或数据。根据这些曲线或数据，既可以知道该镜头的鉴别率，又可知道其明锐度。这给根据用途和感光材料特性来合理选用镜头提供了科学性和准确性。例如用于电影摄影，可选用明锐度高的镜头，对鉴别率则要求不高；而用于缩微、翻拍，则应选用鉴别率高的镜头，对明锐度要求不高。

第二节 移动摄影

通常来说，初学摄影时，人们常常认为，摄影就得清晰地反映对象。他们不能容忍模糊的主体，也不能容忍模糊的画面。事实上，当我们认为清晰是一种美的时候，也就必然有另一种美的形式——即模糊美。狭义的模糊摄影是指拍摄照片时，摄影者突破相机清晰地记录景物影像的技术性功能，而用模糊的画面语言来塑造形象，抒发情感和营造氛围的一种摄影手段。例如，抽象主义摄影和印象派摄影常常就使用模糊的画面来阐释主题。

无论是清晰摄影还是模糊摄影，其技术性都反映在聚焦技巧上。从一般状态上看，景物有静动(A状态与B状态)之分，而相机也有静动(X状态与Y状态)之分，于是就出现了AX、AY、BX、BY四种组合方式下的聚焦。通常AX组合正是静静组合方式，而其余三种方式统属动态摄影。比如拍摄比赛中的运动员、水中的行船、天上的飞禽等运动物体，尤其是物体作纵深运动和高速运动时，即使保持相机的静止，其准确聚焦的难度也较大。

一、静物移拍

被摄物本身静止不动，而利用相机的各种移动并配合慢门，来使主体产生模糊影像，这种技法简称静物移拍。它又有横向移动、升降移动、有意晃动等方法。特别是依赖于手控的移动拍摄对摄影师的要求比较高，难以准确到位，比较典型的是在高速移动的工具车上静止拍摄地面上的景物，画面依赖产生静物移拍的效果。

横向或升降移动拍摄都是利用慢门，并或左或右地、或升或降地移动相机，让被摄的

静物在底片上留下一连串模糊虚影，使静止的被摄物被拉长、被夸张，产生升腾或下降的效果，从而画面具有运动的视觉感受。又比如在升降拍摄中，拍摄城市夜景，可使用灯光的光点在照片上变成垂直绵延的光亮线条，楼房被拉长好几倍，仿佛成了"摩天大楼"，夸张变形的影像，给平淡的夜景增添了神秘的色彩和热烈的气氛。

如图7-5所示，则是另一种静物移拍的技术，摄影者是从相机镜头的中轴线为轴线做旋转运动，并在此转动的过程中按下快门。当然，这一过程从技术上来讲，如果没有使用旋转镜等附件的配合，将难以达到较好的效果。

图7-5　花之醉(高娟摄)

二、动体静拍

被摄物体的运动有多种方式，比如横向直线移动、纵深直线趋近或远离相机移动、各种曲线运动，可以说数不胜数。针对景物不同的移动方式也就衍生了多种动体静拍的方法。在基础摄影阶段，首先应了解两种最为常见的移动方式：一是在同一个垂直平面内的横向直线移动，这种运动不涉及摄距的变化；二是纵深直线运动，在每个瞬间其摄距都处于变化之中。

对于前者，选择较慢速度的快门，利用三脚架并聚焦于运动物体所在的垂直平面上静止地拍摄，造成主体自身形象的模糊，此时的前景、背景十分清晰。这种画面可刻画主体的速度、渲染热烈的场面，犹如行云流水。如图5-8所示就属于此类动体静拍。由于从高处向下俯拍，人物运动所产生的摄距变化十分有限，可以被看成典型的一个平面内的横向直线移动拍摄。如图7-6所示，强化劳务市场中人头攒动的拥挤，也强调了动体的动感。由于使用了慢门，将在市场中寻求岗位的人们表现为涌动的人潮，从而也将司空见惯的生活现实表现为一种深深的视觉隐喻。

对于后者，即在纵深运动时的聚焦，有一个专门术语为"跟焦"，其拍摄难度很大。既要保证动体始终处在清晰结像的范围之内，又要观察判断拍摄的最佳时机；而跟焦时要适时调整动体在画面中的位置，相机难免要有移动，但拍摄的瞬间相机又不能抖动。显然，初学

摄影的人往往会顾此失彼。这就好比现代的人上课听老师讲课，都知道听、看、思、记是听好一堂课的基本技能，而对于其中任何一个环节掌握不够熟练的学习者，都会影响其他环节的完成，最终的听课效果必然大打折扣。因此，跟焦必须是技术极其熟练的摄影者才能得心应手。有鉴于此，笔者建议，对动体聚焦可以采用以下技巧。

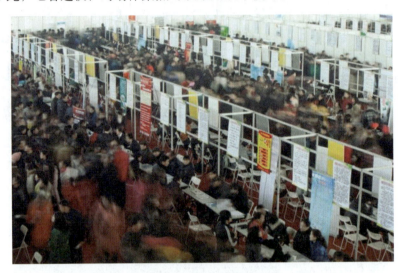

图7-6　劳务市场(向文祥摄)

（1）预测摄距，即估计在按动快门时的主体位置，采用手动聚焦方式，将聚焦环预先调整在适当的目标物上，静等动体到达目标物位置。此时拍摄的要诀是稳、准、快。所谓稳，就是持稳相机或使用三脚架，不能抖动；所谓准，因为拍摄的是动体，它的位置是在不断的变化之中，取景时，始终要将动体放置在画面的预定位置上；所谓快，就是一旦动体进入了预定的拍摄位置，就要立即按下快门，否则就会影响动体的清晰度。预测摄距的方法对被摄对象的表情捕捉受到限制，但拍摄动物时则不存在这种顾虑。

（2）利用景深，即当运动物体正好处在景深范围之内，以求影像清晰。我们已经知道景深受三个因素的制约：光圈越小、摄距越远、焦距越短，都会使景深越大。如图7-7所示，即为一队在村头行走的鸭子，由于其队形的整齐而构成了一幅"鸭趣图"，在拍摄过程中即运用了控制景深的手法。

三、动体追拍

利用慢门，使相机在与运动物体作等速运动的过程中拍摄，可获得追随拍摄的视觉效果，主体相对清晰，而前、后景物相对模糊。画面中，清晰影像与模糊影像的强烈对比，使照片的画面有了虚实的变化，极富流动感。虚实相互衬托，"动势"得到了强调，"氛围"被渲染得淋漓尽致，强烈的形式美正是产生在这种虚虚实实之中。

如图7-8所示，摄影者利用慢门、横向移拍的方式，将被摄主体的前后景物造成了模糊的影像，给人以急切的视觉感

图7-7　乡村表演队(学人摄)

受，恰当地表现了外来务工人员急切回家的心情。本作品对背景而言则是静物移拍。

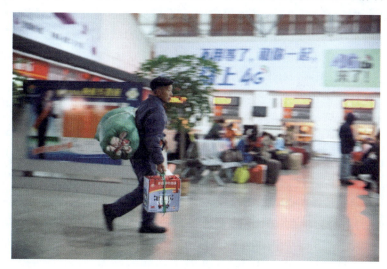

图7-8　回家(向文祥摄)

动体追随拍摄时要注意下列事项。

第一，为了使照片的背景、前景呈明显的模糊效果，宜采用慢速度快门。一般选用1/30秒以下的快门速度，直至长时间曝光。相反，如果选用较快速度的快门，陪衬物的模糊效果必然欠佳，画面依然缺乏动感。

第二，一般来说，追随摄影时，宜用大光圈，这样背景、前景的模糊效果会更明显一些。但纵向追随时，却不宜选用大光圈，因为大光圈的景深范围无法保证运动主体成像清晰。所以，为了保证主体成像清晰，必须事先预测景深范围。初学者最好选用小光圈，因为用小光圈能扩大景深范围。一般以F8～F16为宜。如图7-9所示，就是利用慢门追拍的方式，尽情表现春天里年轻人的快乐。在一片金色的原野上，疾驰的自行车载着两个阳光青年，让我们也有一种回老家的冲动。

图7-9　回老家(庄剑翔摄)

第三,按快门钮时,相机不能停止运动,即必须在移动相机的过程中按动快门钮。为了捕捉住高潮的瞬间,要提前做好准备,将快门钮按到即将开启的极限处,这样才能保证在任何瞬间都能及时开启快门装置。为了防止相机抖动,手持相机的摄影者可作跪蹲姿势。

第四,追随拍摄一定要有背景,而且背景要有深浅变化和色彩变化。例如要有建筑、路标、行人、树木等,才能得到有明显流动感的模糊虚影。

第五,追随摄影多采用逆光摄影或侧逆光摄影。逆光、侧逆光能在主体上勾勒出明亮的轮廓线,能避免与深色背景在影调上的含混,拉开主体与背景的空间距离,使主体形象变得更加鲜明突出。

第六,追随摄影为了达到虚化,甚至是幻化效果,既要求使用慢速快门,又要求使用大光圈,这样往往造成曝光过度。为了解决这个矛盾,可选用较低的感光度指数,或加用中密度灰色滤光镜,来降低被摄物的亮度。

另外,早期的相机自动聚焦AF系统,通常只能用于对静物进行聚焦,如果将此系统用于动体时,由于自动聚焦的响应时间难以适应动体运动的状况,不能满足迅速聚焦的要求,因此会造成影像的彻底虚松,这当然不是我们愿意看到的画面。但近年来,这方面的技术有了很大发展,目前较为典型的是分区智能跟踪动体聚焦模式,也就是在第一次聚焦完成后,能够自动跟踪运动中的主体进行聚焦,以确保在任何时候按下快门主体都能清晰结像。如图7-10所示,就是利用相机的自动跟焦功能,拍摄了做横向运动的老年业余长跑爱好者,成功地展现了他的奕奕风采。

图7-10　老当益壮(高娟摄)

本章小结

摄影过程中的聚焦问题,在当前数码相机技术急速发展的今天,依赖于自动聚焦的发展,往往不被摄影爱好者,尤其是摄影新手所重视。事实上,摄影聚焦技术不仅能解决影像清晰度的问题,更重要的意义在于营造画面的虚实关系。而其中的景深原理尤为重要。因此,学习摄影的初期是从清晰开始,此后便讲究虚实关系,甚至走向模糊摄影。而这一结果的获得,并不是自动聚焦能做得到的。因此,了解并掌握摄影聚焦技术就显得十分重要。

实践建议

实践：景深控制技术

1. 实践原理

所谓景深，是指被摄景物中能产生较为清晰影像的最近点至最远点的距离。景深的大小与镜头焦距的长短、摄距的远近和光圈的大小有关，定性地看是焦距越短、摄距越远、光圈越小，景深越大。

景深对摄影者非常重要，简单来说，景深太大也不一定就是好事。设想如果在一幅画面上，所有的被摄景物，无论是主体还是其他景物都一览无余地展现在观众面前，将会导致主体不够突出，甚至使观众失去进一步探求画面内涵的欲望而显得十分乏味。当然，许多时候景深也不能太小，否则应该清晰表达的景物未能充分展示，也会使观众感到失望。总之，景深的大小要根据拍摄的主题要求而定，不可一概而论。

2. 实践要求与注意事项

本实践要求针对同一被摄体，在摄距和焦距都不变的情况下，利用F2、F8和F22的光圈各拍摄一张照片，以比较各自的景深。在实践过程中应注意下列事项。

第一，在使用不同光圈时请注意保持曝光的正确。

第二，通常情况下，许多摄影新手并不会主动利用景深关系去达到表现主体的目的。其实在短景深的情况下，画面上的虚实对比可以十分有效地突出较为清晰的景物；而长景深则会充分表达景物的相互联系。

第八章

摄影曝光

学习要点及目标

本章主要学习摄影的曝光技术与技巧。首先，我们应该明确的是曝光过程中起决定性作用的照明光线的强度，但直接起作用的却是景物反射光线的强度；其次，光通量大小的调节取决于一定的曝光指数E_V值，而其光圈与快门如何组合受主观控制；最后，感光度ISO成为E_V值大小的杠杆性因素。此外，还应该全面掌握自动曝光的基本模式和测光方式。单反相机与轻便相机在曝光的控制方面已无本质差异。曝光技巧的运用主要是在准确或正确曝光的前提下，同时追求画面造型效果。由此应该掌握光圈大小与景深范围及由此产生虚实关系、快门长短与运动物体的动静关系。

核心内容

光度　感光度　光通量　曝光指数　估计曝光　自动曝光　曝光中的造型技巧　天气与曝光　特殊曝光

案例导入

摄影曝光是摄影技术中最基本的技能之一，所谓曝光就是指在感光材料上积累光通量的过程。具有一定的光敏感度的感光材料，能够正常结像的基本前提是要求积累的光通量既不能多也不能少。如图8-1所示，显然从视觉上就可以直接判断：左图曝光不足、右图曝光过度，只有中图曝光正确。因此，掌握摄影曝光技术有其客观上的必要性。在手机摄影情况下，我们并没有感受到曝光问题的困扰，事实上，绝大部分的手机摄影都被固定为自动曝光，而自动曝光并不能完全取代曝光的人工调节。简单来说，人工曝光将带来更为丰富的画面语言，这才是真正意义上摄影的开始。

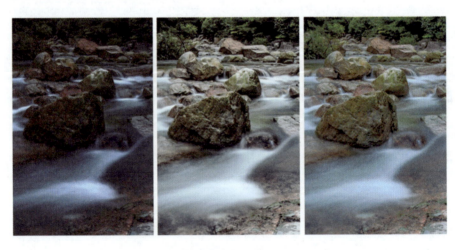

图8-1　曝光的正确与否(范文霈摄)

无论是银盐感光时代还是数码感光时代，其曝光量的大小反映在照片上的效果就是：曝光适中，对黑白摄影而言，应该是亮中有亮，暗中有暗；对彩色摄影而言，彩色还原正常，彩色立体效果明显。曝光量过大，即曝光过度，无论是彩色摄影还黑白摄影，都感到照片泛白。曝光量过小，即曝光不足，又会造成整张照片的晦暗效果。

第一节 曝光控制

为了能恰当地曝光，我们首先应了解影响曝光的因素。综合来看，影响曝光的主、客观因素有三类：一是来自景物的光度因素，二是摄影者对相机的主观控制因素，三是感光材料感光度因素。

一、光度的影响

光度是物体的表面在光源的照射下所呈现出的亮度。它与光源发光强度、照射的距离及被摄物体的表面对光线的反射率都有极大的关系。具体来说，就是光源发光强度和照射距离影响照度，照度大小和物体表面色泽影响亮度。另外，许多摄影著作中，将光度定义为"光源的强度"，但本书认为，如此定义光度将不利于阐述摄影曝光对光度的依赖作用。

因此，讨论影响曝光的光线因素，则必须明确摄影曝光时，相机接受的是来自于景物的光线，如果景物本身不是发光体，光度的因素就反映在照射光线的强度和景物自身对光线的反射能力。基础摄影阶段通常不详细讨论景物本身即为发光体的曝光情况，由此，影响曝光的重要因素之一是照明光线的强度。

用于摄影的照明光源有自然光和人造光两大类，在此我们只讨论自然光线的照明情况。至于人工光的曝光问题——它显得过于复杂，读者如有兴趣，可参阅其他专门论述人工光照明的摄影专著。

根据生活常识，我们知道，自然光线的强度有许多变化：一年之中的不同季节、一天之中的不同时间，以及天气情况、地理纬度、海拔高度等都明显改变着自然光的强弱，大致说来有如下关系。

第一，夏季光线最强，春秋季与冬季将依次衰减一半。

第二，在晴天与少云天气下，9点至15点光线最强，以此为基点，每相差1小时则光度相对于前一时段误差一半；6点之前与17点之后，光线强度难以定量描述。

第三，在天气与光度的关系上，晴天与少云天气的光线最强，它们之间的差异可以忽略，多云与阴雨雪天气则依次衰减一半。

第四，在地理位置与光线强度的关系上分为两种情况：其一是海拔高度的影响，每上升2千米，光线增强一倍；其二是地理纬度的影响，以赤道为基线，大约每向北向南移动15°，则光线衰减一半。

也许我们仍然有疑问，无论针对哪种情况，自然光线强度的变化都是一个渐变过程，为何能够将其界定为倍数的变化关系？如此粗糙的界定是否会导致曝光的不准确？疑问是有道理的，但此后我们会知道，感光材料的曝光宽容性会消弭这类误差。

事实上，摄影照明光线过度的或强或弱还会影响到影调与色调的还原。光线过强，则阴

影强烈，高光部位缺少层次，色彩明度过高；光度过弱，则阴影清淡，照片晦暗，色彩饱和度下降。

二、光通量控制

光通量，是摄影技术理论中人为定义的一个重要概念，其目的在于帮助建立曝光量的物理模型。光通量的大小与光度的大小直接相关，并受相机光圈与快门的人为控制，在加入感光材料感光度ISO的因素后，就构成了特定摄影条件下的曝光量。

(一)光通量的内涵

光通量，它的概念可由图8-2中圆柱体的重量大小来说明。在物理学中，柱体的重量是其体积乘以密度。在此，光圈的大小代表着柱体底面积的大小，快门的长短代表柱体的高，而密度则是光度的强弱。因此光通量的大小，从概念上说是由光圈、快门和光度的乘积来表示，但也并不是各自系数的简单相乘。显然，曝光量的恰当就是光通量柱体"重量"的恰当。在实际拍摄中，快门和光圈都可用来调节光通量，所以通常是用它们的组合来控制曝光，两者相辅相成。在光度保持不变时，光圈扩大一倍，如果快门相应缩短一档，则光通量保持不变；反之亦然。

图8-2　光通量等量示意图

(二)光圈大小对光通量的控制

单反相机的机械光圈的开孔形状如图8-3所示，它的标志符号为F，并以一系列的系数1.4、2、2.8、4、5.6、8、11、16、22、32、……来表示其实际大小，如F8，其意即为系数为8的光圈。一般镜头很难兼具全部的光圈档，而许多简易型数码相机则可能只有一档光圈。当前数码相机的电子光圈的开孔形状与机械光圈的形状并无本质差别。

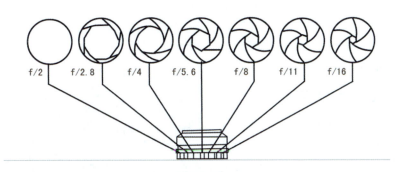

图8-3　光圈的开孔形状

1. 光圈的大小

对于光圈大小，我们应明确以下几个基本概念。

第一，光圈的实际开孔大小与光圈的系数大小成反比，也就是数字越小，表示开孔的孔径就越大。口语中说使用大小光圈拍摄是表示实际开孔的大小。

第二，相邻两个光圈系数的开孔面积相差一倍，单位时间内进入镜头的光通量也就相差一倍。例如，F8比F5.6的光孔面积小一半，进入到相机内的光线也就少一半。

第三，光圈的大小会影响影像的质量。这是光圈易被忽略的作用。任何透镜后面的光圈，事实上都是一种光栏。由几何光学原理决定了任何一只相机的镜头，无论其优劣，只有某一档光圈的成像质量相对是最好的，即受各种像差影响最小。这档光圈俗称"最佳光圈"。一般来说，对于低质镜头，最佳光圈位于该镜头最大光圈缩小2～3档处；对于优质镜头，最佳光圈位于该镜头最大光圈缩小4～5档处。大于最佳光圈时，球差、慧差渐趋增大；小于最佳光圈时，绕射渐趋增大，这些都是像质的负面因素。

2. 镜头的最大光圈——口径

某个镜头的最大光圈即最大有效通光孔径就被称为该镜头的口径，又称"有效口径""有效孔径"。由几何光学原理可以知道，"口径"正比于镜头的最大有效通光直径而反比于镜头的焦距，即以两者的比值表示。例如，一只50mm焦距的镜头，当最大进光孔的外径是25mm时，那么，25∶50=1∶2，用"1∶2"表示该镜头的口径；当它的最大进光孔外径为35mm时，那么，35∶50=1∶1.4，用"1∶1.4"表示该镜头的口径。显而易见，这种系数越小，表示口径越大。

日常生活中，因为口径的大小正比于镜头的最大进光外径，所以有人错误地直接将镜头的最大进光外径看作口径。当两款镜头的最大进光外径一致时，如果它们的焦距不同，口径也就不同。正因为口径反比于焦距，所以长焦镜头的口径通常都比较小。

从使用的角度来说，镜头的口径越大，使用价值越大。大口径镜头的主要优点可归纳为以下三方面：首先，便于在暗弱光线下手持相机用现场光拍摄，并给予摄影者在曝光速度上以更大的选择权；其次，便于摄取小景深效果，画面影像的虚实结合是常用的表现方法之一；最后，便于使用较高的快门速度，这在现场光的动体拍摄或在使用远摄镜头时都有实用价值。大口径镜头的制造工艺复杂，因而价格也就昂贵。

有些摄影书刊，尤其是国外的摄影书刊上常出现"镜头速度"的术语，其实就是指镜头口径。所谓"快速镜头"就是指大口径镜头，"慢速镜头"就是指小口径镜头。因为在同一光线下用最大光圈拍摄时，口径大的所需要的曝光时间短，即"快"，故称"快速镜头"；口径小的所需要的曝光时间长，即"慢"，故称"慢速镜头"。

3. 快门快慢对光通量的控制

相机上快门这个装置是用来控制曝光时间长短的。通常，快门开合的时间是用一系列的数字和一个特定的符号B来标志的。[①]

机械相机快门旋钮上的数字1、2、4、8、15、30、60、125、250、500、1000、2000等是表示秒的倒数，称为速度系数。例如，当需要用1/250秒的曝光时间时，就把速度标志(或数字显示)调到250处即可。显然除B门等特殊快门以外，相邻两级快门的曝光时间相差一倍。而B门则是手控快门，即按动曝光按钮——快门打开，只要手一离开曝光按钮，快门即闭合，用手按住曝光按钮的时间就是对感光片的曝光时间。机械快门的调节是依靠调节旋钮来实现的，而且只能分档调节，不能使快门设置在两档之间。但数码相机的快门为电子快门，快门长短的显示有的是沿袭机械相机，有的则直接显示为时间的长短，如六十分之一秒就显示为1/60。它们的调节是依靠按钮或拨盘加显示屏的数值指示来显示的，并且调节较为灵活。各种不同品牌的相机其快门调节略有差异，摄影者应根据说明书进行具体的操作。

快门的直接作用是它可以通过开启时间的长短来调节进入镜头的光线在感光材料上留下的积累效应，即光通量的大小。关于通过快门的长短控制曝光量，读者应该明确以下三点。

第一，速度系数的大小与实际快门的长短是以秒为单位的倒数关系。

第二，通过控制感光材料的曝光时间长短达到控制曝光量大小的目的。

第三，相邻档的快门的曝光量相差一倍。

三、感光度的调节

感光度，在相机上标称为ISO，原本是银盐感光材料的一项重要性能指标，它是感光材料对光线强度敏感程度的一种量度。现在数码相机CCD的感光特性也沿用了这一概念。感光度高时对光线的敏感度大，因此只需要较小的光通量就能满足曝光的需要；感光度低时对光线的敏感度小，需要较大的光通量才能满足曝光的需要。感光度存在阈值，在一定感光度下，阈值以下的光线强度可能在材料上不能留下任何影像。

1. 感光度的大小

历史上产生过多种感光度的标记方式，最终按照国际标准，标记为ISO，并有如25 600、12 800、6400、…、100、50、25、… 一系列的数值来标志其感光度的高低。数码相机的感

[①] 机械相机的速度通常还会有"T"门，这是长时间曝光快门。在这一状态下，按动一次快门按钮，快门打开，再按动一次按钮，快门闭合，中间所经历的时间，就是对感光片的曝光时间。有些中低档相机上缺少"T"快门，在实际摄影中我们可以用"B"门加快门线来代替"T"门的作用。具体操作如下：首先将快门调整在"B"门上，连接快门线，上快门后，按动快门按钮，则曝光开始，此时再用快门线的紧固螺丝锁定快门线，阻止快门线触头的回缩，使其快门始终处于开启状态。当松开紧固螺丝时，曝光即告结束。因为数码相机可以直接设置长时间曝光，因而也就无须设置"T"门了。

光度又称"相当感光度",即相当于胶卷感光度的意思,也以ISO表示。

不同的数码相机,其感光度的调节范围并不相同。高端相机的调节范围很宽,直至ISO 25600。有些数码相机的感光度甚至不能手动调节,也就是只有一种感光度,如ISO 200;有些数码相机的感光度虽然也不能手动调节,但它在一定范围能够自动调节。

2. 感光度调节的意义

感光度于摄影者对曝光量的控制具有重要的意义。对摄影新手的意义在于:当客观光度条件及所使用的光圈、快门组合——即光通量不能满足曝光量大小的要求时,就可以通过ISO高低的调节,来满足曝光量的要求。比如,希望拍摄月光照耀下的景物,显然光线极其暗弱,但可以用高感光度,如ISO 12800来成像。反之,晴天下的青藏高原,光线极其强烈,我们又可以选择极低的感光度来满足要求。这种调节的本质是先确定光通量,之后为取得准确曝光而进行感光度补偿,问题就在于你手中的数码相机是否具备这种调节能力。

当我们逐渐成长为一名熟练的摄影师时,也就是对于准确曝光已经有了相当的估计能力,感光度的意义就得以升华,它的大小就成为一种预置,即根据客观拍摄现场光线的强弱而预先设置其大小。这种预置对于后续更灵活地选用光圈、快门来营造丰富的画面语言极具建设性和前瞻性意义。

3. 感光度高低的像质影响

感光度高低的选择通常是基于曝光的需要,但其或高或低也会影响到影像的品质。因此,在光线条件允许的情况,一般是选用ISO 100或ISO 200的中低档感光度,如此,像质更有保证。

感光度过低,摄影时势必要开大光圈,或放慢快门速度,这就影响了景深范围或动体景物的清晰度,甚至在照明条件差的情况下无法摄影。在感光材料发展的初期,胶片的感光度普遍较低,常常需要二三十分钟的曝光时间,这就严重影响了摄影的创作表现,难以表现正在发生的事。因此,那时并没有真正意义上的新闻摄影。

当然,一味追求感光度过高也不好,因为感光度不仅是提供足以成像的基础条件,而且也与CCD的其他方面的技术性能有关,如反差性、宽容度等。并有如下基本规律:感光度高→反差性小→宽容度大→颗粒度大→解像力小→灰雾度大→保存性差,反之亦然。所以,高感光度时常常意味着色彩失真、噪点增加等。另外,在强烈的光线下不能有效降低感光度,就需要在镜头上增加一片降低光度的摄影专用滤镜——灰镜,这也不太方便。

第二节 估 计 曝 光

由于影响曝光的因素较多,给曝光估计带来了很大困难。为此首先提出一个特定条件下的曝光参考表,然后再针对实际拍摄条件进行逐项修正,以取得在任何条件下都适用的曝光参数。

一、曝光指数E_v值的内涵

我们已经知道,曝光中的光通量是由光度、光圈和快门的乘积所构成。但这种乘积又不是三者系数简单地相乘的结果。其中的光圈与快门受摄影者的直接控制,光圈与快门系数所

表达的内涵——具体的大小以及变化的实际倍数相乘的关系,这样就需借用数学上的互易律来表达。互易律就是指这种光圈大小和曝光时间可以按正比互易,而光通量保持不变。为了表述的方便,即能够以数字表征,再建立一个新概念(E_V值)来表示这种关系。

E_V值即"曝光指数",在假定光度为常数的条件下,任何拍摄环境的光通量只对应唯一的E_V值。E_V值的计算公式为

$$E_V = A_V + T_V$$

其中:A_V为光圈指数;T_V为快门指数。

由此公式我们可以发现,事实上,光通量的乘法关系被转换成了加法关系,这样就可以直接进行数字的加减了。A_V、T_V速查如表8-1所示。E_V值每相差数字1,其对应的光通量就相差一档。每一级曝光指数,不论其光圈和快门如何组合,都对应着一个确定的光通量,从而也就对应着若干组确定的曝光组合。并且,在不考虑曝光互易律失效的前提下,任一组曝光组合的曝光效果均相同。

表8-1 曝光指数速查表

光圈	1	1.4	2	2.8	4	5.6	8	11	16	22	32
A_V	0	1	2	3	4	5	6	7	8	9	10
快门	1	1/2	1/4	1/8	1/15	1/30	1/60	1/125	1/250	1/250	1/1000
T_V	0	1	2	3	4	5	6	7	8	9	10

二、环境因素与曝光参考表

在前面的讨论中,我们已经建立了光通量是由光圈、快门和光度相乘的物理模型,而光圈与快门相乘的关系也已由曝光指数E_V值所表述。但对摄影新手而言,在特定拍摄条件下,确定曝光量中的客观因素——光度的大小恰是困难之处。由此,我们把影响光度的许多条件做出一定的限制,设计出一个拍摄特例,并把这一特例放置在不同的拍摄环境中,由此而产生一张特殊条件下的曝光参考表。此后,便是在此表的基础上,逐项考察并修正影响光度的各项条件,由此而得到任何条件下的恰当曝光量。

1.曝光参考表

在建立特殊条件下的曝光参考表时,我们首先设定影响曝光量的相关变量如下:感光度ISO 100、拍摄时间在春秋两季、晴朗天气、北纬24°左右、平原地带,9时至15时。由此得到在不同拍摄环境中的曝光参考数据,如表8-2所示。当实际拍摄情况不符合这些条件时,还必须进行必要的参数修正。

表8-2 环境因素与曝光参考表

环境与对象 \ 速度 光圈 \ E_V值		2.8	4	5.6	8	11	16	22
雪景、海滨、湖泊、广场	15			1000	500	250	125	60
风光、淡色建筑、内河	14		1000	500	250	125	60	30
人物、近景、逆光景物	13	1000	500	250	125	60	30	15
阴影中的景物、逆光人物	12	500	250	125	60	30	15	8

这张曝光参考表已经提供了在正确曝光前提下的若干光圈快门组合，实际操作中应该选用哪一组，要结合拍摄对象和拍摄目的来确定，即营造怎样的画面语言——这将随后予以讨论。另外，为了防止手持相机时按动快门引起的相机振动，一般使用标准镜头时，需选用1/30秒以上的快门速度。否则，必须使用三脚架，以稳定相机。

2. 曝光参数修正

当曝光参考表中所设定的各项参数发生变化时，就需要对实际使用的曝光指数E_V值进行修正。当多项参数都发生变化时，应进行综合调整，方法如下。

(1) 时间变化。上午7～8时及下午4～5时E_V值减少2；上午8～9时及下午3～4时E_V值减少1，其余时间不确定。

(2) 季节变化。冬季时E_V值减1，夏季时E_V值增加1。

(3) 高度变化。高度每上升2000千米，E_V值增加1。

(4) 纬度变化。远离赤道每15纬度，E_V值减少1。

(5) 天气变化。多云天气、阴雨天气E_V值递减1，雾雪天气无法规律性估计确定。

三、曝光宽容度与正确曝光

估计的曝光量与事实上的最准确曝光量可能存在一定的误差，但由于CCD具有曝光宽容度的性能，使得在一定的曝光误差范围内，仍能产生可用的影像质量。通常用"能允许曝光误差正负几档"来表示宽容度。在上述关于自然光线强度变化划定时，就存在一定误差，而这种误差通常都在CCD的曝光宽容度范围，摄影者不必过于担心。正是由于这种宽容度的存在，使得稍微偏离准确曝光也具有了可能性。

1. 曝光宽容度

在目前，数码相机的相关资料只说明不同的CCD具有不同的曝光宽容度。比如，有网友以灰度测试板，用简单的阶梯曝光法进行了某款数码相机的曝光测试，结果发现该相机的宽容度达到了在正负两档曝光范围内仍可保留灰度板的条纹，加上准确曝光这一级，因此认定其曝光宽容度为5级。但应该明确的是，这只是在一种测试方式下获得的参考数据，而且是以灰度板为测试对象。设想，如果以色度板作为测试对象，情况就要复杂得多，结果又将如何呢？

曝光宽容度与"光比宽容度"之间存在一定的关联性。后者是指能够按比例记录被摄景物明暗差别范围的能力。所谓"按比例记录"是指CCD接受的曝光量与密度的增加成正比，当明暗差别超出宽容度的范围时，影像上所反映的明暗差别就不再是原景物的差别了。

2. 创作中的正确曝光

准确曝光是一种客观的概念，它是按景物的中灰亮度调节曝光，能最大限度地获取丰富的影调、层次。在许多情况下，摄影曝光是以再现景物的丰富影调为目的的，这时，准确曝光就是正确曝光。

然而，在不少情况下，摄影者往往会有意识地多曝光或少曝光来达到自己的创作意图。例如，当你想充分表现景物的亮部细节时(如雪景中的雪雕)，就需要在准确曝光的基础上减

少一些曝光；当你想充分表现景物中的暗部细节时(如煤堆中的一只黑猫)，又需要比准确曝光增加一些曝光。这些为达到自己的表现意图而在准确曝光的基础上曝光过度或不足也是一种正确曝光。

当然，进行这种正确曝光调节仍然要以准确曝光为前提，否则便会不得要领。综上所述，曝光调节是以正确曝光为目的的，而正确曝光既可以"准确曝光"为基础，又可以在此基础上增、减曝光。也就是说，正确曝光是一种主观概念，它对曝光的要求会随着拍摄者的表现意图而变化。这是考虑曝光调节时首先应该明确的一个问题，也就是你想取得何种效果。

第三节 自 动 曝 光

面对复杂的光线环境，有时估计曝光比较困难，摄影者可借助于相机的内装式测光装置(在专业摄影领域，也可能会使用独立式测光表)来帮助确定曝光。对于测光装置的使用，初学摄影时，应掌握好两方面问题：一是测光模式，二是测光操作的技能。

一、平均测光模式

所谓平均测光，是自动相机采用平均测光工作的方式，通过测量取景范围内的平均光线强度来自动确定曝光指数E_V值，再结合所设定的ISO值，从而准确曝光。目前数码相机大多数并不是使用传统的简单平均测光，而是采用多区域评估测光系统。它是将拍摄的画面分成多个区域作评估测光，不同相机测光区域的形状和划分区域的方式不尽相同。多区域评估测光主要参照主体的位置，决定每个区域的测光加权比重，经全面衡量后再决定曝光指数。这是一种实用性很强，也是比较科学的测光方式，常见的风光摄影、旅游摄影以及家庭生活摄影等使用该模式测光，基本上都能得到准确的曝光。这种方式给初学摄影的人带来很大方便，即使没有充分认识到这种方式下的内在性能，通常也不会带来严重的不良后果。

(一)三类特殊拍摄环境

自动曝光虽然给摄影者带来了许多便利，但在以下三类特殊环境里，将出现不是很理想的曝光结果，所以应予避免。

第一是逆光拍摄，即相机正对照明光源的拍摄，通常被摄主体的正面相对较暗。这时由于光源的强光效应进入相机的取景范围，导致平均光线较强，相机将采用较小的曝光参数进行自动曝光，但被摄体正面，如人物的面部为弱光部位，在此光线强度下曝光指数不能满足曝光的需要，如果也未追加其他辅光照明，如闪光灯或反光板等对弱光部位进行补光，将导致曝光不足的现象。但大部分数码相机都带有逆光摄影时的自动补偿模式，即在逆光拍摄时，自动启动内置小闪光灯对景物正面进行补光，曝光效果也比较好。此外，在风光摄影中，由于常常不需要主体的具体细节，因此，此时的逆光拍摄也能够取得较好的视觉效果，如图8-4所示。

第二是有大面积明亮背景的拍摄。所谓大面积亮背景是指主体占据画面的面积不足15%，而其余部分则为亮背景的情况，此时的曝光效果有些类似于逆光拍摄，即主体的正面会曝光不足。当然，如果我们处置得当，也能够摄得佳作。如图8-5所示，夕阳西下时的满天

晚霞及其倒影，形成了大面积的明亮区域，使远处林木的面貌朦胧，而一座佛塔巍然耸立，恰好是对名刹古寺的强烈渲染，令人视觉印象深刻。

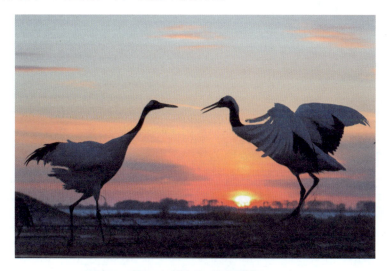

图8-4　鹤之恋(范文霈摄)

图8-5　佛光(李晓明摄)

第三是有大面积深暗色背景的拍摄。大面积暗背景拍摄也是指主体面积不足画面总面积的15%，这类情况与大面积亮背景拍摄恰恰相反。其拍摄结果是：一方面背景曝光不足，而另一方面，主体则会曝光过度。

为了在一定程度上弥补上述不足，在自动曝光模式中，现代高级相机的测光方式采用了

立体矩阵测光模式,它可以应对较为复杂的照明情况,其曝光效果比较理想。

(二)三种自动曝光模式

由于光圈和快门共同控制曝光,所以凡具有曝光手动调节功能的数码相机都具备三种自动曝光模式,即程序式、光圈优先式和快门优先式供摄影者选择使用。而手机或"傻瓜"型数码相机常常只有程序式自动曝光。

1. 程序式自动曝光

所谓程序式自动曝光,有两个前提:一是相机针对每一E_v值已预置了唯一的光圈与快门组合,编成固定程序,输入相机的微处理芯片中,以保证准确的曝光;二是拍摄时完全由自动曝光系统根据实际测得的光线强度,自行对应相关E_v值,进行自动曝光。由于是特定的光圈与快门间的固定搭配,因此,这种方式不能满足摄影创作中在特定拍摄环境下对光圈或快门进行特别设置的要求,限制了画面表现。随后我们还将知道,光圈不仅参与了确定曝光的大小,同时也参与决定画面景深的大小;而快门的长短不仅影响曝光,而且对动体"动感"的表现起关键性作用。在程序曝光中均不考虑这些因素,这也是专业摄影家在艺术创作中一般不使用程序式曝光的主要原因。

2. 光圈优先式自动曝光

所谓光圈优先式曝光,是为了在自动曝光中弥补在使用光圈方面的先天不足,允许摄影者根据拍摄意图——通常是景深方面的要求,首先人为地确定光圈系数,然后由自动测光系统根据环境光线强度确定出曝光指数E_v值,相机再根据公式$E_v = A_v + T_v$自行推算出快门速度进行曝光。

3. 快门优先式自动曝光

快门优先式曝光功能与光圈优先式相对应,它方便了摄影者在表现运动景物的动感时的快门选择,即在正确曝光的前提下,可首先确定快门速度,然后由自动曝光系统(与光圈优先式相类似)根据环境光线强度确定光圈系数。

关于数码相机在自动曝光功能方面的选择,笔者的观点是:宁可不要程序式曝光,也千万不可缺少手动曝光选择。即使是自动曝光,光圈优先式曝光方式也不可不要。随着读者在摄影理论和实践方面的加强,将会进一步灵活运用光圈优先式的曝光功能。比如当需要慢速度曝光时,就可优先选择小光圈而达到目的;反之,则可以选择大光圈,以取得高速曝光。所以,如果受到经济条件等方面的限制,不能购得功能较全的相机,快门优先式功能并非必要。目前,普通家用数码相机都具有手动曝光调节功能,这给普通摄影爱好者带来了很大方便。

二、偏重测光

偏重测光与平均测光所不同的是,它的测光对象是取景范围内的局部区域,一般约占全画面的20%~30%,并偏重画面中央,其余区域则为平均测光。该模式比较适用于花卉特写、半身人像、产品静物等题材。当中间景物的亮度明显偏亮、偏暗时,不宜使用该模式。

因此，确定被测光对象是偏重测光模式的第一关键；同时，确定了被测光对象后，将其正确放置在测光区域内是偏重测光模式的第二关键。

偏重测光模式常适用于修正曝光。所谓修正曝光，是指具有内测光装置的单反相机在进行测光时，总是先有ISO设置，且光圈、快门的组合构成了一定的预置E_v值，也就是具有预置的曝光量，测光的结果只是提示是否要对此曝光量进行修正，及朝增减的哪个方向修正。

(一)选择被测光对象

一般来说，相机的测光系统主要是反射式测光。反射式测光就是测量被摄对象的反射光亮度。根据大部分相机的设计，它的测光原理一言以蔽之就是"对照片而言，以18%中灰密度再现被测景物的反射光亮度"。也就是说，测光系统是没有视觉的，你把它对准白色物体，它不能感觉该物体是白色的，应该再现为白色；同样的，你把它对准黑色物体，它也不能再现为黑色，而统统假定都是一定灰度——18%灰度的物体。这个原理告诉我们：只有被测光对象的灰度或平均灰度为18%时，才能实现有效的曝光，否则即使根据相机提示后修正的曝光参数，也会出现不能准确曝光的情况。事实上，追求这种测光机制的原因并无意义。关键是要了解：自然景物中什么物体会是近似于18%的灰度呢？通常来说，地面的植被可以看成具有18%的平均灰度，黄皮肤人的手背也可以看作18%的灰度。因此，在无法确定被测光对象时，可采用手背测光法(如图8-6所示)来确定一定拍摄环境下的曝光参数。作为实用技术，也可以对过亮的物体，在相机提示的基础上再适当增加些曝光，否则会曝光不足；而对过暗的物体，适当减少曝光，否则会曝光过度。

图8-6　手背测光法示意图

(二)确定被测光物体的区域

不同品牌的相机，其测光区域在取景屏中所处的位置并不一定相同，但大部分是偏重中央的测光方式，其取景屏的中心区域就是测光区域，应将被测光物体放置在这个部位进行测光。测光完成后，锁定曝光参数，重新取景。

(三)曝光修正步骤

对于修正曝光模式，其测光及曝光参数修正步骤主要应掌握操作方式和显示方式。单反数码相机的测光操作是半按快门按钮式，即在食指半按快门时，即可实现测光。测光结果则显示在取景目镜中，摄影者可根据其提示相应调节。其测光及修正过程如图8-7所示。近年来，由于相机不断更新和发展，在显示方式上也出现了一些变化，读者可以根据特定相机的使用说明书对此自行了解，本书限于篇幅，不再一一赘述。

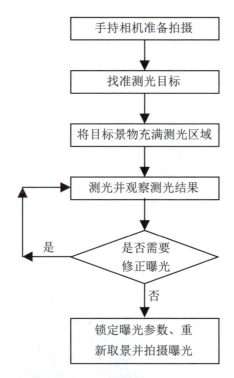

图8-7 测光与曝光流程示意图

三、点测光

相对于偏重测光系统而言，有些相机或独立测光表是点测光系统，如果用偏重测光系统作参照来理解的话，对点测光而言，是仅仅测量画面中央极小部分景物的亮度，有的仅占画面3%左右的面积，以此作为推荐曝光或自动曝光的依据。点测光不受画面其他景物亮度的影响，因而只要把极小的测光区域对准景物中的18%中灰色调，通常就能获取准确的曝光数据。由于这种测光的范围极小，所以使用时也需要格外小心，稍一疏忽，一旦把测光区域对向景物的高光部位或深暗部位，就会导致明显的曝光失误。点测光的主要优点是当你在远离被摄体的情况下，也能准确地选择局部测光，以满足曝光需要，这对于那些无法靠近被摄体测光的拍摄，具有显著的优越性。

四、重点AF区域测光

重点AF区域测光是一种实用价值比较高的测光模式。在一般摄影活动中，摄影者选择的聚焦重点往往就是主要表现对象，无论是聚焦点选择还是曝光因素等都会以该区域为重点，将摄影者选择的聚焦对象同时作为测光重点，可说是一举两得：在聚焦的同时完成了测光，就摄影者需要抓取瞬间来说，也赢得了比较宝贵的时间。除了专业的单反数码相机外，许多普及型的相机上也具有重点AF区域测光功能。

综上所述，尽管数码相机有多种测光模式，但有些模式在使用时需要摄影者有一定的摄影知识，需要对相机的测光原理等有比较明确的了解，否则的话，结果适得其反。对于一般缺乏经验的摄影来说，建议拍摄时多使用"多区域评估测光"模式，它能根据主体与背景的

亮度全面均衡，以提供比较适度的曝光值，属于比较省事也是比较可靠的"傻瓜"模式。

第四节　曝光的造型特性

摄影的准确曝光，只是为了获得一张影调或色调正常的摄影作品。然而，如果我们仅仅是为了这一目的，那就完全没有必要学习曝光技术，更无必要手工曝光。因为，现代数码相机的自动曝光功能已经能够十分方便地做到这一点，正如使用手机拍照一样，没有任何摄影基础的人也能拍出在一定程度上赏心悦目的旅游纪念照。事实上，曝光技术的掌握是为能够在正常曝光的前提下，还要追求基于曝光技术的造型特性，以实现更为丰富的画面语言表现，这就是所谓的曝光技巧。而进一步的曝光技巧还包括包围曝光、补偿曝光、多次曝光等，它们都属于摄影画面造型的手段。

曝光的技术性已经告诉我们，在追求恰当曝光的过程中，摄影者拥有光圈大小、快门长短和感光度高低的调节手段，而感光度的可调整性又为确定曝光指数E_v值的高低提供保障。因此，掌握光圈与快门的有效调节是曝光造型特性的关键。概括来看，光圈在调节景深方面具有举足轻重的作用，而快门则对表现动体的动态更具魅力，由此能够造成不同性质的画面虚实并置。此外，在影调的表达上，也可以借助于一定的曝光技巧来进行强化。

一、光圈大小与画面虚实结合

人们的眼睛在观察事物时，在某一瞬间只能聚焦在一个平面上，看清远处和近处景物是靠眼睛内部肌肉伸缩来调整焦点的，并利用视觉暂留来造成景物都很清晰的感觉。但在摄影时如果使用了大景深，却可能在画面上同时把前后景物都清晰地表现出来。有时这是一件好事，但有时也有遗憾。这是因为如果一张照片上的每个物体，无论是主体、前景或是背景都同样的清晰，从图像直观上看，会带来一种平面的感觉，丧失了立体效果；从审美角度上看，也因画面一览无余，从而给人以平淡无奇的感觉，缺乏朦胧美，不含蓄，使人失去进一步探求的欲望。

相对于控制曝光而言，光圈的另一个重要功能是在此过程中能控制照片上的景深大小，有关景深的概念已在第六章中明确。光圈是凸透镜后面的通光小孔，因此，感光材料上的影像清晰度受透镜成像因素和小孔成像因素的双重影响。

镜头成像对被摄主体而言，因为感光材料位置正是像的焦平面所在位置，所以是足够清晰的；镜头成像对被摄主体前后的景物而言，虽然焦平面不在感光材料的位置(后景物的焦平面位于感光材料之前，但光线沿直线向前传播，最终落在感光材料上，此时像的清晰度应低于焦平面上的像，其程度取决于离开主体的空间距离；同样的，前景物的焦平面是位于感光材料之后，但光线受感光材料的阻挡而被接受，此时像的清晰度也取决于它离开主体的空间距离)，但在感光材料上也能够以不同的清晰程度汇聚成像。

对于光圈的影响而言，从几何光学的原理上看，光圈越大，理想的物理状态越清晰，但事实上做不到，于是有了"最佳光圈"的概念，这是利用了近轴光线成像。在一定小的光圈下，被摄主体前后一定范围内的景物也会以可以接受的清晰度成像，这个范围就是景深。事实证明，光圈越小，景深越大。当小于最佳光圈时，其成像清晰度的负面影响开始逐渐

显现。

事实上,小景深往往是摄影者的刻意追求,这将导致画面上的虚实并置,并在这种对比之中引导受众的情感。如图7-3是一种清晰美,大纵深的田园景色一览无余,令人心旷神怡,但并不能使受众感受更多的内涵,眼前的舒展已是主要的享受。但图7-1的小景深带给受众的则是更多的联想与想象。以极小的景深隐去了背景中的观众,既强化了主体,又隐藏了许多可能凌乱的事物,让受众的目光完全凝视主体,避免了对主题表达的意外干扰并与之共鸣。如果没有摄影者事先富有经验的构想,实践中将难以获得如此虚实并置并富于表现力的效果。请不要忘记在第六章所表述的,景深造就的虚实变化不仅有助于画面美感的增强,也有助于空间深度感的表现。

二、快门长短与画面虚实动静结合

快门是曝光时所延续的时间间隔,如果在此间隔内被摄景物的位置发生了移动,尤其是在一个竖直平面内的左右、上下等横向、竖向运动,即使镜头已经聚焦于该景物,但此时景物的影像虚实仍将产生不确定性变化。

1. 高低速快门的虚实效果

运动物体的虚实程度取决于物体运动速度与快门长短的相对关系。笼统地看,低速度快门将获得运动物体的虚化影像,并产生运动的视觉效果;而高速度快门将"凝结"瞬间的状态,甚至这种状态常常是人的肉眼难以捕捉和定格的。

通过适当的调节,它能表现运动物体的动感。在使用高速快门时能"凝住"运动物体。如图8-8所示,这幅作品用了1/1250秒的曝光时间,其"凝结"动体的效果十分明显,这样就可以表现运动过程中的一瞬间动作、位置、形态。

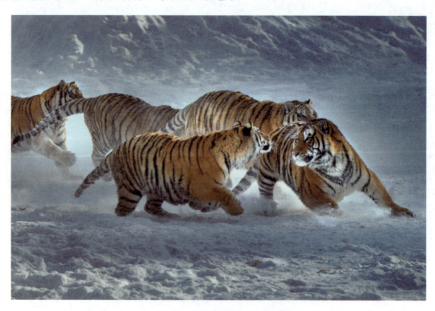

图8-8 英雄本色(范文霈摄)

当使用慢速快门时,也就是曝光时间稍长一些,可使运动物体在一段时间内的运动过程

全部叠加记录在一幅摄影作品上,从而使景物的每一点都形成方向性极强的线条结构状态的影像,具有强烈的动感。如图8-9所示,这幅作品使用了1/2秒的曝光时间,强烈地雾化了山中瀑布,柔化了其匆匆行色,展现了落瀑轻如纱的万种风情。

2. 超高速摄影与延时摄影

目前数码相机的最高速度已能达到万分之一秒,可以相当完美地实现摄影者对高速运动物体"动态的凝结"的追求。当然,超高速摄影并不是今天数码相机高科技的产物。早在1964年,美国工程师哈罗德·埃杰顿就以特制的频闪摄影方式,以百万分之一秒的闪烁拍摄了子弹打碎苹果的瞬间(如图8-10所示),它成功地向人们展示了高速运动物体的某种"真相"。

图8-9 疑似九天落轻纱(范文霈摄)

图8-10 子弹打碎苹果的瞬间(哈罗德·埃杰顿摄)

生活中的另一些摄影者爱好者则热衷于"延时摄影"。图片摄影领域内的延时摄影的本质是将在一段时间内景物缓慢变化的过程压缩到一张摄影作品中,呈现出平时用肉眼无法察觉的奇异精彩的景象,它可以被认为是和高速摄影相反的一个过程。延时摄影通常应用在拍摄城市风光、自然风景、天文现象、生物演变等题材上。

三、正确曝光与影调的关系

正确曝光在色彩摄影中显得尤为重要,曝光准确的影像,色彩饱和、鲜艳、明度适中;曝光过度的影像,色彩不鲜,像褪色一样而显得陈旧,明度较大;曝光不足的影像,色彩晦暗、明度较小。而黑白摄影中的高调影像、低调影像与剪影效果都与曝光的技巧有一定的内在关联。

1. 正确曝光与高调影像

在黑白摄影中，如想取得高调的效果，可以在正常曝光的基础上增加1～2档曝光，或以景物中的低光部分作为测光标准进行曝光，以增强高调的明朗程度。在此基础上，还可以利用暗室或数字图像软件作后期的进一步加工。

2. 正确曝光与低调影像

在实践中，如果希望获得低调效果的黑白摄影作品，可在正常曝光的基础上再减少1～2档曝光，或按景物中的高光部分作为测光标准进行曝光，以确保浓重的黑色基调。当然也可以在照片的后期制作中进行进一步加工。

3. 正确曝光与剪影影像

室外拍摄剪影时应把主体安排在明亮的逆光下，如选择早晨或傍晚的平低角度太阳，并利用主体直接遮挡太阳，这样能使景物轮廓更加清晰。也可以使主体处在水面、天空等亮背景中，这样的安排一方面符合剪影的用光要求，另一方面，背景也比较简洁，符合剪影的构图要求。如果是拍摄人物，一般应拍摄正侧面，这样可使轮廓突出、容易辨认，同时主体也应有一定的动作造型，以取得较好的视觉效果。除上述注意事项外，我们还应该注意以下事项。

第一，取景时，镜头上要加遮光罩，以防止眩光现象。

第二，拍摄剪影时尽量使用小光圈，这样景深大，对水面上的反光光斑还能产生星光闪烁效果。

第三，在拍剪影时，主体不一定聚焦很实。聚焦很实时，如再加上剪影影调深重，就会产生剪纸效果，而失去了剪影照片的特性。

第五节　天气与曝光

相对来说，天气的变化对摄影者更为重要，因为在室外从事摄影的时候，天气的变化不仅直接影响到曝光量的控制，而且还直接影响到用光和构图。

一、晴好天气

晴好天气通常是摄影新手的最爱，因为晴好天气下的自然光线充分满足了摄影照明的要求，并且光位效果显著，给画面造型的追求形成了许多方便。

1. 晴朗蓝天

摄影中的晴朗天气是指在摄影的瞬间没有云层遮挡太阳。在晴朗天气下，室外自然光线是由太阳直射光和天空散射光构成。直射光具有强烈的方向性，光质硬，亮度高，容易产生浓重的阴影；而蓝色天空漫散射光，光照无方向性，强度较弱，光质软，对阴影部分产生一定的补光效果，但这种补光效果的实际作用十分微弱，因此造成了被摄景物的亮面与暗面的亮度比比较大(亮度比也称为光比)，此时容易产生硬朗的视觉效果。

如图8-11所示，其侧逆光也恰当地勾勒出沙丘的轮廓，形成了显著的光形效果。晴好天

气有时也由于光比大，户外人像摄影时，会使人物的眉骨、鼻沟阴影浓黑而破坏构图，尤其是上午11时后的高位太阳光，会使这种现象更为严重。当太阳光线直接照射在人物的面部时，人会自然地眯起眼睛，形成"眯眼"现象，因此晴天通常不宜拍摄户外人像。

图8-11　攀登者的足迹(郑小运摄)

另外，典型的晴朗天气，天空显得空旷而单调，画面的构成通常情况下不够丰富，有时不能满足构图的要求。但许多摄影家在此天气中，逆太阳光线方向拍摄草原上奔驰的骏马、闲散的羊群，由于光线充分照射在动物的脊梁上，绵延起伏，仿佛波浪滚滚，常能够取得非常生动有趣的效果。

2. 朦胧阳光

朦胧阳光或少云天气是太阳光线穿过薄云、烟、雾等介质时产生的光照效果，这是一种理想的摄影天气，其典型优势在于：第一，由于阳光受到介质的散射，强度下降，景物的阴影不是很浓重，光比容易处理；第二，越远的景物越显得明亮，并且明暗反差较低，形成了强烈的大气透视现象，宜于表现出一定的空间深度感。图8-12所示为朦胧阳光下的拍摄效果，阴影较淡，从图中我们也可以强烈地感受到景物层次的丰富。朦胧阳光下的曝光参数与晴朗天气下没有明显变化。

图8-12　官坑春色(范文霈摄)

二、多云天气

在多云天气下,阳光穿过较厚的云层,不仅直射阳光的强度受到很大削弱,而且云层也增加了散射和反射,增加了漫散射光。因此被摄景物的影子很淡,但也不消失。多云天气也是一种理想的摄影天气,其典型的优势在于:第一,变化多端的云层常使空旷的天空出现变化,给构图带来了很大的方便,有时甚至成为照片的主要表现部分,如图8-13所示;第二,云层能反射大量的光线,使被摄景物的阴影部分得到一定的辅助照明,光比平缓,明暗反差适中,如果拍摄彩色照片,色彩还原也很自然。

图8-13 都市暮色(范文霈摄)

多云天气的曝光量一般应比晴天增加一档,对照表8-2中的相应环境,即E_v值减少1。

图8-14也是一幅很好的利用多云天气的佳作。当夕阳西下、晚霞满天之时,摄影者以远处起伏的山峦为背景,以清亮的母亲河为前景,展现了摄影者对自然的依依眷恋,丰富的云层给观者以无限的遐想。

三、阴雨天气

阴雨天气下的光线只有天空的漫散射光,光线没有明显的方向性。这种光线的摄影特性是:第一,阴天的光线不利于拍摄风光照片,景物的明暗反差很小,显得平淡而缺乏生气,画面平板,常常给人非常压抑的视觉感受。第二,如果

图8-14 额尔齐斯河畔(张贵洪摄)

摄影者寻求柔和的、敏感的或深沉的气氛,阴雨天的漫散射光线可能就是理想的光线。阴雨天的曝光量与晴天相比应至少增加2档,即相应的E_v值减2。相对而言,阴天与雨天的摄影还各具特色。

1. 阴天

图8-15堪称阴天现场光线的经典之作。在1976年4月4日那个阴郁的日子，人们从四面八方自发地来到天安门广场悼念周恩来总理，当时的政治气氛非常压抑。而此时此地恰好有人正在发表演讲，摄影者抓住这个有利时机，以对生活的准确感悟和把握，以阴天的现场光拍摄了这幅令人难忘的摄影佳作，并延迟于1979年才得以发表。但阴天拍摄人物会因为光线效果不够明朗而使照片过于晦暗。

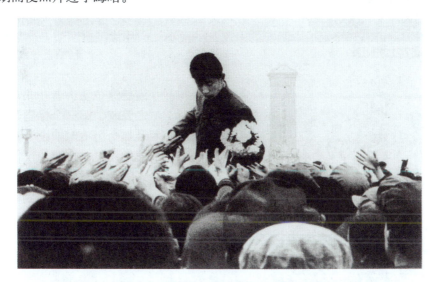

图8-15 让我们的血流在一起(王立平摄)

另外，如果拍摄彩色照片则由于天空散射光的色温偏高，会使照片产生一层多余的蓝色调。图8-16是在阴天拍摄的湖边小景，表现出一定的柔和气氛。

图8-16 南疆胡杨(张贵洪摄)

2. 雨天

在下雨的日子里，人们往往有一种压抑、沉闷的感觉，于是认为雨天不宜摄影。然而，雨景、雨丝、雨夜、彩虹、积水、倒影、水花，是一个个令人陶醉、令人振奋的摄影世界。拍摄雨景时有以下几种情况须注意。

第一，倾盆大雨中，因雨点粗大，风光照片显得酣畅淋漓，充满阳刚之美。因此画面要能充分表现"雨势"。较好的办法是选择暗的背景，衬托出条条雨丝。如图8-17所示，这幅作品借助滂沱大雨来表现古石桥的苍老，并以此隐喻岁月蹉跎，确实是一种非常有创意的表现手法。大雨天也可以利用水塘中溅起的水花，一层层、一片片，波澜跌宕，常常令人遐想无限。

图8-17　溪山蹉跎(范文霈摄)

第二，蒙蒙细雨中，有一种如诉如倾的情调和温柔清淡之感，实属阴柔之秀。但因为雨点细小看不清，会无法表现出落雨的景致。如果通过近景拍摄，多利用水珠欲滴的枝叶、山花，或潮湿而发亮的石块作前景，就能表现雨意。图8-18就是以潮湿的青石板路来强化小雨的滋润，同时，又以较慢的快门速度形成了宁静的山村与婀娜多姿的村姑之间的动静结合，使画面很具纯朴、典雅的意境。此外，拍摄城市雨景，可多从路面的灯光倒影、行人的雨伞着手，反映出雨天的景致，尤其是雨伞，选择余地大，五颜六色，点缀画面，显得多姿多彩。

第三，雨天的风光照片也有一定的拍摄困难：光线差，能见度小；景物层次少，远景不清晰；黑白照片泛灰，彩色照片偏蓝等。

四、雾天

雾，最富于含蓄，往往给人以隐约、淡雅、朦

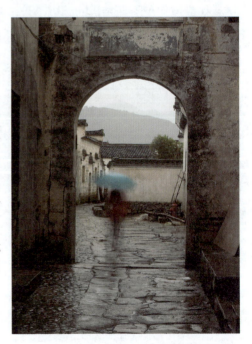

图8-18　雨润古山村(袁效辉摄)

胧之美。正所谓"雾失楼台，月迷津渡"，雾显得温柔、可爱而神秘。雾像一层有魔法的薄纱，笼罩着一切。在雾天，无论是黑白还是彩色摄影都会使你获得有趣的画面效果。雾和云海其实都是云，当人站在接近地面的云中时，就把云称为雾；当人在山巅，站在云外看雾，又把雾称为云海。雾和云海只是因为人们所处的位置、看的角度不同，而有不同的名称。适合于摄影表现的雾主要有三类：团雾、淡雾和平流雾。

1. 团雾的拍摄

团雾自身形态优美，并与自然环境适当结合，从而使画面具有极佳的意境。如图8-19所示，摄影者借助山岭之间的云雾缭绕，表现了皖南山区秀美无限的自然风光。

图8-19　云横秀岭(范文霈摄)

2. 淡雾的拍摄

另一种适合于表现的是淡雾，淡雾造就的是朦胧美，朦胧带给观众的是想象，所谓如诗如画，通常是指淡雾中的自然环境，尤以田园自然风光为主。图2-11是一幅典型的淡雾作品。又如图8-20所示，作者借助淡淡的晨雾，表现了大别山深处的秋色：云雾缭绕的山峰、苍翠的竹海、茂密的山林、暖色的前景以及在此掩映下的粉墙农家，正是一首美丽的田园叙事诗。

淡雾其实也是一种空气中的介质，有时可以由淡雾或水汽、烟尘等这类介质造成近深远淡的虚实变化，从而进一步造成了远近不同的纵深感。

3. 平流雾的拍摄

所谓的平流雾，通常是云与摄影者处于类同的高度，其视觉特征往往是形成了地面与高空的隔断，于是高空中的山头、高楼、朝阳或夕阳仿佛飘浮在浮云之上，宛如进入了梦幻仙境。图8-21就表现了云雾之中若隐若现的山峰。平流雾对于旅游纪念照和风光摄影爱好者而言，往往是可遇不可求的绝佳拍摄时机。如果观众的相对位置较高，平流雾呈现在脚下时，则表现为云海，同样是摄影者难得的机遇。

图8-20 山里人家(范文霈摄)

图8-21 浩然之气(张贵洪摄)

有些摄影者误认为雾天的被摄对象亮度低，拍摄时便增加了许多曝光量，结果导致曝光过度。其实在雾天由于大气中的水分子对光线的反射，亮度并非一定很低，尤其是早晨逆光下的薄雾常常有足够的亮度，这时如估计曝光拍摄，则要防止曝光过度。除此以外，还要注意以下几点。

第一，拍摄薄雾中的风光时，能见度较好，但拍一些大场面的远景照片，往往会形成白茫茫的灰色调，缺少层次，有意识地增加2档曝光会使灰雾转白。

第二，拍摄浓雾中的风光时，因能见度较差，所以不适宜拍摄远景和大场面。最好是在太阳刚出来时，雾将散之际，雾层分裂飘散，浓淡相间，景物在雾的流动中若隐若现，远近可见，这样可避免整个照片的灰暗色调，增加反差，如果远近景物结合得好，拍出优秀雾景

风光照片的成功率较高。

第三，要摸清雾的出没规律，以便掌握拍摄时机。雾实际是地面上的云，由于地区不同，季节不同，雾的出现和消失规律也不一样。江南潮湿地区雾较多；北方干燥，雾较少，但在夏季的雨后第二天常有雾出现；南方有些水网地区经常在早上有雾缭绕飘浮于田头、水面之上，这种雾在风光拍摄时很容易出彩；而森林地区，在夏天的早上也经常有雾笼罩，在阳光照射下，一道道光柱斜射林中，俗称耶稣光或佛光，拍出来的照片也很奇妙。

在山区的雨天，尤其在夏天温度高的情况下，常是一面下雨，一面飘雾，或山顶下雨，山腰飘雾，这种情况正是风景照片的最佳创作时机，不可错过。雾天的曝光量难以估计，最好使用测光装置指导曝光。

五、雪天

下雪，对于南、北方不同地域的人们而言，其感受大不相同。南方少雪的地区，对于雪的情感特别浓厚；而北方冬季多雪，积雪较多，其表现的重点也往往是积雪的形态。雪的反射光色温较高，常常偏于蓝色调，正像一首外国小诗所描绘的"雪花儿像蓝色蝴蝶在飞舞"，但这种蓝色很容易在白平衡校色或后期制作中被消除。

总的来说，雪天的拍摄在于两个主要方面：一是雪花飘飘的瞬间，二是积雪的形态。对于前者，掌握快门的快慢是重点，应强化雪花的动态感；对于后者，正如图8-22所示，厚厚的雪层展示了因时间的积累而形成的自然质感，红色的灯笼在风花雪月里增添了几分温馨，让寒冬不再清冷，雪夜更加浪漫。

图8-22 雪乡夜色(范文霈摄)

第六节 特殊曝光

在正常的曝光技术范围之外，借助于相机附件或内置功能，事实上我们还有一些特殊的曝光手段可以利用，以实现一些特殊情况下的曝光需要，它们是包围曝光手段、补偿曝光手

段和多重曝光手段等。

一、包围曝光

包围曝光(也称括弧式曝光)方式是在无法把握准确曝光的情况下，在一定的正负误差范围内逐级曝光。其做法是先按测光值曝光一张，然后在其基础上增加和减少曝光量各曝光一张，若仍无把握，可多变化曝光量多拍几张(可按级差为$1/3E_v$、$0.5E_v$、$1E_v$等来调节曝光量，每张照片的曝光量均不相同)，这样就能从一系列的照片中挑选出一张令人满意的。在一些情况下，甚至可以在后期取出三张各自曝光最准确的部分加以合成，以消除因光比过大而造成的局部曝光不准确。

现代数码相机还可以实现自动包围曝光，这是一种通过对同一对象拍摄曝光量不同的多张照片"包围"在一起，以获得正确曝光照片的方法。"自动"指相机会自动对被摄物体连续拍摄2～3或5张曝光量在$0.3E_v$到$2.0E_v$之间的照片(每张照片曝光量不同)。当你不确定曝光是否正确时，可以使用自动包围曝光功能，保证曝光的准确度，提高照片的质量。数码相机上的自动曝光功能，甚至可以让用户把欠曝和过曝的照片合成一幅曝光准确的照片——即使在拍摄的时候并没有任何一张照片曝光准确。

二、补偿曝光

一般来说，景物之间的亮度对比越小，曝光越准确，反之则偏差加大。相对而言，高级相机的测光就比较准确，而普通相机的偏差则会加大。针对这种光比高反差情况，相机的补偿曝光功能及技巧应运而生。

补偿曝光是一种通过强制性改变曝光指数来控制曝光量的方式，其改变范围一般在$±2～3E_v$左右。通常是摄影者感觉局部(往往是主体或重点部分)的光度偏低或偏高，在正常曝光值下其结果不佳，而进行的人为强制调整。比如，当局部光度偏低时，即可增加曝光值(如调整为$+1E_v$、$+2E_v$)，曝光的结果是该局部曝光趋于正常，而其他部分则有一定程度的不正常，掌握的标准是衡量不正常的程度能否被接受。总的来说，补偿曝光就是摄影者根据自己的想法调节照片的明暗程度，创造出独特的视觉效果等。一般来说，相机会变更光圈值或者快门速度来进行曝光值的调节。

总而言之，曝光补偿的调节是经验加上对颜色的敏锐度所决定的，用户一定要多比较不同曝光补偿下的图片质量、清晰度、还原度和噪点的大小，才能拍出最好的图片。

三、多重曝光

多重曝光是摄影中一种采用两次或者更多次独立曝光，然后将它们重叠起来，组成单一照片的技术方法。由于其中各次曝光的参数不同，因此最后的照片会产生独特的视觉效果。在多重曝光过程中，应掌握好总曝光量的控制，不能导致曝光过度。具体来说，又有以下两种多重曝光方式。

第一，简单多次曝光。在拍摄照片的过程中，相机和被摄物体都保持不动，对被摄物体不同时间或不同光线照射情况下进行多次曝光拍摄，这样就可以突出被摄物体的层次感。这是一种最基本的多次曝光技法，比较适合拍摄夜景。

第二，变焦多次曝光。在静物摄影中，如花卉的摄影，可以采用变换焦距的方法进行两次拍摄，一次使用实焦拍摄，一次使用虚焦拍摄。如此可以产生虚中有实、实中有虚的特殊效果。在实焦拍摄过程中可以曝光多些以强化实的主导性，而虚焦拍摄时则曝光少些。

其他还有遮挡多次曝光和叠加多次曝光方法，由于数码后期的日臻成熟，可轻易取得它们所追求的效果，而很少被摄影者采用。

四、灰镜的使用

灰镜是相机镜头外加滤镜的一种，它对色彩无任何影响，也不改变被摄物的光线反差。它具有一定的光学密度，可减弱光线进入镜头，起减少光通量的作用，从而降低曝光量，所以又称为中性灰阻光镜。它主要是用在减弱过强的光线上。比如，在白天拍摄街景时，加上一定数量的中灰镜，大幅度延长曝光时间可起到虚化行人甚至完全去掉行人、车辆的作用。在实践中，灰镜在雾化流水、夜景拍摄方面都有重要的作用。

另有一种灰镜，其密度渐次变化，被称为渐变灰镜。它在曝光时也有广泛的应用。有些景物的亮度范围比较大，如天空与地面存在高反差时，在森林中拍摄阳光透过的茂密树叶，景物中有黑沉的洞口、门口、窗口，以及带有光源的画面，它们的亮度范围常常超过感光材料的宽容度，在这种情况下，应设法缩小景物的亮度反差。此时，渐变灰镜就大有用武之地。

本章小结

本章全面介绍了摄影的曝光问题。摄影曝光技术是摄影的基本技术，其核心是对曝光指数内涵的掌握。拍摄对象在一定的光线条件下其曝光指数是确定的，摄影者所要做的工作就是让相机的曝光参数设置与其曝光指数相吻合。而相机曝光参数的设定又与光圈、快门和相当感光度ISO相关，它需要摄影者的综合选择。关于相机的自动曝光功能，有时会起到非常重要的辅助作用，但也不能完全依赖，否则将失去许多表现方法和画面语言，使得高端的自动相机退化为手机拍照或"傻瓜"相机。另外，本章还针对不同对象、不同主题表达的要求，详述了画面的景深与动感效果如何可以被强化。最后详细讨论了不同天气下的曝光技巧及其所能够取得的画面效果。

实践建议

实践8-1：手控曝光技术

1. 实践原理

在实际拍摄中，不同的曝光量将呈现不同的影像效果，概括而言：曝光正确，其照片效果应该是亮中有亮，暗中有暗，不仅在中间影调中表现出各种不同的影纹，而且在亮部和暗部也分别表现出一定的影纹层次，画面颗粒感细腻，色彩还原准确；曝光量偏大，即曝光过度，照片将失去景物的亮部层次，无论是彩色照片还是黑白照片，都给人画面泛白的感觉，

色彩易偏暖调；曝光量偏小，即曝光不足，照片将失去景物的暗部层次，画面颗粒感变得粗糙，整张照片色彩呈现青灰的晦暗效果而易偏冷调。

2. 实践要求与注意事项

本实践要求在完成拍摄操作时，首先，确定好拍摄景物的亮度范围，要有高光和暗部层次；其次，要根据景物的中间亮度确定曝光数据；第三，在确定中间亮度曝光数据的基础上，增减二级曝光量各拍摄一张。拍摄中要注意选择顺侧光照明条件的景物拍摄，同时，拍摄的景物范围、拍摄点和角度、所使用的镜头焦距不能改变，只改变曝光量，即改变光圈大小与快门控制时间的长短的不同组合。

实践8-2：光圈运用技术

1. 实践原理

根据光圈大小的介绍和基本特性，有意识地使用不同档次的光圈，对静态景物进行拍摄，并体验远近不同景物的清晰度变化，从而通过实践来体验光圈大小的基本特性。

2. 实践要求与注意事项

(1) 在保持曝光指数不变的情况下，使用F2(或F2.8、F4)大光圈和F11(或F16、F22)小光圈对同一对象分别进行拍摄，并对比画面影像的细微变化。在使用不同光圈进行拍摄时，要注意保持曝光正确。

(2) 首先根据镜头使用说明书或本章第一节对光通量讨论中关于最佳光圈原理确定哪一级光圈，然后使用所确定的最佳光圈进行拍摄实验。

实践8-3：快门运用技术

1. 实践原理

相机上快门这个装置是用来控制曝光时间的长短的。快门开合的时间是用一系列的数字来标志的，所以应掌握所使用相机的调节方法。由于快门开启的时间为感光材料的曝光时间，因此，对运动物体而言，它们在感光材料上留下的影像具有虚化效果，从而产生相对的动感，并且其动感程度与动体速度和快门速度的相对比存在直接的逻辑关联。简单来说，就是相对高速运动物体使用低速快门时动感较大。换句话说，也就是相对比越大，动感越强烈；反之亦然。实际拍摄中，具体的快门速度选择往往为摄影者的经验所左右。

2. 实践要求与注意事项

本实践要求选定同一运动物体，在运动速度和拍摄距离相对不变的情况下，换用不同的快门速度分别进行拍摄，以对比观察画面上运动物体的动感程度的不同。建议：

(1) 在维持曝光指数不变的情况下，对于以较高速度运动的物体(如高速行进的汽车)分别以1/1000秒(高速)、1/125秒(中速)、1/8秒(低速)、B门2秒(超低速)四级快门速度拍摄。

(2) 对于以中等速度运动的物体(如城市内行进的摩托车)分别以1/500秒、1/60秒、1/4秒、B门3秒四级快门速度拍摄。

(3) 对于以较低速度运动的物体(如行人)分别以1/250秒、1/30秒、1/2秒、B门5秒四级快门速度拍摄。

以上三种情况任选其一作为实践样本，注意在使用不同快门速度分别拍摄时要曝光均衡。

第九章

留念摄影

学习要点及目标

在充分讨论了摄影基础知识之后，就有必要将其运用于摄影实战之中，人们日常生活中最频繁接触的就是"留念摄影"。本章要求掌握旅游摄影与生活纪念照摄影的基本注意事项和技巧，简单来说，旅游纪念照留下的是旅游快乐，生活纪念照留下的是家庭欢乐。

核心内容

旅游摄影题材　人景关系　人物情感表征　抓拍　摆拍　抓摆结合

案例导入

摄影留念是许多人步入摄影殿堂最为直接的原因。虽然，其中有一部分人日后会成为摄影名家、一代大师，但为了留念而摄影仍是原动力之一。留念摄影的两大题材是"旅游纪念照"摄影与"生活纪念照"摄影。一个以景观环境为主，一个是以家庭环境为主，它们又各自表现出不同的特征。如图9-1所示，这是一对中年夫妇的旅游纪念照，既体现了旅游的快乐，也体现了生活的美满，是典型的纪念照拍摄。纪念照摄影既无须高超的技巧，也不需要专业的相机，往往也没有壮观的景色，它捕捉的是情感，留下的是欢乐。

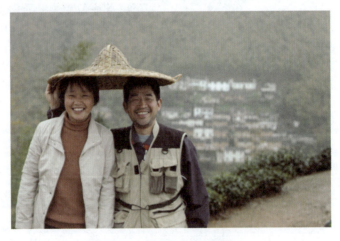

图9-1　皖南行(陈致奇摄)

第一节　旅游纪念照

旅游摄影，即是在旅游过程中进行摄影的活动。旅游的题材非常广泛，比如有草原高原、雪景山脉、海滨湖泊、溪流瀑布、古镇风貌、特色园林、奇特地域风情，等等。在此环

境中的纪念照摄影，在反映天地之大美的基础上，一方面，应强调人在自然中的快乐；另一方面，则应强调人与景的和谐关系。总之，旅游摄影的目的是旅游者自身今后的美丽回忆。

一、题材特征认识

旅游摄影，绝大部分情况下面对的是各种各样的自然与人造景观，比如高原、山脉、海滨、特色古镇等。事实上，它们的摄影先天条件各不相同，并主要反映在光照度、透视感、地标性等方面。对此，应首先有一定的基本认识。

1. 高原山脉

高原山脉风光旖旎，是旅游爱好者的常见目的地。从摄影的角度来看，这类环境通常光照度较高，晴天时蓝天白云令人喜爱，但又变化无常，时而云雾缭绕，时而雷电交加。高原地貌以视野开阔见长，因此其透视感较强；山脉更以外形奇特征服人的视觉感受。

2. 湖泊海滨

湖泊与海滨通常也是热门旅游目的地。湖泊海滨的天空上的朝霞云彩、日出日落，水面上的风帆渔舟、水汽淡雾、景物倒影等都会成为旅游摄影的最爱。同时，湖泊海滨的视野也十分开阔。湖泊海滨的背景主要是气势恢宏的山脉或临水的高楼大厦，前者的壮观、后者的灯光都成为留影的考察因素。

3. 溪流瀑布

溪流瀑布一般出现在山地旅游中，溪流以水流湍急、曲折蜿蜒见长，而瀑布则往往以气势征服游客。因此，溪流瀑布既是一种动体摄影，也是全景摄影，参照动体摄影的相关知识，摄影师有必要仔细斟酌快门的快慢，这样才能表现出各自的基本特征。此外，深山中的瀑布与周围的环境往往形成光度的高反差，因此要注意曝光的均衡。

4. 园林古镇

园林与古镇不同于自然山水，是人造景观，以亭台楼阁、小桥流水居多。尤其是古镇，是人居环境的"古"。能够被称为古镇的，并不在于文献记载的久远历史，而是遗留下可以见证久远的景物及其生活仪式、服饰、用品等。就景物而言则主要是包括民居在内的建筑物及其形成的街道特色，他们应该成为旅游摄影中兼顾的对象。比较耳熟能详的有江南古镇、徽州古镇、云南古镇，等等，古镇遍布全国各地。各地古镇既有同质化的一面，也各具特色。作为旅游爱好者更喜爱依山傍水、古朴典雅、海岛渔村以及城镇同化度较低的乡村。

二、人景关系处理

人景关系是旅游纪念照摄影的重要问题，我们了解旅游环境的基本特征，就是为了将其结合到摄影作品中，也就是说，是为解决人景关系做好知识储备。其基本注意点为选择视点、大小比例和人景叠合等方面。

1. 选择视点

在旅游摄影中，如果不能恰当地选择视点，将直接导致以下几方面的问题：一是选景不当，即人物前后的景物选得不够经典，标志性景观不明显，这会使照片的留念价值大打折扣。比如，拍山景留念照，照片上只有随处可见的树林背景，而未留下此景此情的任何个体特征。留念照需要让每一个看到照片的人都能对拍摄的景色一目了然，也方便勾起自己的美好回忆。二是布局失调，这种错误往往是构图不合理造成的。拍摄时没有精细取景或等待最佳时机，纳入的元素过多，如将景点的其他游客也摄入其中，造成构图冗杂、主体不明确等。如图9-2所示，其视点就较为恰当，比较完整地保留了雕塑背景，达到了红色旅游留影的基本目的。

图9-2　红色之旅(佚名摄)

2. 大小比例

旅游纪念照摄影中不可回避的一个问题是人与景的大小比例关系。其实这其中的内涵是以景为主，还是以人为主的摄影问题，因此，人景的大小比例关系就有了不同的观念。我们以为，前者偏重于风光摄影，是在风光摄影的基础上加入了游客的形象；而后者则是旅游环境中的人像摄影，人像摄影中的"中景取其情调、近景取其神采"的基本理念在此十分重要。它们虽然都属于旅游纪念照，事实上是运用两类不尽相同的摄影基础知识。如图9-3所示，这是一幅以扬州特色建筑五亭桥为背景的旅游纪念照，主要是突出表现五亭桥的秀美，其中人物所占面积较小，摄影者只是将其作为其中的元素之一，并无不当。图9-4则是反映大好春光下旅客的愉悦心情，以人物表现为主，占有画面绝对的视觉优先，而其中的油菜花只是显示出春的气息。

图9-3 五亭胜境(范文霈摄)

图9-4 油菜花开(范文霈摄)

在以风光表现为主的旅游纪念照中要防止景物的典型性不足,也就是景物被表现得并不突出,人物也仿佛是嵌入镜头的多余元素而喧宾夺主。在以人物表现为主的摄影中,明明是要表达"人物到此一游"的主题,可往往由于取景的景别过全,导致纳入的景物过多,人物又太小而未能达到突出其情感表现的目的。

3. 人景叠合

在旅游摄影中,人物与景物的叠合将不可避免,当然有时也无须避免。但有时的叠合不当,会直接影响摄影的整体效果。一是所谓的衔接错误,比如,石头压在人的肩膀上,建筑与树木是从人物的头顶"长"出来的等,这样错误的衔接破坏了人物形象和画面美感。二是人景色调过于相似,比如拍摄秋天的山林,正所谓"霜叶红于二月花",自然界色彩已十分丰富,如果人物也穿戴了花衣花裤,显然就会被淹没在大自然的色彩海洋中,因分辨不清而

难以突出。如图9-5所示,自然景色中的色彩较为单纯,在此情此景中,人物的衣着花哨一些,更显阳光气息。

图9-5　恰似同学少年(范文霈摄)

三、人物情感表征

人物情感表征是旅游摄影中永恒的主题,正所谓"边走边拍",一路走来一路拍,走过的是大美的旅程,留下的是游客的情感。如图9-6所示,既留下了佛教圣地塔尔寺独特的景观,也抓取了游客的情感表露,不失为中年夫妇优秀的旅游合影纪念照。当然,出于安全考虑,"走路不拍照,拍照不走路"仍是旅游摄影的铁律。一般而言,旅游摄影中刻意表达人物情感的照片有以下几种典型类型。

图9-6　塔尔寺留影(李苏伦摄)

1. 情侣自拍照

情侣的旅行，浪漫而温馨，两人的世界，专职摄影师成了多余的人，因此自拍照成为情侣们的最爱。相同的姿势、相同的视角、相同的人，不同的背景、不同的着装、不同的色彩，往往成为情侣照最吸引人的地方。每张照片都是从摄影师的视角进行构图，而其伴侣则永远是画面的中心，画面中的人物与画外情侣之间的眼神交流将洋溢着满满的爱意，而成为永恒的纪念。

例如，美国的杰夫和詹妮弗夫妇在新婚后，决定把对旅行和摄影的热爱投入到拍摄婚纱照的计划中。在此后的五年里，詹妮弗穿着白色的礼服和丈夫穿越17个不同国家和地区，行程两万多公里，不断重温他们的婚礼，并拍摄了令人震惊的《一婚纱一女人一世界》的主题系列照片。他们用令人震惊的婚纱摄影，分享着镜头下迷人的世界和蜜月旅行的甜蜜，令世人艳羡不已。

2. 逗趣幽默照

在旅游景点，每看到一处标志性建筑或者美丽的景色，总想拍照留念。然而，如果你选择一种特殊的角度，外加人物摆出特异的造型或者姿势，加上与之配合的表情，拍到的照片一定能实现意想不到的效果。比如有"单手抓提电视铁塔""手捧太阳""吻别狮身人面像"之类的照片，摆出这种典型姿势的照片总能博得日后一笑。如图9-7所示，则是另类逗趣幽默照。虽然，青海湖的特征并不明显，但一群已到中年的游客在浩渺的湖边，如少年般地奋力跳跃，以表达旅游的快乐，人物情感丰富，并借助前景的水塘产生倒影，更显活力四射，也不失是一张极好的旅游纪念照。

图9-7 青海湖边(范文霈摄)

3. 路边小景照

路边小景，通常是异乡人的发现，一个来自澳洲丛林的人，一定会对中国扬州的东关古渡兴趣万分，于是，就会十分仔细地观察他所见到的一切，与自己的生活经验结合起来产

生联想，并发现其中的美。比如，曾经有一位美国女摄影师突发奇想，用自己的摄影镜头记录下了世界上不同国家晾衣服的美丽瞬间。她走遍世界上大大小小的城市，包括英国伦敦、意大利佛罗伦萨、西班牙马德里和阿根廷的布宜诺斯艾利斯等。当被人问及这些摄影的灵感来源时，这位女摄影师称：洗衣服看上去是如此平凡，人们很容易忽略它。但是，当你真正停下来关注它时，你会发现自己又有了一些非常私人和个性化的新看法，具有难以言喻的美丽。如果在如此环境下，能够有机地加入游客的元素，就有可能成为绝妙的旅游纪念照，这些摄影照片旨在展现洗衣服的另一种美丽，让洗衣服不再成为一件平淡的事情。如图9-8所示，是一位游客乔装村妇的河边洗衣纪念照，充分展示了游客返朴归真的心理诉求和放松的心情。而图8-18则是在富含人文景观特色的古山村中，由游客扮演村姑并偏重于风光的旅游纪念照。

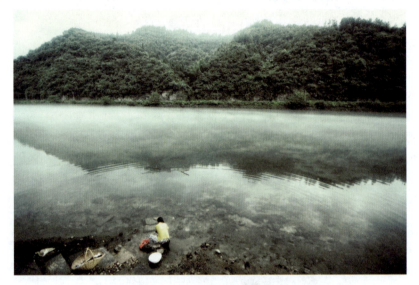

图9-8　麻埠河(范文霈摄)

第二节　生活纪念照

生活纪念照拍摄的主客双方具有一定的生活关联。在许多人看来，日常生活平凡而琐碎，然而对于自己而言，生活总是很美丽。许多在他人看似十分普通的生活瞬间，日后也许能勾起你无限美好的回忆，久久地沉浸在往日的欢乐之中。因此，生活纪念照的拍摄，在摄影工具日益普及化的今天，已成为人们日常生活极为普通的乐趣，也为日后的生活增添了无数的美丽话题，用影像讲述生活故事正成为我们生活的一部分。

事实上，生活纪念照的题材十分广泛，看似简单的"一按""咔嚓"，实则蕴含着无尽的摄影技巧。从被摄对象自身来看，有男人、女人和不同年龄阶段的人；从人物关系上看，有长辈、同辈、晚辈和同学朋友；从生活场景上看，有日常生活、家庭聚会和朋友聚会，等等。他们之间构成了错综复杂的组合，不同组合需要不同的拍摄技巧。限于篇幅，本书从生活照的抓拍、摆拍和抓摆结合三种拍摄方法来讨论其基本技巧。

一、生活照的抓拍

抓拍，在摄影理论界有一般性的明确界定，简单来说，就是在不干扰被摄对象的情况下，摄影师自己的拍摄行为。这一摄影方法可谓源远流长，比较有代表性的是，前有古典纪实摄影理论，后有"堪的派"摄影，中间有新即物主义摄影和纯粹派摄影。当然，抓拍的过程也并非简单地照录生活瞬间，而应该是摄影师的积极思考与选择的过程。

1. 环境观察

通常而言，摄影师思考的前提是观察。对于生活纪念照的抓拍，一般是发生在室内的摄影，因此，观察的项目主要有：①照明光线的强度与方向，甚至包括光线的颜色；②视点的观察，这不仅涉及哪个视点对环境的表现更简洁、更富有表现力，还将涉及被摄对象自身的情况，比如对于儿童摄影，即使他身材矮小，往往也需要以仰拍的方式去表现，而对于老人，则常常采用平拍的方式。如图9-9所示，这是一幅现实生活环境下的生活抓拍照，作品的优秀之处就在于对环境表现的准确把握：具有浓厚偏远古山村气息的农家、屋内的低光、门槛上做作业的孙男孙女，正在辅导而年事已高的奶奶，好一个生活的真实；而刻意的低位平拍，更加深了表现力。

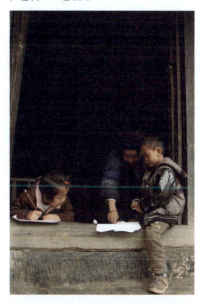

图9-9 教书的奶奶(熊梦凡摄)

2. 参数设置

根据光线和被摄对象自身的条件，抓拍需要进行一系列的相机参数设置。比如，应预先调整曝光参数，由于考虑到室内光线较弱，因此，高感光度的设置是优先考虑的方案，同时也可以相应提高快门速度，有利于抓取清晰的动体影像；其次，还要决定是光圈优先还是快门优先，还是程序式自动曝光；最后，要确定是选用自动聚焦还是手动聚焦方式，以确保聚焦的正确，在自动聚焦方式下是定点聚焦，还是人脸识别聚焦，这些都需要在拍摄之前有所确定。

3. 瞬间捕捉

在完成了一系列抓拍的前期工作之后，接下来就手持相机等待被摄对象的最佳表情或姿态的出现。此时，摄影工具的先进性能将得到体现。手机摄影通常难以完成抓拍任务，其原因是快门迟滞现象严重，出于同样的原因，即使轻便相机也常常令老摄手们不能得心应手，唯有单反数码相机在使用光学取景方式时，才是最佳选择。

当被摄对象为单个个体时，只要摄影师专注于表情捕捉，是比较容易实现的。但当被摄对象为多个对象的群体时，摄影新手往往顾此失彼。事实上，表情各异的群体往往也能组合成一幅十分生动有趣的画面，即使画面上有人开怀大笑、有人愁眉苦脸也不一定构成悖论，而令人回味无穷。对于抓拍的摄影师而言，其反应速度的快慢既有天赋的成分，也有后天的训练养成，这需要长时间的大量训练，建议多使用连拍，一口气拍出数张，此后再挑选最佳表情的。

抓拍的生活情趣浓厚，各种生活场景，如洗衣做饭、聊天交流、孩子自顾自的游戏都可以成为抓拍的题材。图2-6和图5-11，都是典型的生活抓拍照。而图9-10，反映的是一对老人在孙女的陪伴下享受冬日阳光的惬意：温馨、满足溢于画面，画面虽简单，但已将老人们晚年的幸福生活表现得淋漓尽致。

二、生活照的摆拍

摄影发明之初，其画面构图的美学观点源于绘画。因此，早期的摄影界就诞生了绘画主义摄影，其创作的特征之一就是摆拍。早期的摆拍完全奉绘画原则为圭臬，摄影师根据自己的设想，创设一定的环境，设计一定的情节，甚至绘制画面结构草图，让被摄对象表演，最后由摄影师拍摄完成。在这个过程中，摄影师还往往充当导演的角色。婚纱摄影通常具有浓烈的生活情趣，是典型的户外或影棚摆拍。

图9-10　冬日暖阳

这一创作方法反映到生活照的摆拍上，自然不会如此烦琐，通常因势利导，不会对拍摄环境作太多的调整。但干预被摄对象，或被摄对象明知自己将被"拍照"的现象十分常见，这就是摆拍。

1. 摆拍的环境调整

摆拍的目的是追求更加完美的构图效果，因此，关于画面组成、视点选择、光色造型、线条结构等方面的构图知识在此都应得到体现。就室内摆拍环境而言，优先考虑的是光位和取景方向的调整。由于室内光线主要来自于门窗，因此，光线具有了特定的方向性。此时，摄影师应结合人物的脸型选择合适的光位和取景方向，使人物得到最佳的表现。

此外，还需要适当调整室内物件，尽量避免对主体产生干扰并避免将进光的门窗纳入取景范围内。

2. 摆拍的人物关系

虽然是家庭生活照拍摄，但照片本身仍然具有一定的主题，而对象之间的关系对主题的突出具有重要意义。实际生活中，其对象的关系多样，因此，在摆拍的过程中需要对人与人之间的位置关系进行一定的调整，位置关系往往隐含了人物的社会与伦理关系。这其中，长幼关系、主次关系是比较重要的方面，同时，还要减少人物之间的相互干扰。比如，小小少年一般是在长辈的前面，而初长成人的大孩子则通常是在长辈的身后，这比较符合我们的生活习惯，影像看上去不至于有悖视觉常理。在朋友和同学之间的摆拍，则应遵循关系平等的原则，如此才能更加彰显温馨。

无论是单人生活照还是合影生活照，其人物姿势也是摆拍中应考虑的方面，不同年龄、不同性别、不同的身份关系都应掌握好恰当的身体姿势。近年来，家庭生活摄影已经从正式或呆板的摆拍逐渐过渡为更轻松自然的风格，主要通过突出拍摄对象之间的关系来实现。比

如通过让拍摄对象彼此接近或相互接触来呈现他们之间的关系。

3. 摆拍的情感引导

相对而言，摆拍的环境调整并不困难，富有经验的摄影师都能在现场迅速地实现其主观意志。摆拍的真正困难在于人物情感的引导，以满足用影像讲故事的特定需要。概括来说，以下一些方法值得借鉴：装傻小游戏、语言要求(如要求"你眼睛看着我，然后转向那个花瓶")、运动要求、明星动作模仿，等等。拍摄时，有时候可能需要让被摄对象直视相机，以使将来的受众与照片中的被摄对象有眼神交流，让照片更好地讲故事。

有时我们还可以采用交流引导的方法，比如小声地自言自语"嘘，你听见什么了吗？"一般情况下，低声细语会让听众身体前倾，以倾听你要说什么。这是一个很好的技巧，会得到一个真实的姿势：睁大的眼睛和一张素净的面孔，然后迅速地捕捉这一瞬间是摄影师的目的。

三、生活照的抓摆结合

在家庭生活纪念照中，单纯的抓拍与摆拍事实上都很难做到，绝大部分的情况是既摆又抓，抓摆结合，摆的是场景，抓的是表情。尤其对婴幼儿而言，传统意义上的摆姿势不可能发生，也不应强求，而更多的是一种引导，比如要求他"蹦一蹦""自己爬到椅子上去"，而拍摄就发生在这些动作的过程中。这就是抓摆结合，以下一些基本技巧值得摄影新手们了解。

1. 互动

生活纪念照的摆拍，很容易使拍摄对象过度造作，表情会显得僵硬和乏味。此时就应加强互动，即引导拍摄对象去做某些事情，可能并不是你真正想要他们做什么，而是他们对你要求的反应，也就是你要寻求的表情。本质上，你是为结果而引导，而不是引导本身。作为摄影师和导演，重要的任务就是创造一个能产生真实生活表情或让大家的真实个性得到体现的环境，可以认为互动越充分，表情就越好。

尤其是在与孩子的互动中，将会拍到想要的照片。而与他们的游戏打闹互动是最常用的手段之一。这个手段需要一个同谋，假如你是一个为孩子拍照的父亲，就用一种非常害怕的恳求声调请求孩子："你妈妈要挠我痒痒，别让她这样啊。"与此同时，妈妈靠近你，慢慢假装抬起手，然后她就真的这样做了，被挠后你随即发出尖叫，结果会是一片欢乐无比的场景，与此同时，相机应该迅速地爆发出一串连的快门声。

2. 真情

生活纪念照的真谛仍在于反映生活的真实，虽然是使用抓摆结合，甚至是完全摆拍的方式去留影，但仍然是以反映生活的真实本质为价值取向。

许多时候，整个生活纪念照中的生活场景都是摆布的结果：服装、位置，甚至光线等都不是自然形成的。在这其中唯一真实的元素就是你所拍摄的对象，以及他们的行动、反应和表情。布置一些让拍摄对象可以响应的东西，这是你作为导演工作的一部分。比如，你说的某些话，你指导拍摄对象去做的某些事情，或者你想引发真实反应的某个场景。它是由你的

引导所诱发的拍摄对象的真实表情。如图9-11所示，两位老人自然地坐在春天的草坪上，从抓拍的表情上我们就可以深深地感受到他们一辈子相濡以沫的情感生活。

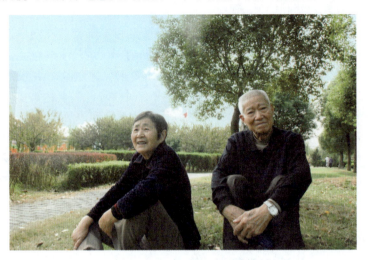

图9-11　在草坪上(范文霈摄)

你从家人或朋友那里所能得到的最高赞美是他们告诉你，你拍摄的照片捕捉到了他们的真实个性和表情。那些捕捉到真实自然表情的照片，也将是家人或朋友最喜欢的照片。但拍摄时如何引导出需要的表情呢？关键就在于真实表现。

3. 放松

生活纪念照摄影的过程应该是一个身心完全放松的过程。有时，被摄对象出于种种原因不够放松，也就显得不够自然，当然也仿佛不真实，此时就应该引导大家放松心情，再运用抓拍的手法来取得你所希望的照片。下面略举几个常用的例子来说明如何放松身心。

(1) 故弄玄虚法。在给孩子们摄影前，把他们叫过来，然后告诉孩子的爸爸，"你不要听我们说话，这是一个秘密"，然后用足以让爸爸听到的声音说话，故作悄悄地要求他们一起过去把爸爸摔倒。正常情况下，会遇到一个知道如何为拍摄好好表演的爸爸。

(2) 傻帽假笑法。这个技巧主要是针对为成年人或大孩子拍摄肖像类纪念照片时使用，一般人觉得这并不靠谱，但往往实际有效。当年龄较大的孩子无法摆脱虚假的笑容或者紧闭嘴巴时，就要求他们发出"最大的假笑"。他们第一次通常做得不够正确，但仅仅像微笑那样也会让你感觉好一些，即使是傻帽的假笑也会带来自然的快乐表情。

(3) 模仿明星法。故意要求被摄对象扮演无聊的超级名模，或把自己想象成一个声名狼藉的坏女孩、美国大片中的西部牛仔。其效果往往令人惊讶，这不仅影响了他们的面部表情，还影响了他们的拍照姿势。

本章小结

作为基础摄影知识直接而简单的应用，当属纪念照拍摄。本章立足于之前各章的基础知识，就旅游纪念照和生活纪念照的拍摄技巧进行了具体分析。就旅游摄影而言，它是风光摄

影与人像摄影的结合体,在阅读本章的基础上,读者可进一步补充这两方面的基本知识。生活纪念照摄影追求的是生活本真,以真实为准则,虽然有抓拍与摆拍两种不同的方式,事实上,追求的都是生活的真实本质。本章充分体现了知识的综合应用。

实践建议

实践9-1:旅游纪念照拍摄

1. 实践原理

旅游纪念照摄影是风光摄影与人像摄影的结合体,处于旅游环境中时,既有自然风光,也有人文景观。从摄影表现的角度看,它们之间又有许多区别,并共同与天气、光线构成了千变万化的美丽景色。当人与景观相结合时,就变化出无穷无尽的快乐。

2. 实践要求与注意事项

本实践要求在旅游环境中,以人为主体,使用不同的景别进行旅游纪念照的拍摄,从而偏重风光或人像摄影,并在此过程中,综合运用构图的基本知识和数码相机的基本参数设置进行创作,尤其是画面构成中客体的运用。

实践9-2:生活纪念照拍摄

1. 实践原理

生活纪念照具有肖像摄影的基本特征,拍摄环境大多为家庭居室内,光线和空间具有一定的局限性。生活纪念照的本质是用影像讲述家庭或朋友间的故事,影像的叙事性强烈,并以真实感人为基本追求。

2. 实践要求与注意事项

本实践要求在现实生活中,对自己的亲人或朋友练习生活纪念照拍摄。其题材以生活情节为主,也包括身体运动或聊天交流。有意识地分别用抓拍、摆拍和抓摆结合的方法拍摄。并尽量练习使用有关技巧,以求获得最令人满意的作品。

第十章

摄影简史

学习要点及目标

作为摄影爱好者，应该对摄影发展的历史有基本了解。摄影的发展大致可以划分为摄影的技术发展史、摄影的艺术发展史和摄影的社会应用史三个部分。在此，我们仅要求对前两者有所了解。摄影的技术发展史主要包括照相机和感光材料的发展；摄影的艺术发展史主要关注纪实摄影与绘画主义摄影的发展。最后，应初步了解作为外来文化样式的摄影术传入中国的基本情况。

银版照相机　　胶片照相机　　纪实摄影　　画意摄影　　仿画摄影

摄影起源于何时？大多数人都会毫不犹豫地说，是在1839年8月19日，由法国人达盖尔所发明。其实从历史唯物主义的观点来看，任何一项人类的发明都是人类文明积累、传承、发展到一定时期的必然结果。也就是说，发明的诞生必然有长期的孕育过程，摄影术自然也不例外。虽然，摄影术的发明最终归功于达盖尔，然而，这不能抹杀自16世纪以来众多的科学家，如波尔塔、夏尔勒、尼埃普斯等人为摄影术发明所做的伟大而艰苦的探索，以及所完成的知识积累。在从针孔成像原理到现代照相机的发展过程中，黑盒子的发明是一个里程碑式的中间事件。图10-1所示的黑盒子是意大利物理学家波尔塔于1558年制作，这是真正的相机雏形。

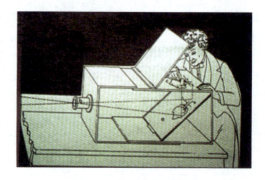

图10-1　波尔塔的黑盒子

第一节　摄影术发展简史

摄影术的多元性特点充分地说明了摄影术的集成性。早期的摄影术是集光学、化学与机械制造技术于一身的一种集成技术。当然并不是说，这些学科发展到一定程度时，摄影术就自然而然地诞生了。它还需要人们充分的想象，一方面，想象可以把这些技术集成起来构成摄影术；另一方面，在想象的推动下，也促成这些技术朝着这个方向发展。也许，一部幻想小说就可能对摄影术的发明起到至关重要的启示作用。1760年，蒂费热·德拉鲁舍(Tiphaigne de la Roche)出版了一个法国乌托邦式的故事《吉方蒂》。在故事中，一位航海者来到了一个神灵居住的小岛。这些神灵为了创造他们的艺术，把一种神秘的黏性材料涂在画布上。只要

第十章 摄影简史

这块画布暴露在景物前,景物就会在画布上留下镜子般的影像。①这个幻想更新了老一辈人的思想,那就是镜子般的影像更真实,人们要创造现实主义的图像。后来的事实发展证明,人们正是朝着这个方向努力而发明了摄影术。

正是由于传统摄影是由光学与化学两部分技术构成的,如果要从源头开始认识摄影,就必须了解历史上与摄影有关的光学和化学科学家,以及他们对摄影术的发明所做出的巨大贡献。

一、照相机的发展

大部分中外史学家都认为,在人类历史上,墨子是探索光学成像原理的第一人。但在1850年,朗亚尔德先生(Austen Lanyard,1817—1894)在西亚古国的首都NIMROD(现在叫作KALHON的地方)的遗址上,挖掘出了一面单面凸透镜,并推定这是公元前720年到公元前705年间的产品,②而早于墨子的论述约有300年之久。

在墨子关于小孔成像理论之后约100年,即公元前300年,著名的古希腊哲学家亚里士多德在其著作《疑问》中说道:"如果在一个没有窗户的房子里有一个小孔,小孔对面的墙上有一幅倒转的画面,这个画面就是外面的景色。"此后的数百年间许多科学家对光成像问题乃至照相机的原型都有过杰出贡献。吴钢先生在其著作《摄影史话》中对此作了较为详细的梳理,列举了众多做出过贡献的科学巨匠,如著名的哲学家培根、画家达·芬奇、天文学家开普勒、数学物理学家笛卡尔,等等。

1. 从针孔成像到黑盒子

摄影术史前史中,值得一提的是埃及科学家阿尔哈赞(Alhazen),他于公元1000年开始研究小孔成像现象,并且说(在类似于黑盒子上)成像小孔的直径的大小与得到的图像的变化有关。按照今天的理解,这个变化就是清晰度的变化,也就是景深与小孔的孔径有关。他曾经写出了大意如下的一段话:"如果太阳光在日食的时候,光线通过小孔可以射到对面的平面上,形成影像。孔要很小,影像才能显现。孔大了,影像也扩大,但是如果孔太大,影像就消失了。如果孔是圆的,平面上的光影也是圆的;孔是方的,光影也是方的(当然,最后这句话,按照今天的认识是不正确的——引者注)。"这段文字于1910年在伦敦的印度图书馆被发现。阿尔哈赞的主要著作《光学论》对光学成像的发展影响很大,并且一直持续到17世纪。

真正的照相机雏形——黑盒子,是由居住在意大利的物理学家波尔塔(Giovanni Battista della Porta,1535—1615)所制作。波尔塔把小孔成像的理论成功地运用到了黑盒子的制作当中,并在其中使用了凸透镜。他在其著作《自然的魔力》中,表现出难以掩饰的惊喜,预感到他的发明十分重要,他以文学家的激情充分描绘这一现象:"我们发现了一个最大的自然界的奥秘……"③此后,又有许多科学家对波尔塔的黑盒子进行了不断改进,直到出现现代意义上的照相机。根据对大量资料的查阅,大致可以整理出摄影发明初期的照相机发展

① 玛丽·沃纳·玛丽亚.摄影与摄影批评家[M].郝红尉,等译.济南:山东画报出版社,2005.
② 吴钢.摄影史话[M].北京:中国摄影出版社,2006.
③ 吴钢.摄影史话[M].北京:中国摄影出版社,2006.

轨迹。①

2. 从黑盒子到机械相机

1839年，出现了世界上第一台装有新月形透镜的伸缩木箱银版摄影照相机，它是一台真正意义上的照相机，并以其发明人的名字命名，被称为达盖尔照相。

1840年，美国光学设计师亚历山大·沃柯特(Alexander S.Wolcott)制造了一台使用凹面镜成像的照相机——Wolcott。这台相机比当时采用单片透镜的相机有更大的通光量，在明亮的灯光下，曝光时间约为90秒，而与之相比的同时代的相机通常要曝光20分钟。

1841年，33岁的维也纳大学数学教授匹兹伐(Joief Max Petz-val)用数学计算的方法设计出了著名的匹兹伐镜头。同年，仪器制造商彼得·沃可伦德(Peter Von Volgtlder)制造出了这只镜头，并生产世界上第一台全金属机身的相机。这架相机装有1∶3.4的匹兹伐镜头。其通光量为当时其他相机的19倍之多，使摄影者终于可以抓拍一些运动缓慢的物体。

1844年，马坦斯(Marters)在巴黎发明了世界上第一台照相转机。这台相机依靠镜头的转动，可以拍摄150°视角的全景照片。这个原理到今天还在被运用。

1858年，芝加哥和沃顿铁道公司为了给它们新生产的豪华列车照一张完美的照片，向英国人汤普森(Thurston Thompson)定制了一架长达12英尺的相机。用这台相机摄取的照片有3英尺见方。

1900年在美国制造出了历史上最大的、取名为"Mamtnoth"的照相机，它重达1400磅，使用500磅重的玻璃干板，它的操作需要15个人的工作小组，冲洗4.5×8英尺的照片一次就需要10加仑显影液。Mamtnoth只使用过一次，就从摄影史上消失了。

为减小摄影成本，有人考虑在一张平板上拍摄多张照片，于是出现了多镜头照相机。这些镜头有各自独立的调焦钮。有些机种上各镜头具有不同的焦距，从全景到特写可同时拍摄。在19世纪60年代，一股拍摄立体照片的旋风刮过欧美大地。利用两只略为分开的镜头同时拍摄两张照片，再用特殊的观片器来观看，就可以看到有立体感的影像。这与今天我们看立体电影的原理是一样的。

在19世纪80年代，欧美许多照相机厂纷纷生产一些奇形怪状的偷拍相机。这些照相机并不是为了警察或间谍的方便，而是有许多摄影爱好者喜欢上了偷拍。于是，这些相机有的做成盘形，镜头像一枚纽扣，可以挂在马夹内，在一张大干板上拍摄6幅画面；有的做成手枪状，弹仓里放了10张小干板，通过扳击来启动快门。这些相机的出现直接导致了一些非常自然的抓拍摄影作品的出现。

1888年，柯达公司生产出了世界上第一台使用胶卷的照相机——柯达1号，这是基于美国人乔治·伊斯曼(George Eastman)胶卷的发明。柯达公司以25美元的价格出售装好胶卷的相机。使用者拍完100张胶片，把相机寄回柯达公司，在那里胶卷被取出来并加工为照片。第一卷是免费加工的，为了得到第二卷胶片，使用者只要寄给柯达公司10美元，就可以收到装好胶卷的相机，这钱还包括第二卷的加工费，如此实现了循环消费。柯达相机一经推出，立刻受到大众的欢迎，很快，这种小方箱式的照相机就成了美国民众生活的一部分。

在20世纪初期，出现了一种新的新闻形式，那就是用高速单反相机拍摄运动物体的照片。这类新闻相机体积较小，有大口径镜头、反光式取景对焦装置。典型的产品如美国生产

① 资料来源：www.zysyxy.com/xsy/xsy-1.htm。

的Graflex牌照相机,它拥有纵走焦平面帘幕快门及f4.5口径的镜头,与今天的单反相机十分相似。只不过它用的是4×5英寸玻璃干板。1912年法国人拉兹格(Lartigue)用Graflex照相机在德国赛马场上拍出了一幅著名的照片,照片上车轮与观众分别向两侧倾斜。这是由于摄影者在追随汽车拍摄时,快门上下运动所造成的变形。

1913年,德国莱兹公司的巴纳克(Barnaclc)为测试电影胶片的感光度而试制了一台小型相机——莱卡U形相机。这是世界上第一台使用35毫米胶片的相机,它的诞生,为摄影史揭开了新的一页。

1920年,出现了Ermanox相机,这种相机尺寸较小,使用2×3英寸的玻璃干板。它的镜头口径为1:2,这在当时是绝无仅有的。它的出现,使不用特殊照明的室内摄影成为可能。著名的法国新闻摄影家埃里奇·沙拉曼(Erich Salomn)最喜欢使用Ermanox在室内抓拍。他为欧洲的首脑会议拍摄了许多新闻性的照片。由此,当时法国的外交部长形象地说,"一个会议有三个必要条件:几位外国客人,一张圆桌和沙拉曼。"

1975年,世界上第一台数码相机诞生于美国柯达公司电子应用研究中心,主要发明人为S J.塞尚,原名为"手持式电子相机"。①

二、照相感光材料的发展

感光材料,是一种对光敏感的材料。这种材料经过光的照射,可以产生一定的化学反应,并与未受光照射的部分形成物质材料上的差异,从而构成一幅潜在的影像。事实上,一种较为成熟的感光材料的研制成功,也就意味着摄影术的诞生。在达盖尔的银盐感光材料之前,人们尝试过多种感光材料。据称,尼埃普斯的照片就是使用了由沥青提炼的感光剂。

1. 银版摄影——单张影像技术阶段

1839年8月19日,法国科学院宣布,摄影术为法国人达盖尔所发明。这是以银版摄影技术诞生为标志的摄影术。银版摄影术的具体步骤是:对一块洗净并抛光的镀银铜板进行碘蒸气熏蒸,其镀银层发生化学反应,生成能够感光的碘化银层。再将此镀银铜板置入照相机中曝光。所谓曝光就是当光线照射到碘化银上面的时候,碘化银将发生一定的化学反应——解析出金属银并附着在铜片上,并且,碘化银能够随照射光线的强弱还原为不同密度的金属银,从而形成"潜影",并在水银蒸气下"显影",最终利用海盐水或硫代硫酸钠溶液溶解未被光作用而剩余下来的碘化银,从而实现"定影",即固定了影像。必须说明的是,在铜板上附着的影像相当脆弱易损,因此需要固定在玻璃镜框中加以保护,才能实现传播,并且其影像表层反光,在观看时需要调整一定的角度。

在银版摄影阶段还有一位法国科学家菲祖(L. H. Fizeau, 1819—1896)值得我们怀念,他于1840年解决了达盖尔银版影像过于脆弱的问题。经过反复试验,他发明了一种加固铜版影像的方法——"镀金法"。其实质就是使用金的溶解液——氯化金,加入到硫代硫酸钠的水溶液里,然后均匀地浇洒在达盖尔法的银版照片上,再放在酒精灯上加热,这样就形成了一层附加涂层——一层镀金保护膜。最后用清水冲洗净剩余的化学物质残留。经过这样处理的照片即使有些轻微的摩擦,也不致产生太大的损伤。

事实上,英国人约瑟夫·尼埃普斯是世界上第一幅永久性照片的成功拍摄者。从1793年

① 资料来源:http://tieba.baidu.com/f?kz=291035134。

起，尼埃普斯就已从事用感光材料做永久性的保存影像的试验。1826年的一天，尼埃普斯在房子顶楼的工作室里，拍摄了世界上第一张永久保存的照片(见图10-2)。他当时的制作工艺是在白蜡板上敷上一层薄沥青，然后利用阳光和原始镜头拍摄下窗外的景色，曝光时间长达8小时，再经过薰衣草油的冲洗，才获得了人类拍摄的第一张照片。在这张正像上，左边是鸽子笼，中间是仓库屋顶，右边是另一屋的一角。由于受到长时间的日照，左边和右边都有阳光照射的痕迹。尼埃普斯把他这种用日光将影像永久地记录在玻璃或金属板上的摄影方法，称作"日光蚀刻法"，又称阳光摄影法。他的摄影方法，比达盖尔银版摄影术早了十几年，只是由于尼埃普斯为保密而一直拒绝公开，令人遗憾地未被予以公认。美国盖蒂研究保护所的科学家最近对这张世界上最古老的照片进行全方位分析后认为，这张照片至今保护完好。科学家正在设计一个内含惰性气体的密封盒，以求使这张照片能够再保存数百年。这幅照片最后一次公开展览的时间为1898年，此后一度销声匿迹，直至1952年才重新面世。科学家杜森·斯图里克说："如果你想一想照片的整个历史，还有胶片和电视的发展，就会发现，它们都是从这第一张照片开始的。这张照片是所有这些技术的老祖宗，是源头。也正因如此，它才那么令人激动。"

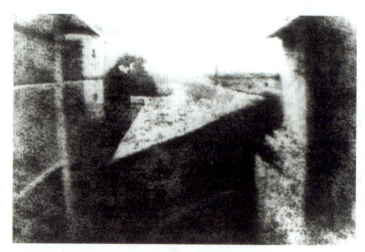

图10-2　窗外(尼埃普斯摄)

2. 湿版摄影——复制影像技术阶段

应该说明的是，达盖尔银版影像每次拍摄只能得到一张照片，这对于影像的传播来说十分不利。因此，人们期盼有一种新型的摄影术，能够通过某种复制方式复制照片。

事实上，与达盖尔同时期的还有许多摄影发明的先驱者，其中特别值得一提的是卡罗摄影术的创造者、英国伦敦皇家科学院院士塔尔波特(Fox Talbot，1800—1877)。他受英国人尼埃普斯的启发，从1833年起开始使用经银盐处理过的纸进行摄影术研究，并获得了初步成果——得到了一张直接用阳光晒印出的图像，后来又成功地使用食盐水固定了影像。但这是一张负像(所谓负像，对黑白影像而言，就是其像的灰度与物的灰度相反)，而且图像质量不高。经过不断改进，这一技术在1841年2月8日获得了英国专利，随后又在法国获得专利，被称为卡罗摄影法。这种方法是选用质量较高的半透明书写纸，涂上硝酸银溶液，然后再涂上碘化钾溶液，之后放在相机中拍摄，曝光后再放入硝酸银和酸性溶液中显影，用海波定影，

得到负像。而用来印正像的相纸，是把纸浸在盐水里，再涂上一层氯化银溶液晾干后制成的。这种方法的最大优势就在于拍摄了一张负像后，可以十分方便而便宜地复制若干张照片，这正是现代摄影的雏形。遗憾的是，这种方法由于用半透明纸作为负像载体，导致正像质量与达盖尔银版摄影相去甚远。

现在的问题是，达盖尔摄影术技术复杂而且价格昂贵，且不可复制，但影像质量高；卡罗摄影术方便，可以复制，但影像质量太低。我们能否找到一种方法兼具两者的优势？这个理想在银版摄影术发明后不久即被法国人尼埃普斯·圣·维克多(Niepce Saint-Victor)所实现。他是当年与达盖尔有过发明摄影术合作关系，并于1826拍摄出人类第一张可永久保存照片的英国人尼埃普斯的表弟。

维克多的发明是用一块光滑的玻璃板——坚固而透明，保留银版摄影术中的金属板优势，取代卡罗法中的半透明纸——作为承载影像的片基。这一设计需要使用一种黏稠而透明的液体作为感光剂的载体，使感光剂能够附着在玻璃板上。而这种黏稠、透明的液体竟然可以使用鸡蛋清来充当。这是维克多在摄影史上的一次重大革新，用这种方法得到玻璃板上的负像后，可以十分方便地复制正像。他于1847年在法国申请了专利。

鸡蛋清毕竟属于天然的物质，用它来充当感光剂的载体就会有天然的缺陷——蛋白对化学药品的溶解能力有限，所以感光剂的感光度太低，这导致无法拍摄清晰的人像。终于在1850年，鸡蛋清被另一项发明取代了，这就是火棉胶。其实，最先把火棉胶用于摄影术的是法国早期摄影家雷格瑞(Gustave Le Gray，1820—1882)，他在1849年就把火棉胶涂布在银盐感光板上作为保护层，用来保护他的作品，事实证明，这种方法十分有效。几乎与此同时，英国人阿切尔(Frederic Scott Archer，1813—1882)也注意到了火棉胶，他与雷格瑞不同的是，把火棉胶作为感光剂的载体涂在玻璃板上，形成感光底版。他于1851年公布了他的研究成果[1]，并在1852年出版了《火棉胶摄影法》的著作。此后的20年里不断有人对火棉胶摄影法进行改进，使其日臻完善。

火棉胶摄影法的关键步骤是将火棉胶溶液涂布在玻璃板上制成感光板，这一工作复杂而严格，并必须在摄影现场拍摄之前进行，需要在火棉胶尚未干燥前完成曝光过程。因而，它被称为湿版摄影。相对湿版摄影的拍摄过程而言，复制正像的过程就比较简单了。随着这种从负片拍摄到获取正像方法的普及，有人就专门生产相纸出售，形成了产业链。当然相纸也随着摄影术的发展而不断得到改良，此乃后话。

湿版摄影术的普及，使影像的广泛传播成为可能，在影像传播史上具有里程碑的意义。世界各地的人们以向亲朋好友赠送自己的肖像照片为时尚，由此拉开了近代影像传播的大幕。

3. 干版摄影——近代摄影技术阶段

湿版火棉胶摄影虽然开创了负—正摄影模式的先河，但已如前所述，它的感光底版必须在拍摄之前的现场制作，而火棉胶又是极易干燥的化学物质，这给摄影带来了极大的不便，尤其是在高温的夏季。于是有人就希望发明一种能事先制作好的火棉胶感光底版来摄影。探究火棉胶干燥后就不能使用的原因，主要是干燥后火棉胶的分子结构发生了改变，使整个黏胶凝固板结，从而碘化银失去活力。于是许多人为此而努力，寻求一种方法或添加剂来保护火棉胶不致干燥，并进行了多种尝试。比如在火棉胶里加蜂蜜、明胶，甚至琥珀，但效果都

[1] 吴钢. 摄影史话[M]. 北京：中国摄影出版社，2006.

不理想。终于出现了戏剧性的结果：物理学教授陶配诺(J M Taupenot，1824—1856)于1855年请回了被淘汰出局的鸡蛋清，以此作为火棉胶的保护层，从而解决了火棉胶干燥的问题——干版就此诞生。从此，摄影师们外出拍摄时可以不必携带许多涂布感光板的器材和暗房设备。轻装简便的干版法大受欢迎，许多人投身于这种新摄影方法的学习。

陶配诺的干版摄影法仍然存在一些问题，其一是感光度非常低，需要更长的曝光时间，甚至以半小时计，这对人像拍摄十分不利；其二是感光版上往往会留下一些污点或形成一些小颗粒。因此，干版摄影法还需要进一步改进。

中间经历了漫长的改良过程，许多科学家为此都作出过杰出的贡献。终于在1871年由英国医生玛多克斯(R.L.Maddox，1806—1902)作出了较为满意的改良。他利用动物的皮骨熬制成明胶，然后加入溴化银加热，趁热涂布到玻璃板上。明胶乳剂作为载体，可以使感光版的光敏度大大提高，也便于摄影师携带外出拍摄。同时明胶受潮膨胀的特性，使得显影液和定影液十分容易渗透，因而又给摄影后期的加工带来了更好的效果。这种明胶干版样式也为现代感光材料的生产奠定了基础，玛多克斯的贡献也属于里程碑式的贡献。后来贝耐特(Charles Bennent)又进一步改良，即延长明胶乳剂的加热时间，从而又大幅度提高了感光版的感光速度，彻底冲破了限制感光速度提高的障碍。他们的努力为现代工业化生产感光材料创造了条件，并将摄影师从制作感光材料的劳动中解放出来，得以专注于摄影的创作活动。

摄影发展到这一阶段时，现代摄影的模式已经完全建立，只剩下如何替换影像的载体(即玻璃片基)的问题了。玻璃片载体不仅沉重、易碎，而且僵硬的身躯一直是照相机不能小型、精致的原因，不断地换片也是妨碍摄影师拍摄速度的主要因素。1884年，美国一位年轻的银行职员伊斯曼(George Eastmon，1854—1932)发明了一台可以在感光片基上涂布乳剂药膜的机器，并且试验利用蓖麻油浸泡过的纸(以增加纸的透明度)作为感光片基。当然，早年的卡罗摄影法是不可与这种纸质负片的效果同日而语的。聪明的伊斯曼进一步想：如果能够利用纸制作出可以卷曲的卷成一卷的"感光版"，既可以使摄影师无须换片地、连续地依次拍摄，又可以大大缩小照相机的体积。受到市场前景的鼓舞，很快就制作出了可以卷曲的纸质的"感光版"，它就是我们今天称为"胶卷"的原型。此后，胶卷片基材料一路更迭：纸——赛璐珞(纤维素硝酸酯)——醋酸纤维片等。伊斯曼也把自己公司的名字换成了一个后来响彻全球的称谓——柯达公司。

第二节　摄影流派辨析

摄影术经过近180年的发展，到今天已经成为当代影像文化、视觉文化的核心基础，深入渗透到我们日常生活的方方面面，并形成了门类众多的摄影类别，如人像摄影、新闻摄影、体育摄影、广告摄影、风光摄影、生活纪念照摄影，等等。那么，这些摄影类别之间的逻辑关系如何？这是我们到目前为止尚未讨论的问题。而通过对摄影简史的讨论，我们将基本厘清这些疑问。

事物的分类是认识事物本质的重要途径，因而，摄影类别的问题早已有人提出。但是，对于众多的摄影类别作出逻辑分类也非易事，因为某一摄影类别往往具有多重属性。如此，有学者提出，所谓的摄影艺术是一种区别于其他艺术样式的艺术形式，是最高级概念，在此

之下，有艺术摄影、新闻摄影和应用摄影三大门类。这一分类方法虽然有一定的理论基础，然而也难避交叉的困扰。例如，新闻摄影虽然有其特殊性，但从社会学的角度看，难道就不能归于应用摄影之中？同时新闻摄影创作的指导思想也源于纪实摄影，因而，它与艺术摄影之间亦有理论基础的渊源关联。但这一分类方法依然给我们一个启示：艺术摄影就其社会功能层面而言应有别于应用摄影。基于这一分析，我们认为从摄影艺术的社会功能层面对其加以分类较为恰当，并以"传播摄影"的概念来涵盖应用摄影。所谓传播摄影是以影像为手段，以信息传播为己任，其适用范围既可以是新闻传播领域、教育传播领域；更深入于商品流通、经济活动领域，甚而体育运动领域，等等。因此，摄影艺术在此被划分为两大类别：一是艺术摄影，二是传播摄影。

那么艺术摄影又应该包含哪些类别呢？从历史的角度来看，艺术摄影最初被划分为纪实摄影与绘画主义摄影，它们构成了摄影艺术的两大流派、两支主轴线。前者强调的是摄影纪实特性，后者强调的是摄影造型特性，并且，按照今天的观点来看，后者被称为创意摄影更为恰当。此后，随着文艺理论的不断发展，折射到摄影领域内，在此两支主轴线的基础之上，又衍生了众多的摄影流派。①

如此，摄影的类别问题是关于摄影艺术总体分类问题，而摄影的流派问题则是在艺术摄影范畴内的进一步细分。在此，我们应该明确的是：第一，每种流派，不管它们之间有多少差异，它们都共同具有以下三个品质——从创作指向来看，是一种艺术观念；从艺术特色和造型技艺来看，又是一种创作方法；从它们产生的历史条件和发展态势来看，则是一种文艺现象。因此，不能将它们分出高低，定出进步的还是落后的，我们看重的是国情和民族的审美习惯。第二，不同本体主轴线产生的不同流派，相互存在、相互补充、相互借鉴，又相互竞争，才构成了摄影艺术领域中多元、多层次、全方位的发展态势。说得更直白一点，艺术摄影是一个大家庭，各种流派你中有我、我中有你更是屡见不鲜。一幅具体的摄影作品往往又很难说清它就是属于某个流派，而和其他流派毫无瓜葛。同时，我们还不应该忽视，许多年来，许多摄影工作者都在努力将两大摄影流派的理论与实践结合起来，而进行一种全新的摄影创作。

总之，关于流派的划分只是提供了一条全面认识艺术摄影的途径。

一、纪实摄影

摄影是如何被发明的？也就是人们是如何想到要发明摄影术？其实，这和人们的求真愿望密切相关。当绘画艺术已经蓬勃发展并日趋成熟的时候，人们开始逐渐不满足于绘画艺术的主观创作性，认为这是人为的绘制，与真实的现实还有相当的距离，而镜子中的影像才是真实的写照。于是，在这种朴素的求真思想的驱使下，如何将镜子中的像固定下来成为自16世纪以来的一种普遍求真诉求。终于，在1839年法国人达盖尔完成了人类的这一夙愿——摄影术诞生了！

摄影术自诞生之日起，纪实就成为它的使命。然而，摄影术的纪实性特征并不表示就带来了纪实摄影。纪实摄影作为一种艺术样式，还必须建立其艺术纲领和审美标准。因此，对于纪实摄影的认识还必须从其艺术纲领开始。

① 本书认为，创意摄影并不简单地是绘画主义摄影在今天的一个流派，而是整个绘画主义摄影的一种继承。

(一)纪实摄影的基本认识

纪实摄影,是一种发挥摄影纪实特性的摄影艺术流派,是以记录生活现实为主要诉求的摄影方式,它如实地反映摄影者的亲眼所见,其题材来源于生活和真实,如凡人小事、社会现实、战争现状等。因此,纪实摄影具有记录和保存历史的价值,具有作为社会见证者的独特资格。在史学界,有学者甚至认为,摄影术发明之前的历史记录是不完整的历史记录,应该就是针对摄影的纪实性特征而言。

如果从学理的角度认识纪实摄影,即涉及纪实摄影的基本定义问题。为此,我们不妨从纪实摄影(documentary photography)的词条来进行考察。最先使用"documentary"一词的人是20世纪初法国摄影家欧仁·阿特热。而documentary这个词源于拉丁文的"docere",意思是"教导",因而纪实照片的功能不止于传达真实信息,它还教导观众从所透露的真相来认知社会的某个层面。也正如著名纪实摄影大师L.W.海因所言:"我要揭露那些应该加以纠正的东西,同时要反映那些应予以表现的东西。"因此,概括性地看,纪实摄影的艺术纲领恪守"照相特性",即作品应该具有"与自然本身相等同"的品格,画面中的细节与现实相比较要"有数字般的准确性";造型中追求艺术形象具有自然态时的全部视觉特性,"物我对应,我在其中";创作中心态呈现为触发型;思维方式是直觉型和联想型的,艺术特点是带有现实性、再现性的客观走向。

到目前为止,虽然对于纪实摄影概念的确切表述各不相同,但在核心问题上还是基本达成了共识,那就是:①当其诞生之时,西方人将其命名为document photography。根据"document"最基本的含义,它应当是指起到一种证明、证据和文献作用的摄影类型。②在中国最后定名为"纪实摄影",同样表达了文献和历史纪年的含义,也强调了真实性的价值范畴。③根据两者命名的定位,纪实摄影应当是对自然场景及人类社会活动进行的真实的记录,它的题材内容具有一定的社会意义和历史文献价值。正如纪实摄影的代表人物之一A.施蒂格利茨所说:"只有探讨忠实,才是我们的使命。"纪实摄影不允许事先对被摄对象有任何人为的摆布。当然,纪实摄影的理论始终反对摄影创作像镜子那样冷漠地、被动地、纯客观地反映对象。总之,纪实摄影要求摄影家是被摄对象一个"积极"的旁观者。

至此,我们已经能够给纪实摄影一个明确的定义。所谓纪实摄影,就是在真实反映自然环境、社会景象及其相互关系的思想指导下,运用摄影工具,摒弃人为干预,在视点选择、光线选择和时机选择等方面充分发挥摄影者主观能动性而进行的一种摄影创作活动、一种视觉评述。其作品不仅具有艺术欣赏价值,同时具有社会舆论建构和历史文献价值。

(二)纪实摄影的重要事件

在纪实摄影的发展过程中,发生过许多重要的里程碑式的事件,它们对于纪实摄影的发展,乃至新闻摄影的发展都起到了至关重要的影响。本书限于篇幅,无法将其一一回顾,然而其中的两个事件不能不引起我们一定的注意。第一个事件是英国摄影家罗杰·芬顿的人类历史上的第一次战争摄影,他开创了摄影现场实录的先河。第二个事件是美国的FSA计划,这一事件开创了以大规模的、有组织的摄影报道的方式来影响整个社会的认识的摄影活动。

1. 芬顿与战争摄影

罗杰·芬顿(1819—1869年),英国人,早年从事法律专业,后改学绘画,1851年又从绘

画转向摄影。1852年成为俄罗斯的第一位宫廷摄影师，1853年又受雇于大不列颠博物馆，并创办了英国皇家摄影学会的前身——"摄影协会"。1855年，罗杰·芬顿在艾伯特亲王的帮助下，被派去拍摄克里米亚战争的"写实照片"，即用摄影手段记录克里米亚战争的一些场面。他带着700块玻璃湿版，冒着枪林弹雨，用3秒以下的速度拍摄了许多战争场面。这次活动被认为是人类社会历史上第一次用摄影的方法来记录重大历史事件。

拍惯了风景的芬顿把镜头瞄准了战争，用当时笨拙的摄影设备，冒着生命危险将这一人类最惨烈的相互敌对行为以摄影作品告之公众。事实上，那时的摄影技术和笨重的摄影设备还无法拍摄动态画面，这使得芬顿的照片里没有真正的战争，所以他的大部分照片都是有关战地后勤的静态场面，也有一些谨慎摆拍的军官集体照，士兵们都在镜头前摆出英雄一样的姿势，战场也被拍成了优美的风景画。只有其中人物在炮火和恐惧蹂躏下的苍白脸色令人印象深刻。芬顿的摄影作品后来由资助他去拍摄照片的出版商以相册的形式成套发售。

2. 美国FSA计划

1935年，整个美国经济处于大萧条，而美国的农业也遭受了严重的自然灾害。美国政府的农业部为了说服国会增加对农业的拨款，以帮助农民在经济萧条期尽快恢复农业生产，而专门成立了"农场安全署"(Farm Sccurity Administration，FSA)，并由德裔经济学家罗依·斯特莱克领导一个摄影小组，分赴美国各地。摄影小组将严格地以纪实摄影的方法对农村的萧条状况进行客观反映，以帮助美国国会议员们更加直观地了解失业农民的生活现状。为此，斯特莱克明确了拍摄理念："纪实是方法，不是技术，是肯定，不是否定。"内容要"留有讨论的内涵"。他将拍摄的作品发表在媒体上，通过媒体来影响国会议员，以利于国会通过增加对农业拨款的议案。

这个由13～14人组成的摄影小组，很快就在各种媒体上连续发表其摄影作品，这些作品被称为纪实摄影或新闻摄影。名称的不同无碍于作品对美国农业现状的深刻反映，这些作品引起了巨大的社会反响。最终，这次拍摄活动有效地帮助美国国会制定了正确的农业政策。经事后统计，这个被后人称为FSA计划的拍摄活动，总计拍摄了约27万张照片，它被认为是人类社会历史上第一次如此大规模的、有组织的纪实摄影创作活动。真可谓前无古人，后无来者。[①]如图10-3所示，被认为是20世纪最著名的摄影作品之一，它意味着苦难，代表着那些为生存而挣扎着的普通大众，也是20世纪30年代席卷美国的经济大萧条的真实写照。

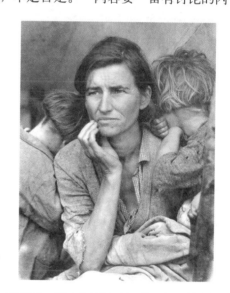

图10-3　逃难中的母子(多萝西娅·兰格摄)

① 数十年后，中国摄影家解海龙先生以其独自的力量，也采用纪实摄影的方法，先后数十次赴云南、广西、贵州、安徽等地的偏远山区进行山区基础教育现状的调查拍摄，拍摄了大量直接反映山区教育现状的摄影作品，这就是众所周知的"希望工程"。而其中的一幅《希望工程》(见图1-3)更引起了中国社会的巨大反响，它对于发动社会力量改善山区基础教育现状起到不可替代的作用。这是一次类似于FSA计划的中国式纪实摄影活动，值得我们赞赏与纪念。

(三)纪实摄影流派的发展

纪实摄影流派的发展历史,毫无疑问,包括在摄影艺术的发展历史中。我们了解历史,是为了更好地理解今天,也就是说,在"原点"与"现实"之间作出连线,我们往往就可以看清事物发展的规律。规律,是事物发展不可改变的根本趋势,也许事物在其发展进程中会受到各种因素的干扰,但终究仍然按其客观规律前进。认识事物的规律,是我们认识世界的根本方法,规律能够帮助我们预测事物的未来。

随着时代的发展,纪实摄影的理论及其创作实践都走出了最初的状态,而进入一个又一个的发展高潮。概括来看,主要有自然主义摄影、纯粹派摄影、新写实主义摄影和堪的派摄影,等等。

1. 自然主义摄影

自然主义摄影是B.H.爱默德在法国学者左拉的自然主义思潮启发下,鉴于绘画主义仿画派囿古的弊端,而提出来的一种新的摄影艺术主张。1886年他在一次摄影俱乐部的集会上发表了"摄影是写实的艺术"的演说,认为摄影艺术应该回归自然寻找灵感,自然既是艺术的开始,就应该是艺术的终结。

自然主义摄影在尊重和发挥摄影写实特性和促使摄影家面对现实世界方面与纪实摄影是一致的,但它却忽视创作主体的积极作用,过分强调客观性,从而导致了与纪实摄影的分离。就其实质而言,该流派的美学思想是现实主义某种庸俗化的表现,由此而引起了摄影理论界的激烈争论。经过5年的论战,爱默德开始退却,1891年1月他发表了一篇《致所有的摄影者》的公开信。信中写道:"艺术并不是自然,也不一定是自然的翻版或说明,因为许许多多的艺术以及某些最好的艺术,根本就不是自然。"

爱默德虽然放弃了自然主义摄影的主张,但他在摄影史上的地位是不可忽视的。他是首先向旧绘画主义摄影提出挑战的勇士,又是第一次根据摄影纪实性特征研究摄影美学的开拓者。

2. 纯粹派摄影

从19世纪末到20世纪20年代,与绘画领域印象画派从学院派中分离出来相呼应,摄影领域也出现了分离。他们从以罗宾森为首的旧绘画主义摄影的压迫中走出来,主张从事纯粹的摄影,这就是所谓的"纯粹派摄影"。纯粹派摄影强调发挥摄影自身独有的特质,追求照片的清晰度,注意现实世界的光景层次,刻意表现被摄对象的物质特性和表面纹理——质感,强调摄影作品的真实感和可信性。从这一点看,纯粹派摄影非常符合纪实摄影的要求。但一些纯粹派摄影大师,包括爱默德在内,虽然坚持摄影的纪实特性,但也同时坚持作品的画意风格,显然,这种画意风格并非通过人为干预而获得,难怪在摄影史上也有人将爱默德称为"画意派"摄影。

纯粹派摄影使我们看到了纪实摄影与绘画主义摄影相结合的典型风格。它存在的历史并不很长,由爱默德首倡,再经施蒂格利茨与"写实"摄影结合,这是摄影史上一次观念更新的开端。总体来看,纯粹派摄影应该是纪实摄影的一种发展与延续,尤其是它的理论与实践为新写实主义摄影和堪的派摄影的诞生播下了种子。

3. 新写实主义摄影

20世纪20年代，以阿尔贝特·伦格尔-帕丘为代表的德国摄影家，提出了新写实主义摄影的概念，主张用直率、朴素、清晰的手法来反映自然和现实。事实上，新写实主义摄影的思想源于电影的艺术感染力。1916年美国电影导演兼制片人格里菲斯在拍摄影片《党同伐异》时，首先运用大特写来反映人的情感活动；1925年苏联导演爱森斯坦在拍摄《战舰波将金号》时，也用特写镜头来直率地反映水兵餐肉上蠕动的蛆虫，给观众留下了深刻印象，形象感人至深。而摄影与电影同为影像艺术，很自然地，在摄影领域也就出现了被后人称为新写实主义的思想。虽然，新写实主义的摄影家们都主张运用纪实的手法表现客观世界，但当这一思想传播至世界各地时，由于摄影家的个人审美情趣、社会文化环境及其思想观念的差异，因而也就孕育了种类繁多、风格各异的子流派，其中值得一提的是美国的"F/64"小组。

1932年，美国电影摄影师威拉德以及后来成为著名摄影家的安塞尔·亚当斯等成立了"F/64"小组，提倡用最小的光圈，以获得最大的景深，拍摄影纹极其清晰的照片，这一风格明显地秉承了纯粹派摄影思想，并且尽量使用大型相机、大尺寸底片来保证其解像力。在"F/64"小组中最具影响力的当属安塞尔·亚当斯，其作品见图10-4。

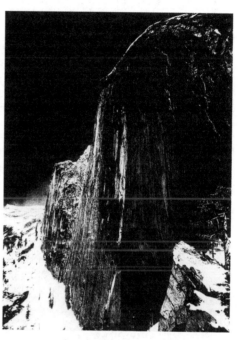

图10-4　约塞米蒂谷(安塞尔·亚当斯摄)

亚当斯是这样一位特殊的摄影家，他完全摒弃摄影的记录功能，而使摄影成为"纯粹的技术运作，用来担任美感的表达工具"。借用美国《摄影小百科》[①]一书来对亚当斯的艺术成就作出评价最为恰当不过："当你站在一张安塞尔·亚当斯的照片前，就无法不被他那技术上的纯粹铺张与华丽所淹没，那实质上没有粒子的照片，提供了外观无限丰富层次的色调，从纯白色到漆黑……照片应该有极致的焦距、清晰感和深度……亚当斯独自一人开始了一系列的痛苦试验，让自己的照片有更大范围的色调，从这里发展出区域曝光法，使他在拍摄的时候能预先知道色调，来决定曝光和冲洗放大的时间。"

新写实主义摄影的出现标志着摄影作为一门"独立"艺术的观念的成熟，一大批年轻的摄影家以其大胆的创新精神，彻底动摇了绘画主义摄影的统治地位，从理论到实践，新写实主义摄影与绘画主义摄影二分天下就此形成。

4. 堪的派摄影

艺术摄影的创作涉及众多因素，从艺术纲领、审美特征，再到具体手法，都会深深地影响到最终作品的形成。而堪的派摄影则是在纪实摄影艺术纲领下，强调拍摄时机的掌握，强调绝对的现场抓拍。因而，这一流派往往被称为"抓拍派摄影"，其创作原则与新闻摄影创

① The Photography Catalos. 美国 Har Per & Row公司出版，1976年。

作的基本要求十分吻合。亨利·卡蒂埃-布列松则是其中的世界顶级摄影大师之一。1952年他出版了《决定性的瞬间》一书，这不仅是他摄影事业的一个里程碑，也是对抓拍派拍摄方法所作的一次理论概括，提出了一种审美观念。

"决定性的瞬间"是特指通过抓拍手段，在极短暂的几分之一秒的瞬间，将具有决定性意义的事物加以概括，并用强有力的视觉构图表达出来的摄影思想。布列松将照相机的镜头看作自己"眼睛的延伸"，主张直觉的发现。图10-5拍摄于1958年，这是一幅典型的抓拍作品，它的题材并不重大，却是布列松的一幅脍炙人口的名作。一个男孩的两只手里，各抱一个大酒瓶，踌躇满志地走回家，好像完成了一个光荣而艰巨的任务。照片中的人物，表情十分自然真实，显示出布列松熟练的抓拍功夫。

从创作手法上看，布列松是一位坚定的抓拍主义者。然而，纵观其一生的作品，所呈现的艺术风格却颇具超现实主义的倾向。他曾自我表白地说："我对纪实毫无兴趣，纪实是非常呆板的。"并认

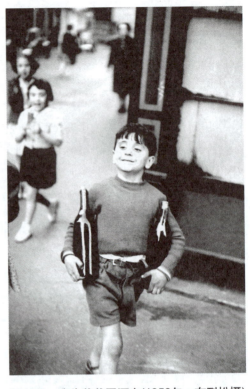

图10-5　我为爸爸买酒去(1958年　布列松摄)

为自己是一个超现实主义者。正像一些摄影评论家所说的那样，他是一个双重人格的人。[①] 布列松的创作手法与艺术风格的结合，正好再次提醒我们，在艺术摄影领域进行流派辨析时，创作理念与创作方法是两个既有联系又相对独立的概念。从布列松身上就能够看到，以纯粹的纪实性方法完全能够创作出具有绘画主义艺术风格的摄影作品。也就是说，我们不能完全割裂了纪实摄影与绘画主义摄影两条主轴线之间的联系，而应该清楚地看到它们之间的某种融合。

二、绘画主义摄影

绘画主义摄影是一种追求绘画意趣，以绘画造型原则规范自己创作的摄影艺术流派。这一流派历史悠久，从1851年起创立，可与纪实摄影相媲美。为了与近现代绘画主义摄影相区别，一些摄影著作亦将此流派称为旧绘画主义摄影。这一流派从一开始就走着两条不同的发展道路，形成"仿画"派和"画意"派两个分支。

(一)绘画主义摄影的特征

绘画主义摄影的特征与价值是其基本问题，对于这两个问题的认识将有助于我们认识绘画主义摄影的本质。

绘画主义摄影首先强调的是摄影的造型性，而对于创作手法则认为可以调动一切因素

[①] 对于布列松，本书无意将其归于纪实摄影流派，只是因为他坚定地以抓拍的方法进行摄影创作，而"决定性的瞬间"理论则是抓拍派的重要理论概括，并对后世的摄影理论起到重要推动作用，因此才在"堪的派摄影"一节予以介绍。

来进行，因素的调动往往也被认为是一种艺术的创新。在造型性这条主轴线上的流派总体认为摄影等于画笔，影像是画面构成"元素"。有摄影家宣称，"我打碎世界，又重造一个世界"。因此，绘画主义摄影流派的特点是创作从外摄转入内省，追求创作主体表露。我是主体，我是中心，物以我为存。艺术形象不再具有独立意义，已经符号化了。其创作心态是预构型——"意在笔先"，思维方式是想象型和创造型。沿这条主轴线产生的流派，它们的艺术特色呈现为虚构性和表现性的主观走向。

绘画主义摄影同样强调其瞬间性。在摄影术发明之前，世界上很多的瞬间情境仅仅凭肉眼难以感受，事实上，摄影手段的出现延伸了人类的视觉感官，人们终于有机会在如此熟悉而又陌生的瞬间里得到一种生理快感。对绘画主义摄影而言，这个"瞬间"的景象可以自然产生，也可以是在人为干预下产生。同时，在许多情况下，绘画主义摄影对瞬间把握的手法虽然与纪实摄影相类似，但利用其造型手段，常常强化了瞬间形式，这是对瞬间的凝固，正如图8-10所示，它带给人们一种视觉快感。

另外，绘画主义摄影还努力将不同时空里的典型瞬间组合到同一画面之中，形成瞬间的组合性效果，同为美国摄影家的菲利普·哈尔斯曼以超现实主义画家达利为模特创作的《原子达利》(超现实主义摄影代表作品，亦名《原子弹爆炸时的恐怖》)，如图10-6所示。他充分体现了这种瞬间的组合，画面荒诞，但寓意深刻——原子弹摧毁一切的恐怖。它利用多重瞬间的相互交织，从而对不同受众而言会产生不同的意义阐释。总之，绘画主义摄影对瞬间的强化是利用了生理快感对审美感受的心理作用，使生理与心理的活动上升为一种审美愉悦，这种关系正如中国美学家王朝闻先生所言："审美感受的愉快与生理快感有一定的联系。对生理机构的适当满足与社会需要的精神享受可以有内在的相互渗透和联系。"

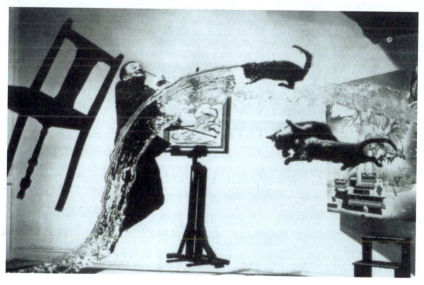

图10-6　原子达利(菲利普·哈尔斯曼摄)

综上所述，我们认为，今天的绘画主义摄影的本质特征就是：以自我内省为指向，以摄影手段为工具，以绘画造型原则为圭臬的一种光影艺术、一种视觉创意；其作品具有令人赏心悦目的外在形式，并以受众心理感受为传播渠道追求画面内在寓意的传达；画面内涵的丰富性、阐释的多义性和意义指向的不确定性是其根本特点。

绘画主义摄影本质特征的形成，曾经历了一定时间的考验，并在摄影术诞生后的数十年间，产生了为数众多的绘画主义摄影流派及摄影艺术家，并且紧随时代与科技发展，以至于它的受众群体即使尚未彻底醒悟，也已经参与到绘画主义摄影的队伍中来了，这就使得绘画主义的创作与受众群体成几何级数增长。

(二)早期绘画主义摄影的形态

摄影术的诞生把一大批画家召唤到摄影领域，他们带着天然的绘画主义思想，试图利用摄影的造型手段来实现自己的绘画艺术主张。当然，一开始，绘画领域并不认可摄影已经是一种造型艺术，摄影在艺术的边缘挣扎。于是，摄影界为了向艺术的中心靠拢，某种程度上不得不屈从于绘画艺术的传统原则，更进一步，艺术界尤其是绘画领域的任何观念变革，也自然而然地在摄影界掀起波澜。

还有一部分摄影家并非画家出身，但迫于艺术界强大的压力以及进入艺术殿堂的迫切愿望，他们开始自觉或不自觉地尝试摆脱摄影的纪实性，尽力按照当时的艺术原则，利用摆布、暗房及剪辑技术等，进行绘画主义的摄影创作，力图证明摄影也能像绘画一样按照摄影家的主观构思与技巧，自由地表现自然与社会，表现作者的思想和情感。

如上所述，在早期的摄影界，也就自然形成了一股仿绘画的创作与评价潮流。因此，当我们回顾绘画主义摄影流派的发展历史，就必须从其源头(即仿画派)开始。

1. 仿画派摄影

仿画派在国外又被称为高摄影艺术。最初，仿画派主要是直接模仿文艺复兴时期的画风，作品多取材于宗教教义或文艺作品，可以说是概念先行，经摆布、导演和暗房工艺制作而成。画面结构严谨，布局考究，情节性、叙事性和寓意性是其艺术上的特点。

1857年，雷兰德《两种生活方式》(如图10-7所示)的问世，标志着该流派的成熟，作品是用30幅底片经合成而制作成功的，具有浓郁的文艺复兴时期的艺术风格，在摄影艺术发展史上意义重大。1896年，英国摄影家罗宾森总结了仿画派在这一阶段的艺术实践，写出了《摄影的画意效果》一书，这本著作可视为仿画派的理论基石。罗宾森拍摄于1858年的《芳魂将逝》(亦名《弥留》，如图10-8所示)，同样被视为仿画派摄影的经典代表作品。这种作品是经构思、绘制草图、导演和摆布后拍摄完成的。

仿画派的艺术思想流传到各个国家后，各国的摄影家则结合各自的绘画艺术传统进行融合和创新，产生了许多本土化的仿画派摄影流派。例如，我国老一辈摄影家郎静山将摄影和我国传统的山水画相结合，运用散点透视原理，创作出一幅幅独具中国风格的风光集锦摄影艺术精品，从而成为一位仿中国画的摄影大师，并自成一派。另一个当代摄影家陈复礼于数年前推出的"影画合璧"作品，其创作方法则是在拍摄照片时有意选择一些可以添加景物的形象，待冲洗放大成照片后，再请画家"酌情"加上丹青，使之成为一幅影画相映成趣、浑然一体的作品。

图10-7　两种生活方式(雷兰德摄)

图10-8　芳魂将逝(罗宾森摄)

2. 画意派摄影

绘画主义摄影中的画意派虽然也奉绘画造型原则为圭臬,刻意追求作品"有意味的形式",但它一开始就自觉不自觉地利用摄影的纪实特性,把镜头对准现实,寻求现实世界中的"诗情画意"。与纪实摄影相比,纪实摄影注重的是生活自身,而画意派则注重创作主体的审美感受。

早期的画意摄影直接寄生于绘画艺术,从风格上看属于画意,许多样式的内容情节是杜撰的,有的甚至违背了生活逻辑,但其手段仍然是摄影。因此,它与其他艺术样式相比,具有真实感人的特点,正是由于这一特点,才给人以一般艺术所没有的愉悦性,也才拥有十分广泛的社会大众基础。画意摄影的出现促使了两种转化,一种使一般社会大众向摄影爱好者

转化；另一种则使摄影爱好者向专业摄影家转化。

画意摄影的主题意义常常并不十分明确，这是所有绘画主义摄影的基本特征。但只要形式、用光、色彩等构图元素运用到位，仍然能够产生较为理想的形式美感。然而，我们还必须明确，总的看来，早期画意摄影，其形式相对僵化，概念也较为单一，从题材到技术都不能越雷池半步，将画意摄影自身限制在了一个狭小的空间里。观众对这种当年新型的艺术样式的认识仅停留在猎奇的水平上。应该说，画意摄影进入到自觉的发展时期已是19世纪末20世纪初了。

(三) 绘画主义摄影的现代发展

我们有充分的理由说，真正的绘画主义摄影发展开始于20世纪初，此时正值文艺复兴以来艺术发生最深刻演变的关键时期，其基本特征或许可以用现代性、国际性和多样性来加以概括。所谓现代性，亦即反传统性，是艺术本身顺应历史潮流而发生的质的变化。总的来看，在造型艺术方面是沿着具象——半具象半抽象——抽象的路线发展，而形成了各种绘画主义的摄影流派。这一时期的绘画主义摄影还得益于科学技术的迅速发展，在照相器材及感光材料性能的支持下，各种流派都可朝着更加深化的方向发展。

绘画主义摄影发展到如此地步，已和19世纪中后期的仿画派或画意派相去甚远了。然而，我们必须明确，虽然艺术样式发生了深刻的变化，并表现在深化与泛化两方面，但作为绘画主义摄影主题预构的前提(概念)本身没有变，其具体表现是：其一，概念来自于客观世界，是对客观存在的反映；其二，概念属于意识的范畴，而不是客观对象本身。在此基础之上，让我们来认识一下现代绘画主义摄影的各个主要流派。

1. 印象主义摄影

印象派这一名词源于绘画艺术，诞生于1877年，主要表现题材为自然风光，艺术上追求外光和色彩在人的视觉印象中的准确性，而不做逼真的描述，不描绘出清晰的形象；作品中的艺术形象常常没有明确的轮廓界线等线条，体积感和质感不强。

在这种画风的影响下，1889年仿画派摄影家H.P.罗宾森提出"模糊摄影比清晰摄影更优美"的审美主张，而印象派绘画的基本思想很适合当时的摄影条件，也符合某些绘画派摄影家的创作意图。于是，印象主义摄影家在观察体验中凭借自己对现实的感受和印象来进行创作。开始，他们运用软焦点镜头进行拍摄，布纹纸洗印，追求一种模糊朦胧的艺术表现效果。随着"溴化银洗相法"和在颜料中混入重铬酸胶洗相纸法的出现，印象派作品从对镜头成像的控制发展到暗房加工。他们提出"要使作品看起来完全不像照片"，并且认为"假如没有绘画，也就没有真正的摄影"。于是，摄影艺术领域出现了以模仿当时流行的印象派绘画的视觉效果和审美情趣的"印象派摄影"。

在这种理论指导下，印象派摄影家还动用画笔、铅笔、橡皮在照片画面上加工，特意改变其原有的明暗变化，追求"绘画"的效果，如拉克罗亚在1900年创作的《扫公园的人》，就像是一幅画在画布上的炭笔画。印象派摄影家使自己的作品完全丧失了摄影艺术自身的特点，所以又有人把它称为"仿画派"。可以说它是绘画主义摄影在现代的一个分支流派。

目前，数码图片艺术的迅速发展给印象主义摄影的创作提供了更为广阔的空间，相信在

不久的将来,印象主义摄影的理论与数码图片处理会有更紧密地结合。这是新科技时代在艺术领域的必然反映,所有的摄影艺术家,无论您是什么流派都应坦然处之,迎接它的到来。

2. 象征主义摄影

在讨论象征主义摄影之前,我们首先明确什么是艺术创作中的象征。一般认为,艺术表现中的象征是指通过某种(具体的)形象以表现与之相联系的某种抽象概念、思想或情感。象征主义在摄影理论界的讨论并不很多,但它不可否认地存在于艺术摄影的创作实践中。象征主义摄影不同于纪实摄影,它不是以告知事实为目的。有些摄影理论著作据此认为象征主义摄影通常不提倡以真人、真事、真场景的题材来表现象征意义,但本书并不认同这种观点。比如,如图2-15由英国摄影家迈克·威尔斯拍摄的《乌干达旱灾的恶果》到底是具体描述了那场旱灾还是象征了那场旱灾给人类带来的灾难?我们以为是后者。而迈克·威尔斯恰恰是利用真人、真事、真场景来进行了一次摄影新闻报道、一次视觉评述。同时也通过象征性给受众以思想与情感,使受众形成了一种关于乌干达旱灾的抽象概念。

象征主义摄影不同于印象主义摄影或抽象摄影,有时甚至完全没有具体形象,摄影家运用的是转喻和含蓄的手法,追求的是作品的寓意。正如法国象征派诗人马拉美所说的那样:"说出是破坏,暗示才是创造。"象征主义摄影常常以形象的"朦胧感"、画面语言的多义性为象征性特征。从这两点上来看,将其归于绘画主义摄影在现代的发展有一定的理论依据。

3. 抽象摄影

抽象者,顾名思义是抽去了具体形象,非具象或"无物像"。抽象艺术最初发源于抽象绘画、抽象雕塑、抽象建筑,其代表人物是俄国艺术家康定斯基等。他们认为,艺术是一个"自为的领域,只被自身的和作用于自身的规律统治着",它应该是脱离自然的"表皮"。导致作品诞生的是艺术家内心积累起来的感受,其恰当的表现就是"无物象的"。艺术摄影界在此理论影响下,结合摄影自身的特点而产生了抽象摄影。

摄影自身的特点是要面对具体的被摄对象,那么抽象摄影是如何体现抽象的?所谓抽象,在艺术上是和具体物象相对而言,在哲学上则是"概括""提炼"的意思,也有非具体的含义。最简单的生活例子就是:3个苹果加2个苹果等于5个苹果、3粒糖果加2粒糖果等于5粒糖果;如此便有了"3+2=5"的数学抽象。前者是具象的,而后者则是抽象的。因此,从"概括"与"提炼"这个层面看,摄影便具有了抽象性。摄影创作的主要手段之一是选择,选择包括对运动着的事物的空间截取和时间凝固,这个被截取或凝固的"时空"是一种"决定性的瞬间",它意味着"概括"——这是抽象。至于摄影作品中被虚化的前景或背景,由于失去了具象性,也都具有了抽象的因素。

如此看来,抽象摄影在哲学层面上毫无存在的障碍。然而,抽象摄影作品在一般人看来实在难以把握、难以捉摸。究其原因有二:一是作品的被摄对象事实上常常仍然是具体的事物,没有脱离摄影直面现实的特点,而一般受众受思维定势的影响,仍然会认为这明明是一种具象表现,怎么是抽象呢!二是抽象摄影的摄影家们有时故意扭曲、夸张被摄对象的"常态"而营造"异态",或将其中的某一部分拍成特写,或选择特殊视点表现对象,从而使事

物的具象产生了不具体性和不确定性。事实上，所有的所谓抽象形象离我们并不十分遥远，它们都来自于我们的生活本身。正如我们想象中的上帝，也仍然是我们人本身的形象，充其量再加上一些司空见惯的形象组合而已。

由此我们认为，抽象摄影的特征表现在：一是时空选择具有鲜明的概括性，具有某种普遍意义；二是摄影家常常摆脱世界客观形象的模仿与再现，画面形象具有"不可指认性"，而仅仅只有线条、形体、色块、光点、影调这些纯形式的组合。

摄影史学界通常公认摄影家阿尔文·兰登·科伯恩是从事抽象摄影的第一人。他于1912年拍摄了一组《从纽约之颠看纽约》的照片，如图10-9所示。这张从纽约市最高建筑物上俯视城市的照片，通过缩小透视、压缩空间、鸟瞰全貌的方式，将城市展现为点、线、块相组合的形式，这是一幅具有了"抽象意味"美学效果的摄影作品。自此以后，科伯恩还进行了一系列的抽象摄影创作实验，并就此引领了抽象摄影的发展。

图10-9　从纽约之颠看纽约(1912年　科伯恩摄)

在科伯恩之后，抽象摄影走过了"物影照片""光影抽象照片""意外效果实验照片"等发展历程之后，最终回归到"直接摄影"的方式。直面现实的摄影是抽象摄影成熟的标志，是在具象中寻求抽象。这种方式就是回到自然界和现实生活中去寻找、挖掘那些原本具有抽象元素的被摄体，并对之进行孤立的处理，割断它与周围环境及其他事物的联系，摒弃事物的通常、具体的意义，而呈现其抽象意义。在这样一大批进行先锋艺术创作的队伍中，爱德华·韦斯顿尤其显得耀眼。他说："事实上，通过摄影，我们已经证明自然界中存在着许多抽象化了的(即简化了的)题材。不过，我带着相机直截了当地摄影，把现成的抽象形式提炼并孤立出

来。"韦斯顿就是用这种观念与手法去拍摄裸体、沙丘、云彩、贝壳及蔬菜等，图10-10就是韦斯顿拍摄的《贝壳》。那些在生活中常见的、极普通的事物，在他的镜头下竟然能够产生如此神奇的力量，这正是韦斯顿的辉煌之处。

图10-10 贝壳(爱德华·韦斯顿摄)

直接摄影的抽象风格又经过A.施蒂格利茨实施后产生了一种理性升华，他用"等效"这个词来加以形容。一切的拍摄过程都遵循摄影的纪实特性，没有夸张、歪曲、干预或漫不经心，而题材在作者内心引发激动，拍摄的照片也同样使作者激动，这就是一种"等效"，题材与作品起到了相同的"激动"效果。而他本人最初的拍摄题材是天空中变幻无常而又司空见惯的云，并被称为"天空之歌"，多么富于想象力的概括。

抽象摄影作为一种艺术样式，它的问世也曾遭遇到思想理论界、艺术学术界猛烈的抨击，但由于它的艺术观点与审美思想日臻完善，艺术风格逐渐形成，今天我们不仅接受了抽象摄影，而且有越来越多的摄影爱好者主动地以抽象摄影原则进行摄影的创作活动。那么，抽象摄影自身的发展趋势及其艺术追求如何？按照徐忠民先生在其《抽象摄影》一书中的观点，抽象摄影将向着远离现实、靠拢音乐、接近东方艺术、回归儿童纯真、追求纯视觉表现等几个方向发展。①

4. 超现实主义摄影

超现实主义的艺术思潮诞生于第一次世界大战之后的法国。1924年法国作家布列东在巴黎发表了《超现实主义宣言》的论文，主张把人的意识从逻辑观点和理性中解放出来，随后他又继续提出了一系列的艺术主张。事实上，这一艺术思想的哲学基础是柏格森的直觉主义

① 徐忠民. 抽象摄影[M]. 杭州：浙江摄影出版社，1999.

和弗洛伊德的精神分析学说。超现实主义的提出直接影响了绘画界，产生了超现实主义的绘画，并举办了许多画展。很自然地，这一思想对摄影界也产生了影响，出于对绘画的效仿，产生了超现实主义的摄影流派。无论是超现实主义的绘画还是超现实主义的摄影，都部分地继承了"达达派"①的虚无主义主张，同时也有象征主义的某些成分，在表现手法上则兼有纪实与抽象的语言。

图10-6《原子达利》的作者哈尔斯曼是一位热诚的超现实主义摄影家，他的许多作品被奉为该流派的经典作品。而抓拍名家布列松亦自称是一位超现实主义的摄影家，他认为"绝对的现实就是超现实"。为此，他进行了一系列成功的实践。他的作品往往不是反映事物的表面现象，而是反映他所认为的那种"现实的本质"。他大多表现潜意识中的矛盾：成长与死亡、现在与未来等，以表现出他注意个人意识、对现实有一种超越感的艺术思想。所以，从布列松的创作实践来看，有些看似"纪实"的超现实主义摄影作品，其"纪实"只是用来物化摄影艺术家头脑中瞬间意识的运动。通过自为的联想，自由地、随意地、松散地、不受逻辑支配地进行创作，但又并非完全都是"想象的漫无边际，感情的无端跳跃，怪诞形象的杂乱堆积"。

超现实主义摄影的艺术思想不仅具有反理性、反传统的成分，其创作手段甚至也反常规。例如，摄影家创作时可能不用照相机，而是将某些物体直接置于光源和感光材料之间，通过轮廓、阴影、透射制作成照片。后来则像达达派一样，利用暗房加工、多次曝光等特技将一些互不关联的影像或变形、或省略、反逻辑、超常态地错乱组合在一起，创造出一种现实与梦幻、具象与抽象之间的奇特、荒诞而又神秘的不可捉摸的"艺术世界"。画面充满着某种象征性和暗示性，使作品内涵闪烁而不确定。当然，关于这种"摄影"的创作方式，基础摄影阶段尚不具备能力进行模仿。

在近代，由于文艺理论的丰富与发展，还出现了多种基于造型因素的摄影流派，这其中既有自封的也有公认的，比如主观摄影、浪漫主义摄影、漫画式摄影、幻想摄影、立体拼图式摄影、形式主义摄影和观念摄影，等等，本书限于篇幅，不再一一讨论。

第三节　摄影在中国的传入与发展

摄影术的发明，中国并没有直接的贡献。虽然，中西方学者普遍认为中国古代墨子观察到并论述的光学现象是有史以来对小孔成像现象最早的研究和论著，也是中国人对摄影光学理论的独自贡献。但遗憾的是，一方面，还没有证据能说明西方的摄影术研究是在此基础上展开的；另一方面，此后的进一步研究在中国后继乏人。即使是一千多年后的宋代科学家沈括，以及近代清朝的科学家邹伯奇都独自对一些光学现象作出过研究，但对起源于西方并不

① 绘画中的达达主义出现于第一次世界大战期间的欧洲，它是对传统和理性的叛逆，公开宣称自己和美学无缘，主张"废除绘画和所有审美要求"。创作中，用一些与艺术毫无联系的零碎物品或物品的局部作为某种意象符号来建构作品，使创作近于游戏。在此艺术思想的影响下，摄影领域也于1918年诞生了达达主义摄影流派。随后，由于该流派不符合传统的审美习惯和审美趣味，加之它也和绘画中的达达主义一样，没有理论上的积极贡献，因此不久就衰微下去。1924年以后，逐渐被具有较明确、较完整的艺术纲领和理论的超现实主义摄影所代替。

第十章 摄影简史

断发展的摄影术并无实质性贡献。西方学者对摄影的研究相当成熟与深入，不止是一般的理论论述、文字表达，更有实验实践活动。

摄影术发明后，很快就随着与西方各国的交往活动带入了中国。

一、近代中国摄影技术的传入

摄影术自发明至今已有近180年的历史。许多年来，摄影术以其特有的魅力，在世界范围内迅速传播起来。世界各地的人们从不同角度——理论的、创作的、传播的以及纪念的，涉足摄影领域。而在摄影术发明的当时，中国正处于一个非常特殊的时期。众所周知，摄影术诞生仅一年之后的1840年，在中国这个古老的封建帝国就爆发了中英之间的第一次鸦片战争。

鸦片战争前，中国是清王朝统治下的一个独立、统一的中央集权国家。但从18世纪下半叶开始，清王朝已经走上了衰败的道路。与此同时，英、法、德、俄等西方列强依靠工业革命正在迅速崛起并进行殖民扩张。很自然地，他们将殖民的目光落在了衰落中的中国。其中英国以鸦片为武器，残害中国大众，大发毒品横财，强烈撞击了封闭的中国。正是在1839年6月，一个与摄影术诞生十分接近的时间，林则徐在广东收缴和销毁鸦片。这引起了英国对华战争的喧嚣，一场必然的侵华战争在这一借口下，终于在1840年爆发。[①]

战争的结果是清王朝政府与西方列强签订了一系列不平等条约：割地赔款、国门洞开。在大量资源急速外流的同时，西方的一些技术也被其军政人员、传教人士和旅行家等各类人员带入中国，其中也包括摄影术。

关于摄影术首次进入中国的具体时间，据胡志川先生等考证，[②]最早的记载是在1844年，两广总督兼五口通商大臣耆英，在给皇帝的奏折中提到他把"小照"分赠给英、法、美、葡四国使臣。那么，此"小照"是否为照片呢？1984年11月，胡志川等在巴黎法国摄影博物馆见到了珍藏的36幅在中国最早拍摄的银版照片。这批照片的作者为于勒·埃及尔(Jules Ltier)，他在1844年左右以法国海关官员的身份来到中国，其间在中国拍摄了一些照片。照片上有作者手书的说明文字，其中就有耆英的肖像照。结合耆英的奏折与法国的馆藏，我们不难推断：到目前为止，有案可稽的在中国最早的银版照片当属耆英的肖像照，如图10-11所示。由于银版照片每次拍摄只能得到一张照片，由其"分赠"可以看出，埃及尔为耆英重复拍摄了多次。

随后，有文字记载说明，摄影术从此在中国正式传播开来。据湖南进士周寿昌在1846年的日记中记述："奇器多而最奇有二。一为画小照，法：坐人平台上，面东置一镜，术人从日光中取影，和药少许，涂四周，用镜嵌之，不令泄气。有顷，须眉衣服毕现，神情酷肖，善画者不如。镜不破，影可长留也。取影必辰巳，时必天晴有日。"（《思益堂集·广东杂述》）其描述在今天看来仍然十分专业。由此可见，1846年，摄影在中国，至少在广东已非偶然现象，已惠及王公大臣，并由单一的人像摄影向人文风情类摄影扩展，如图10-12所示。

[①] 吴群先生曾在《鸦片战争时期的新闻摄影与〈虎门焚烟图〉》一文中展示了一幅被认为是摄影作品的《虎门焚烟图》，但笔者以为，林则徐的虎门焚烟发生于摄影术诞生之前，该作品被认为是1839年拍摄的摄影作品缺少史料依据。是否后人将1876年左右的又一次民间焚烟时拍的照片移植于林则徐的虎门焚烟？

[②] 胡志川，陈申. 中国早期摄影作品选(1840—1919)[M]. 北京：中国摄影出版社，1987.

图10-13则已属于纪念照片或档案照片了,由此可见,当时中国摄影的题材已十分广泛。

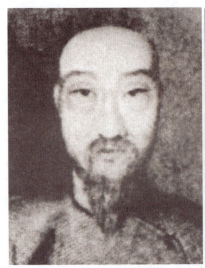

图10-11　耆英肖像照

图10-12　早期中国风光题材的摄影

图10-13　第一批派往美国留学的中国少年(1872年于上海)

二、近代中国摄影活动的先驱

从19世纪40年代中期起,中国虽然较少见摄影活动,但也已开始出现早期的摄影工作者,直接有据可考的有林箴、罗森、邹伯奇、赖阿芳等人。其中,广东人罗森最初是作为早期外国摄影师的助手[①],后又在香港独立执业照相馆。

1. 林箴

林箴,字景洲,福建厦门人,1847年2月受美国邀请前往讲学。当时,美国正风行银版

① 马运增,等. 中国摄影史(1840—1937)[M]. 北京:中国摄影出版社,1987.

摄影术，林箴对此耳闻目睹，极感兴趣，将其称为"神镜"，并购置了一套银版摄影器具，还学习摄影术，成为中国最早的银版摄影师。这一过程被他自己记述在一篇名为《救回被诱潮人记》的报告中。十分遗憾的是，到目前为止，尚未发现他留世的摄影作品。[①]应该说，林箴是第一位系统学习摄影术的中国人。

2. 邹伯奇

邹伯奇，字一鄂(1819—1869)，广东南海县人。其实，邹伯奇本人并非职业摄影师，而是一位中国近代著名的科学家，其研究涉及光学、化学、机械等领域。1844年他完成了《格术补》和《摄影之器记》两篇与摄影有关的学术著作，独立研制了照相机和其他照相用具，并拍摄了一定数量的摄影作品。据王健先生记述，他们曾经看到三幅拍摄在玻璃上的照片，其中一幅是邹伯奇的肖像(见图10-14)。他所研制的照相器材一直保存到抗日战争初期，遗憾的是，后竟不知所踪。由史料看来，邹伯奇是第一位独自研究摄影术及照相器材的中国人。[②]

图10-14　邹伯奇肖像照

3. 罗元佑

罗元佑，广东人，19世纪50年代在上海开业的职业人像摄影师。罗元佑本为上海道台吴建彰属下会计，1856年因官场生变而辞去官职，转而向外国摄影师学习摄影，并开业执镜。王韬在1859年3月的日记中曾有记述："晨同小异、王叔、若汀入城。往栖云馆，观画影。见桂、花二星使之像皆在焉……"其中的"桂、花二星使之像"是指1858年6月与英法两国签订《天津条约》的清朝钦差大臣、大学士桂良和吏部尚书花沙纳二人的肖像图片。由此可见，这两位清朝大员的照片不仅出自罗元佑之手，而且被作为招揽生意的招牌。罗元佑是在中国最早开业执镜的中国摄影师。

① 《清朝野史大观》卷七，《清人逸事》。
② 资料来源：www.cpanet.cn/gcms。

4. 吴嘉善

吴嘉善，字子登，江西南丰人。我国近代数学家，同时以摄影见长，是我国早期的摄影爱好者。吴嘉善是咸丰十一年进士，客居广东时，曾和邹伯奇、夏鸾翔等人一起共同研讨科学，切磋摄影技术，志同道合。吴嘉善虽出身于封建士大夫，但对西方传入的科学技术有广泛的兴趣。本人略通外语，所结交的人，很多是像王韬那样有资产阶级改良思想的知识分子。受环境影响，他对摄影独有偏爱。咸丰末年，吴嘉善旅居湖南湘潭，时常以摄影自娱，并向当地人传授摄影知识，影响很大。同治元年二月(1862年3月)，湖南湘潭等地发生教案，当地人民捣毁教堂，并波及了几十家中国教民。吴氏因会摄影，被人误以为信奉洋教。于是"一日突遇数百人仡然而入，谓其为天主教徒将执之"，他"欲辩不及，毁垣而逃，则寓中已劫掳一空矣"。后来，吴嘉善向某"大令"进行解释，告诉他关于摄影的知识，"大令请试之"，于是吴当众试拍了许多照片，大家才相信。鲁迅先生曾把这段因摄影而引起的意外遭遇写进了他的杂文中。

5. 赖阿芳

赖阿芳又译黎阿芳，广东人，早期在香港拍摄人像和本地风光的著名职业摄影家。他于1859年在香港开设他的第一间摄影社，与当时香港的其他照相馆展开激烈的竞争，并连续营业到20世纪40年代初，比任何中外竞争者的从业时间都长。赖阿芳的摄影技巧堪称一流，英国著名摄影家约翰·汤姆森曾给予高度评价，他赞扬"赖阿芳有较好的艺术修养，有高超的艺术鉴赏能力"[1]。赖阿芳除了拍摄人物肖像外，风光摄影也是他所擅长的，图10-15[2]即为他的早期作品。

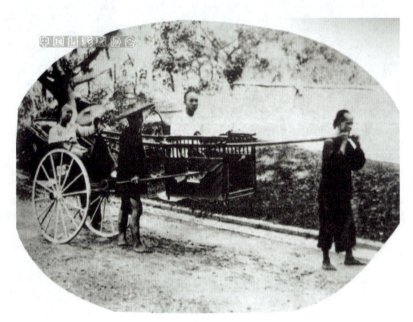

图10-15　人力车(赖阿芳摄)

[1] Janet Lehr. John Thomson. History of photography，1980(4).
[2] 胡志川，陈申. 中国早期摄影作品选(1840—1919)[M]. 北京：中国摄影出版社，1987.

6. 刘半农

刘半农名复，江苏省江阴县人，[①]是"五四"时代文学革命运动中的一员勇将，我国著名文学家、诗人、语言学家，早期摄影艺术理论家，曾任北京大学教授。他十七八岁就开始学习摄影，当时只是作为业余爱好。1923年到法国留学时，才开始把摄影作为一门艺术进行研究。1925年学成回国，在北京大学执教以后，对摄影的兴趣更浓了。当时文艺界不少人贬低摄影艺术，但刘半农不以为然，并于第二年加入了热心于倡导和推广摄影艺术的"北京光社"。他和光社同仁经常在一起切磋影艺，先后展出和发表了《舞》《夕照》《垂条》《泪珠中的光明》《在野》《人与天》《着墨无多》《静》《莫干山之云》《齐向光明去》《客去之后》《山雨欲来风满楼》等题材不同、风格新颖的摄影作品。由于他做事认真、艺术修养高，不久就成为北京摄影界的活跃分子、光社的代言人和摄影艺术理论家，颇负盛名。刘半农加入光社后，做了两件很有意义的工作。一件是他担任编辑，刊印了两本光社年鉴。这是我国最早发行的摄影年鉴。主要刊印光社同仁的代表作，同时也记载了光社的活动情况。1929年编印的年鉴第2集比1928年的第1集在内容上又有所改进，除刊登社员的摄影作品外，还刊登社员的论文、译文，图文并茂，为研究中国摄影发展史留下了珍贵的资料。第二件是他在从事摄影创作的同时，还研究摄影理论，1927年写成《半农谈影》一书，同年10月交北京摄影出版社出版。翌年上海开明书店再版发行，影响很大。当时的摄影书刊，大都是介绍摄影技术的，而像刘半农这本比较系统全面而又通俗地阐述摄影艺术创作理论的书，还是第一次出现，是我国第一部系统的摄影美学专著。书中，刘半农以他特有的诙谐笔调，以他的生花妙笔对轻视摄影的偏见进行了辛辣的嘲讽和鞭辟入里的剖析。

本章小结

任何事物的发生与发展都不是孤立的事件，摄影的发展当然也不例外。它积累了数千年来人类的诉求，在1839年由法国人达盖尔做出了第一个完整解答。随后，摄影技术及摄影艺术在其相互推动下，快速而同步发展，并将其广泛地运用于社会生活中。在此，我们回望了传统摄影术中的照相机与照相感光材料的发展历程，也回望了摄影艺术的两大流派及其发展。在此过程中，我们应该感受到，摄影艺术的发展正是人类文化的发展在摄影领域中的自然折射。

实践建议

实践10-1：人文纪实摄影

1. 实践原理

纪实摄影，是一种发挥摄影纪实特性的摄影方式，它如实地反映摄影者的亲眼所见，其题材来源于生活和真实，如凡人小事、社会现实、战争现状等。因此，纪实摄影具有记录和

[①] 资料来源：http://www.cpanet.cn/gcms/end.php?news_id=4455。

保存历史的价值，具有作为社会见证者的独特资格。

2. 实践要求与注意事项

本实践要求摄影者走进日常的真实生活中，以捕捉生活瞬间为目标。家庭、街道、集会等都是比较恰当的场所，并主要表现人物的表情与动作，在拍摄过程不应干预被摄对象，坚决杜绝经事先摆布而又貌似纪实摄影作品的出现，这将打破纪实摄影的艺术道德底线。

实践10-2：自然风光摄影

1. 实践原理

自然风光摄影，从本质上看应属于绘画主义摄影流派，并以反映"天地之大美"为己任，通常追求画面的形式美感，强调光影色形的综合运用，而天气、季节、地点的状况则成为摄影创作中的关键性因素。山水、云雾、森林、江河，花鸟虫鱼等都是风光摄影的表现对象。

2. 实践要求与注意事项

本实践要求摄影者走进大自然的怀抱，在自然环境中寻求表现题材。通常我们认为自然风光摄影应排除人造景观，比如公园里的拍摄一般不被认为是真正意义上的自然风光摄影。在自然风光摄影中要事先做好一定的拍摄准备工作，如对特定地点的地理状况的了解、对拍摄时天气情况的掌握、照相器材及至户外服装与用品的准备，等等。

参 考 文 献

[1] 莱辛. 拉奥孔[M]. 朱光潜译. 北京：人民文学出版社，1979.
[2] 刘涤民. 摄影基础[M]. 北京：高等教育出版社，1990.
[3] 亨利·霍伦斯坦. 黑白摄影教程[M]. 李之聪译. 北京：中国摄影出版社，1991.
[4] W.本雅明. 机械复制时代的艺术作品[M]. 王才勇译. 杭州：浙江摄影出版社，1993.
[5] 颜志刚. 摄影技艺教程[M]. 上海：复旦大学出版社，1994.
[6] 沙占祥. 照相机及其使用[M]. 沈阳：辽宁美术出版社，1995.
[7] 卓昌勇. 模糊摄影[M]. 沈阳：辽宁美术出版社，1995.
[8] 孔祥竺. 摄影构图[M]. 沈阳：辽宁美术出版社，1995.
[9] 张益福. 摄影色彩构成[M]. 沈阳：辽宁美术出版社，1995.
[10] 韦彰. 摄影作品研究[M]. 沈阳：辽宁美术出版社，1996.
[11] 任一权. 世界摄影艺术名作纵览[M]. 北京：中国摄影出版社，1996.
[12] 徐忠民. 抽象摄影[M]. 杭州：浙江摄影出版社，1999.
[13] 张纲. 画意摄影[M]. 杭州：浙江摄影出版社，1999.
[14] 夏放. 摄影艺术概论[M]. 杭州：浙江摄影出版社，2000.
[15] 崔峻，刘艳娟. 世界传世摄影(1～4册)[M]. 哈尔滨：黑龙江人民出版社，2002.
[16] 范文霈. 摄影艺术导论[M]. 北京：社会科学文献出版社，2004.
[17] 孟建. 图像时代[M]. 上海：复旦大学出版社，2005.
[18] M.W.玛利亚. 摄影与摄影批评家[M]. 郝红尉，等译. 济南：山东画报出版社，2005.
[19] W.J.T.米歇尔. 图像理论[M]. 陈永国，等译. 北京：北京大学出版社，2006.
[20] 尼古拉斯·米尔佐夫. 视觉文化导论[M]. 倪伟译. 南京：江苏人民出版社，2006.
[21] 吴钢. 摄影史话[M]. 北京：中国摄影出版社，2006.
[22] 苏珊·桑塔格. 论摄影[M]. 黄灿然译. 上海：上海译文出版社，2008.
[23] 范文霈. 摄影构图全攻略[M]. 福州：福建科技出版社，2008.
[24] 韩丛耀. 图像：一种后符号学的再发现[M]. 南京：南京大学出版社，2008.
[25] 顾铮. 世界摄影大师传记丛书[M]. 杭州：浙江摄影出版社，2009.
[26] 范文霈. 摄影艺术导论[M]. 修订版. 北京：社会科学文献出版社，2011.
[27] 林少忠. 林少忠谈摄影[M]. 北京：中国摄影出版社，2015.
[28] 胡武功. 瞬间与永恒[M]. 北京：中国摄影家，2006.
[29] 向海涛. 视觉表述[M]. 重庆：西南师范大学出版社，2006.
[30] 曾晓剑. 摄影创作研究[M]. 长沙：湖南人民出版社，2011.
[31] 张丹宇，吴丽. 可视的文化：影像文化传播论[M]. 昆明：云南大学出版社，2009.
[32] 胡晓阳. 用镜头穿越风景[M]. 杭州：浙江摄影出版社，2011.
[33] 周加群. 摄影艺术论[M]. 北京：中国财政经济出版社，2004.
[34] 周兰. 纪录片：影像对历史的传播[M]. 成都：四川大学出版社，2007.
[36] 范文霈. 图像传播引论[M]. 南京：南京大学出版社，2017.